U0020397

設計師
一定要懂的
格局破解術

【暢銷改版】

6大屋型平面動線大解析

漂亮家居編輯部 ── 著

CONTENTS

040 Chapter2. 長形屋格局剖析

082 Chapter3.方形屋格局剖析

142 Chapter4.多樓層屋型 格局剖析

182　Chapter5.特殊屋型格局剖析

204　Chapter6.雙拼屋型格局剖析

還沒進入室內設計編輯這個領域之前,每次拿到建商發的宣傳DM,一定先看平面格局配置,印象中建商的格局都不會太差,但幾乎都是一條走道然後兩邊是房間,看久了也覺得好無趣。

這幾年下來採訪的案例少說也有上百個,有些設計師就很擅長解格局,可以把缺點扭轉成優點,甚至達到放大空間或是提高坪效,其實有時候只是移一道牆的選擇,但是要移哪道牆就看每個設計師的功力了。

去年底買房,自己也有過一場格局調整的掙扎,記得驗收交屋那天結束,我立刻決定要把客廳旁邊的和室打掉,但也馬上接收到另一半的否決,他說:打掉要花錢,修補也要花錢,而且現在是三房,拆掉不就只剩下兩房?!恩,這可能是很多屋主的想法,但我知道拆掉和室得到的好處絕對比不拆好,雖然會多花一些錢。

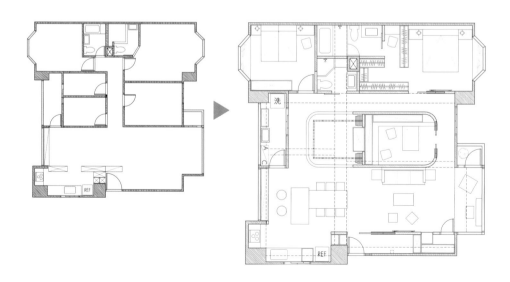

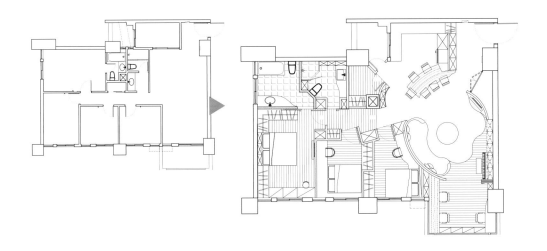

果不其然，裝潢後另一半對我堅持拆掉和室表達深刻的認同，因為光線整個好明亮，空間感覺也變大了，甚至我們還利用屋高做出很大的儲藏室。

後來邀請同事們來新家聚會，總編輯還幫我構思出另一種格局型態，和現在的格局完全是大風吹，把主臥房的好視野變成開放餐廳，比起現在的客餐廳更為方正許多，沒有浪費的角落，仔細思考的確也不錯，只能説沒有完美的格局，而是視每個人對生活的型態和需求而定，但反過來看，也就是説一個房子不是只有一種格局破解法！

因此，我們這次便從台灣住宅常見的6大屋型為主要分類，並邀請室內設計圈具建築或室內設計相關背景的資深設計師團隊，請他們針對各種屋型分析經常會面臨到的格局疑難雜症，而這些狀況又有哪些平面破解法＋實際案例前後對比，提供其它室內設計師面對各種屋型、格局通通都有解決的技巧。

責任編輯
許嘉芬

1

挑高屋經常出現在密集度高的都會區，為了讓小坪數有「超值」的效益，許多人會選擇規劃夾層，但夾層往往有太低不好使用的窘境，另一方面，集合住宅將所有單位配置在走廊單側或兩側，同樣也會有單面採光及通風不佳的狀況，甚至於若遇有大樑問題，規劃夾層時更要小心避開，免得在夾層走動還要彎腰。

挑高

chapter

屋型

格局專家諮詢
團　　　隊

挑高屋型的5大格局
剖　　　　　析

1 單面採光、空氣不流通 ｜ 一般挑高屋都只會有單面採光，造成光線只會集中在前段，局部空間陰暗，也因為單向開窗的關係，室內空氣無法對流，感覺較為窒悶。（詳見 P.014、016）

2 樓梯位置不對，甚至卡樑 ｜ 挑高小宅，如果樓梯位置設計不當，會讓空間變得更擁擠，動線也很不順暢，又如果只是單純視為過道，也太浪費空間資源。此外，挑高屋也經常遇到中央穿越大樑的狀況。（詳見 P.018、020）

3 進門入口就是浴室，動線超尷尬 ｜ 挑高住宅八九不離十都會將浴室規劃在入口處，其實對使用上來說不見得方便，如果臥房規劃於夾層，反而還得走下來才能用。（詳見 P.034）

4 高度有限，夾層難以規劃 ｜ 一般來說因為還要扣除樓板高度，會建議挑高至少要到 4 米 2 是最好規劃夾層，不過很多早期的挑高小宅多半只有 3 米 6、3 米的高度，上層空間的尺度分配變得更為重要。（詳見 P.024、026、028）

5 錯層結構，空間較難配置 ｜ 有些挑高房子本身就有地面落差的結構問題，對於公私場域的安排比較難以規劃，動線的流暢性也必須審慎拿捏。（詳見 P.030、032）

翁振民
福研設計

每次總會提出三種不同格局給屋主，認為格局是一場腦力激盪的過程，一個平面有千百種配法，每個配法都是一個不同的故事。

張成一
將作空間設計

具建築師背景，不受制式格局的侷限，總是能給予嶄新的格局動線思考，也因此變更後的配置皆能令人眼睛為之一亮。

明代設計團隊

超過 15 年以上的豐富經驗，著重戶外環境與居住者生活型態做為格局思考的要點，加上其自然素材與設計手法的呈現，作品經常讓人有舒壓的感覺。

胡來順
瓦悅設計

擅長且經手過數十個挑高住宅的規劃，而且常常遇到坪數超小又要塞很多人、擁有很多機能的狀況，卻也都能迎刃而解，創造出比原來還寬敞的空間感。

平 面 圖 破 解

單面採光

文／黃婉貞　空間設計暨圖片提供＿瓦悅設計

問題	**房子採光面與鄰棟過近，長年陰暗**
破解	## 活用 4 米挑高，打造鏤空夾層分享空間與光源，明亮又寬敞

　　屋主夫妻在這間9坪大的家租了15年後，因為發現買不起更大的房子，索性原屋買下進行改造。住家基地呈L型，對外窗少加上鄰棟距離過近、遮蔽光源，造成全室陰暗。設計師以客廳作為重心並且保留客廳區域的挑高，改善室內採光，屋內三個房間維繞在客廳周圍，讓明亮的陽光得以照進室內。全室純白色調搭配木頭質感、輕玻璃的輕盈調性，房子雖小也能無壓而自在。

室內坪數：**9 坪** | 原始格局：**1 房 1 廳 1 衛** | 規劃後格局：**3 房 1 廳 1 衛** | 居住成員：**夫妻、1 子 1 女**

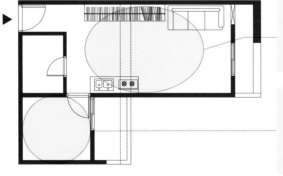

NG1▶ 採光非常不好，房子中間長年陰暗；開窗處距離鄰棟非常近。

NG2▶ 原始格局只有一間房，一家四口只能擠在一起，甚至還必須睡客廳。

NG 問題 ✕

Before

OK
破解

切掉衛浴一角，放大開口好寬敞

OK1▶ 衛浴在不影響使用的前提下，切掉一角，令入口玄關部分更加寬敞，予人寬敞的第一眼印象。

清玻璃隔間兼具採光與視野

OK2▶ 以客廳當天井為思考發想，並沿著客廳周圍展開夾層格局，夾層大量運用清玻璃隔間，只要家中任一房間開燈，全室都能分享到光源。

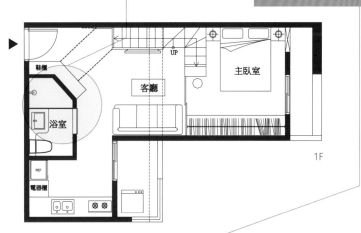

1F

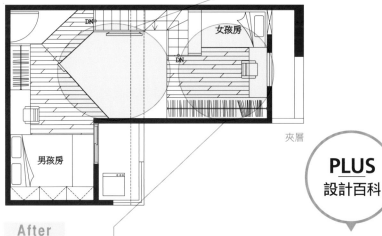

夾層

PLUS
設計百科

After

活用挑高規劃兩間小孩房

OK3▶ 活用住家4米挑高優勢，規劃夾層作為兩個孩子的臥房，上層180公分、下層約210公分，讓身高160公分的女兒都能活動自如。

雙向V型樓梯解決中央橫樑問題

横亙房屋中央大樑是夾層無法避免的障礙，無論規劃在樓梯或夾層走道，都不免要蹲低才能行走。為了解決問題，除了利用不規則天花造型修飾外，特別作雙向V型樓梯避開，讓上下走動時無須低頭彎腰而行。

平 面 圖 破 解

單面採光

文／許嘉芬　空間設計暨圖片提供＿ KC DESIGN

問題	只有單面採光，空氣不流通
破解	多面向環繞動線＋夾層開窗，引入光線帶來好通風

　　11坪3米6的房子，需容納一對夫妻和2個學齡前兒童，平時有在家工作的需求，又要兼顧孩子活動及家長照顧的便利性，設計師將餐廳、工作室整合於同一區域，讓需長期停留的區域保有最舒適的高度，夾層移至狹長屋中度，讓大片落地窗發揮採光最大效果，並在夾層開出窗口，加上建構出多面向的環境、自由動線，爭取更多光線及通風。

室內坪數：**11坪** ｜ 原始格局：**1房1廳** ｜ 規劃後格局：**1房1廳、遊戲區** ｜ 居住成員：**夫妻、1子1女**

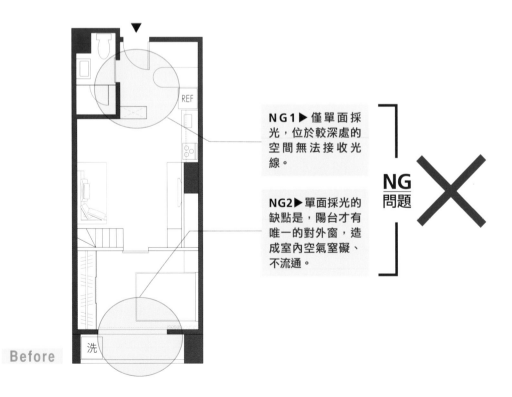

NG1▶ 僅單面採光，位於較深處的空間無法接收光線。

NG2▶ 單面採光的缺點是，陽台才有唯一的對外窗，造成室內空氣窒礙、不流通。

NG 問題 ✕

Before

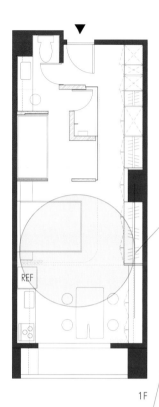

1F

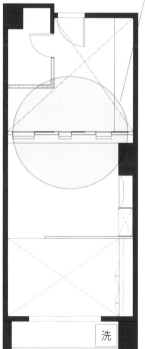

REF

洗

夾層

OK
破解

下層自由環繞動線

OK1▶ 下層的主臥房、小孩房、衛浴位於同一個區域上，彼此的開放關係，使動線以小孩房為中心環繞，主臥房和餐廳之間也是採用軟性隔間，讓光線能蔓延至最深處。

夾層設於中段並開窗

OK2▶ 為了爭取更多的光線及通風，將夾層安置於中間部分，並透過方形開窗使空氣更為流通。

PLUS
設計百科

夾層開口兼具趣味與實用

夾層遊戲室開口的設計，小朋友可以經由床舖攀爬進入，對孩子來說增添玩樂趣味，而父母在夾層時也能隨時看顧小孩需求，開口側邊設有活動門片，兼具隱私考量。

平面圖破解

樓梯卡樑

文／許嘉芬　空間設計暨圖片提供_福研設計

問題	空間橫跨了大小樑結構
破解	雙梯設計避開大小樑，夾層可舒適站立且創造兩房與收納機能

　　這間挑高住宅雖然高度還算適合規劃夾層，但是由於空間橫跨了大小樑結構，樓梯位置的取決若無法避開樑位，反而會讓夾層感覺壓迫、不舒服，而且還要考慮行走樓梯的舒適性。所以比較特別的是，在這個案子存在了二支樓梯，先是避開大樑結構，也讓樓梯間站立的高度維持在175公分，第二支樓梯則是位於主臥，利用局部挑高規劃出更衣間，此處高度達210公分，使用上也非常舒適。

室內坪數：**30坪**｜原始格局：**3房2廳**｜規劃後格局：**2房2廳、書房、遊戲區**｜居住成員：**一家四口**

NG 破解

NG1▶原始天花淨高將近4米，然而空間橫跨了大、小樑，大樑下的高度約為3米4，小樑下高度是3米6，樓梯位置必須兼顧站立與避開樑位。

NG2▶主臥房空間有限，需要充裕的更衣間，以及想要有乾濕分離與浴缸設備。

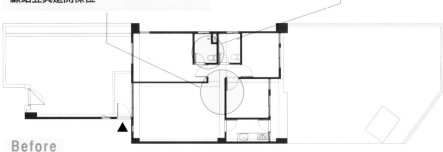

Before

OK
破解

斜切動線設計，走道、主浴更寬敞

OK1▶ 原本主臥房門一進去右側就是衛浴入口，動線上十分壓迫，客廳與主臥隔間的尺度也造成走道的窘迫，因此設計師將隔間縮短，房門與衛浴入口改為45度斜切設計，並讓下層主臥回歸單純休憩，得以擴增浴室的坪效。

拆一房避開大樑，通往夾層不壓迫

OK2▶ 將原本一樓廚房旁的臥房予以取消，讓第一支樓梯能避開大樑，往夾層拾級而上面臨到的小樑結構下，由於使用上屬於行經而過並非久留，因此此處淨高維持在175公分左右，通往兩旁的書房、小孩房則擁有2米以上的舒適高度。

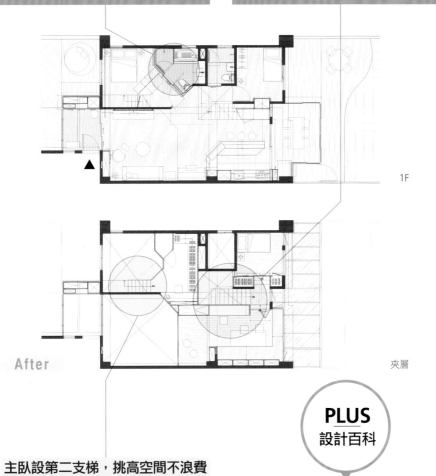

1F

After

夾層

主臥設第二支梯，挑高空間不浪費

OK3▶ 為避免樓梯受到大小樑位的壓迫，主臥房上端的挑高空間獨立使用另一支樓梯，臥房床舖採架高地面設計與樓梯第一階等高，再往上七階便是更衣間與儲藏室，讓每一區的挑高都能達到妥善規劃運用。

PLUS
設計百科

夾層書房採玻璃隔間連結樓層互動

客廳維持挑高設計，上層的書房、遊戲區隔間特別選用清玻璃打造，當孩子閱讀或玩耍的時候也能與樓下的家人保有互動，一方面也讓視野更為遼闊。

平 面 圖 破 解

樓梯卡樑

文／許嘉芬　空間設計暨圖片提供__福研設計

問題	樑深75公分，樓梯難以設立
破解	Y字型樓梯化解樑深，也讓夾層更好用

4(房)+2(廳)+2(衛)+1(廚)+2(儲藏室)+1(遊戲區)=25.5(坪)。設計師利用4米2的樓高以及Y字型的樓梯，讓這數學題迎刃而解。Y字型的樓梯化解樑深75公分與踏階高度的尷尬，挽救夾層空間被大樑切割零碎的命運。讓階梯的位置與樑平行而上，在接近樑下處退兩階，將梯身左右分向形成Y字型，成功避開樑過深造成人無法在樑下站立的問題。

室內坪數：**25.5 坪** | 原始格局：**3 房 2 廳** | 規劃後格局：**3 房 2 廳、客房、儲藏室、遊戲區** | 居住成員：一家六口

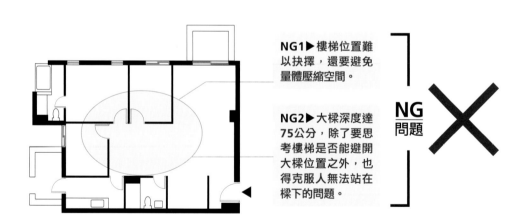

NG1▶ 樓梯位置難以抉擇，還要避免量體壓縮空間。

NG2▶ 大樑深度達75公分，除了要思考樓梯是否能避開大樑位置之外，也得克服人無法站在樑下的問題。

NG問題 ✕

Before

OK
破解

流線型樓梯化解量體壓迫

OK1▶ 樓梯的流線造型與玻璃扶手大大降低量體的壓迫，增加律動感，亦提高用餐的視覺樂趣。

Y字型樓梯化解樑深的困擾

OK2▶ 突破樑造成樓梯無法設置的問題，便是讓階梯的位置與樑平行而上，在接近樑下處退兩階，將梯身左右分向形成Y字型，成功避開樑過深造成人無法在樑下站立的問題。

After

1F

PLUS
設計百科

一門兩用，解決廚房油煙

釋放封閉式廚房以及與其相連的房間，形成開放式餐廚區，偶爾需要隔間阻擋油煙時，以同軌門片共用的方式，借用儲物櫃門片，省去另外規劃門扇軌道的空間與預算。

夾層

平 面 圖 破 解

樓梯位置

文／黃婉貞　空間設計暨圖片提供__明代設計

問題	樓梯位置靠邊，起居室怎麼擺都不對勁
破解	樓梯移置住家中央，起居間與書房同一直線，欣賞大開窗景致

　　四樓與挑高夾層是規劃作為屋主全家人休閒使用。四樓規劃為起居間及開放式書房，擁有挑高達五米以上的大面落地窗及充足的光線，在落地窗外規劃了一個有小型水瀑牆的庭園，讓起居間沙發區不僅能夠擁抱戶外的優雅湖景，還能在白天以人造水流增加室內清涼感，而夜晚的水池搭配燈光也有另一番景緻。

室內坪數：**25 坪** | 原始格局：**開放隔間、1 衛浴** | 規劃後格局：**起居間、開放式書房、和室** | 居住成員：**夫妻、1 子**

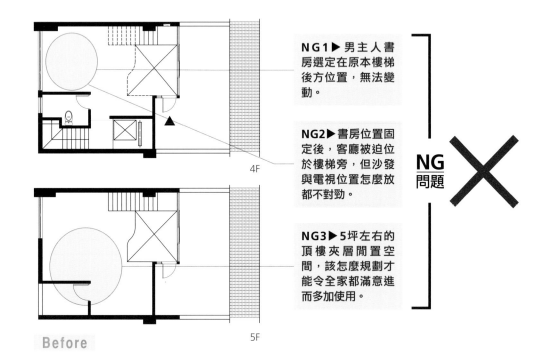

NG1▶男主人書房選定在原本樓梯後方位置，無法變動。

NG2▶書房位置固定後，客廳被迫位於樓梯旁，但沙發與電視位置怎麼放都不對勁。

NG3▶5坪左右的頂樓夾層閒置空間，該怎麼規劃才能令全家都滿意進而多加使用。

NG問題 ✕

4F

5F

Before

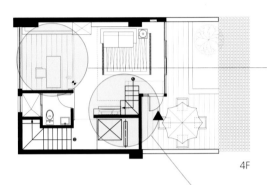

4F

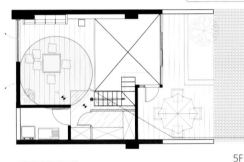

After

5F

樓梯位移後，
仍然保存書房的地理優勢

OK1▶男主人選定書房位置有兩大重點，一是位於主動線外，安靜不受打擾；二是能遠眺湖景。樓梯位移後，這兩項優點依舊存在。

樓梯置中，書房、起居間
共享美景

OK2▶將樓梯位移至四樓的中間，此舉非但不浪費空間，反而讓四樓主要的書房與起居間處於同一直線上，剛好對應建物的5米開窗位置，令兩個空間共享絕佳景致。

星空天窗作誘餌，
頂樓變舒適休憩區

OK3▶利用可賞星空的格柵天窗做誘因，打造可隨意坐臥的舒適和室，吸引全家人上來休憩玩耍。

PLUS
設計百科

適當高度、寬度，上下樓梯更輕鬆

樓梯踏階以符合人體工學設計，走起來會比較輕鬆，如踏階最適合的高度是 H=18 公分 (+-2 公分)；最剛好的踏面深度則為 28 公分 (+-2 公分)，約為一個腳掌的長度。側面觀察室內樓梯，有時踏板與立面部分並非直角，而呈現微微的 Z 字形，是因為人在抬腳時並非直上直下、而是有點後拉傾斜，所以順應做出內切幾公分的斜角，所以不但不會踢到階梯內側，反而能爭取更多空間。

平 面 圖 破 解

高度不足

文／黃婉貞　空間設計暨圖片提供__瓦悅設計

問題	樓高3米卻要生出小夾層作女兒房

破解	結合木作櫃體，上下「借」空間，成功劃分出第二間房

　　住家總共8坪，要住夫妻加上一個讀研究所的女兒，但因為預算有限，真正裝修的部分只有寢區、客餐廳約5坪。樓高3米，高度不足作完整夾層，但又必須給已經長大的女兒一個完全私密的睡寢、閱讀空間，最好還能兼具收納機能！當坪數有限時就要錙銖必較，設計師巧妙借取衣櫃上端的空間高度，闢出可供女兒站立的170公分睡寢區，為樓高3米創造第二房格局。

室內坪數：**8坪** | 原始格局：**1房1廳1衛** | 規劃後格局：**2房1廳1衛** | 居住成員：**夫妻、1女**

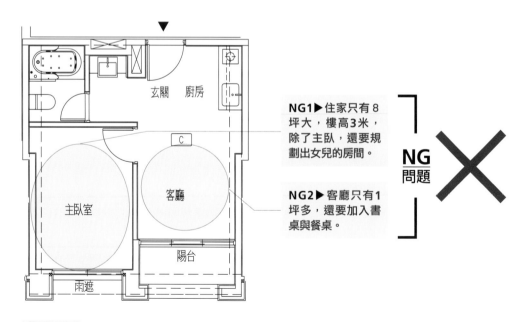

NG1▶ 住家只有8坪大，樓高3米，除了主臥，還要規劃出女兒的房間。

NG2▶ 客廳只有1坪多，還要加入書桌與餐桌。

NG問題 ✕

Before

OK
破解

善用衣櫃上端高度變床舖

OK1▶ 由於樓高3米並非挑高，所以上方寢區與木作櫃體結合，配合女兒高度150公分，抓出約170公分空間配置床與簡易書桌、衣櫃，下方則作為主臥衣櫃。

餐桌內嵌櫃體，整合書桌機能

OK2▶ 客廳只有1坪多，擺下沙發後，怎麼看都不可能塞進其他大傢具！因此便與寢區櫃體結合，將餐桌內嵌其中，要用時再拉出來超省空間。

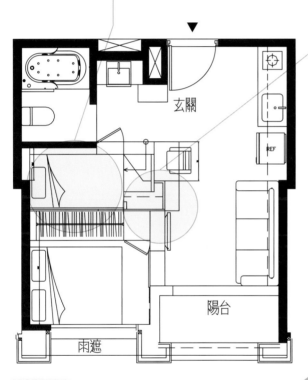

玄關

REF

陽台

雨遮

After

PLUS
設計百科

可掀式書桌＋臺階成女兒讀書的私人角落

擔心屋主女兒在家讀書受干擾，設計師另外在通往上方寢區的樓梯旁，設置可掀式小書桌，踏板下方更暗藏收納空間，讓櫃體每一處都利用得淋漓盡致、坪效滿分。

平 面 圖 破 解

高度不足

文／許嘉芬　空間設計暨圖片提供＿馥閣設計集團

問題	挑高僅有3米4，卻需要2房
破解	縮小主臥放大客廳，並增設夾層，讓一房變兩房

　　挑高3米4只有10坪大的中古屋，原屋主只隔了一房，而且也沒有做夾層，因為家人偶而會前來同住，至少需要兩房才夠用。為了滿足屋主兩房需求，設計師將空間重整，縮小主臥空間，放大客廳，採開放式設計只以傢具界定空間，並用清玻璃做為客廳與主臥的隔間。另一房則利用增設的夾層做為規劃，依照屋主母親身高，設定為160公分，樓梯規劃於浴室與主臥間，並以落地鐵件烤漆拉門串連電視櫃，櫃內含不規則層架收納。

室內坪數：**13坪**｜原始格局：**1房2廳**｜規劃後格局：**下層：客廳、廚房、開放式書房、主臥、浴室；夾層：通舖**｜居住成員：**一人**

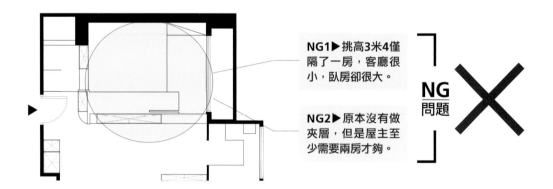

NG1▶挑高3米4僅隔了一房，客廳很小，臥房卻很大。

NG2▶原本沒有做夾層，但是屋主至少需要兩房才夠。

NG
問題 ✕

Before

OK
破解

放大客廳並用傢具界定空間

OK1▶ 原格局客廳太小，臥房反而太大，設計師將隔間拆除，重新分配空間，並將長形客廳切割，透過沙發、工作桌等傢具配置，界定不同的使用區域，再加上刻意保留既有挑高，讓空間更朗闊。

縮小主臥並用玻璃隔間

OK2▶ 原主臥有個大衣櫥非常佔空間，設計師將衣櫥及隔間牆拆除，縮小主臥空間，並採用清玻璃隔間，光線得以穿透，並讓空間有放大效果。

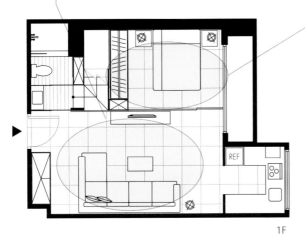

1F

拉門整合動線及機能

OK3▶ 為了增加一房，設計師利用3米4的高度，將房間規劃於夾層上方，並將樓梯設置在浴室及主臥間，用鐵製拉門串連電視牆，隱身在電視牆後方。

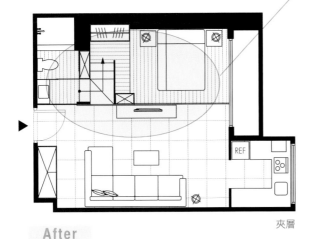

After

夾層

PLUS
設計百科

隱含豐富機能的梯間

利用夾層的樓梯設計抽屜式收納，刻意下降的踏階，使得空間沒有壓迫感。側面展示櫃上方成為次臥的電視牆，下半部則是樓下衛浴的收納櫃。

平 面 圖 破 解

高度不足

文／許嘉芬　空間設計暨圖片提供＿齊禾設計

問題	挑高3米6，想要2房還要有更衣間
破解	錯層設計增設主臥與更衣間，增加舒適化解壓迫

　　這戶小住宅原始挑高約為3米6，除了浴室沒有任何隔間。為了避免夾層支柱破壞美觀，設計師改以左右側牆來受力承重。並藉由錯層設計爭取上下樓層的站立空間，大幅降低了夾層的壓迫感。靠近樓梯的樑下30公分處，用懸空的收納櫃來滿足梳妝台與收納需求，並增設書桌做為多功能空間。透過胡桃木皮與輕巧線條的串聯，客廳區和夾層及書房、樓梯區，便這樣自然地融合在一起。

室內坪數：**8.6坪** | 原始格局：**廚房、浴室** | 規劃後格局：**下層：客廳、玄關、書房區、衛浴、樓梯；夾層：主臥、更衣間** | 居住成員：**一人**

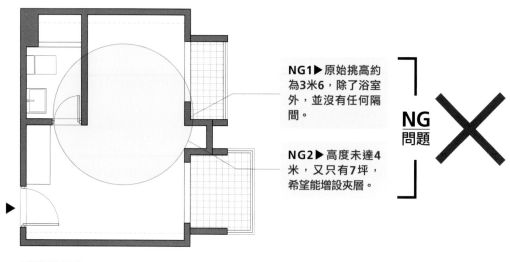

NG1▶原始挑高約為3米6，除了浴室外，並沒有任何隔間。

NG2▶高度未達4米，又只有7坪，希望能增設夾層。

NG問題 ✕

Before

OK
破解

錯層手法增設了書房空間

OK1▶ 位在臥舖底的書房有一堵因應夾層走道下降的木牆，木牆鏤空處可當書架使用，靠樓梯側又因無屏障而能維持上下交流，使畫面簡潔躍動。

高低段差讓夾層更好用

OK2▶ 夾層利用三段不同的高低差來作區域分界、爭取站立空間，更衣間為可站立使用，睡寢區高度則略低，且更衣間使用旋轉衣架提高收納效能，玻璃門片的設置可通風外也具瞭望台意象。

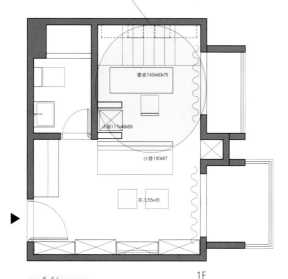

書桌160x60x75

木箱117x48x55

沙發180x87

茶几55x45

After 1F

PLUS
設計百科

「三明治修飾法」輕化夾層

夾層側邊用胡桃木夾明鏡及玻璃隔間降低壓迫感、增加空間通透。兩扇採光窗中央原有一結構凹槽，加裝門片後變身高櫃拓增收納。

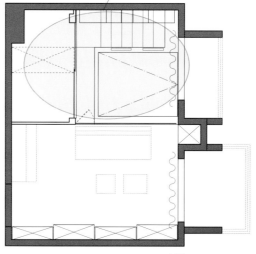

夾層

平面圖破解

錯層結構高低落差

文／許嘉芬　空間設計暨圖片提供＿台北基礎設計中心

問題	公私領域落差60公分
破解	轉折樓梯製造落差打造工作室，夾層增設臥房增加居住功能

　　只有15坪的錯層挑高空間，要如何滿足兩夫妻現在的需求，以及將未來有小孩後的居住功能融入，又同時保有順暢的動線與穿透感？設計師將客廳與臥房間的隔間牆拆除，改用櫃體及玻璃隔間，同時也調整了入門的位置，讓出空間讓浴室可以再擴大，而客廳特意不做電視櫃，改以電視立柱讓空間更顯開闊。另一房則拆除，連結高度落差規劃轉折樓梯，連結開放式工作室，而夾層上方則增設工作室，此日後可移作小孩房使用，而通往夾層的樓梯則連結餐桌一體成型，充份利用空間。

室內坪數：**18 坪** | 原始格局：**1 房 2 廳** | 規劃後格局：**2 房 2 廳、工作室** | 居住成員：**夫妻**

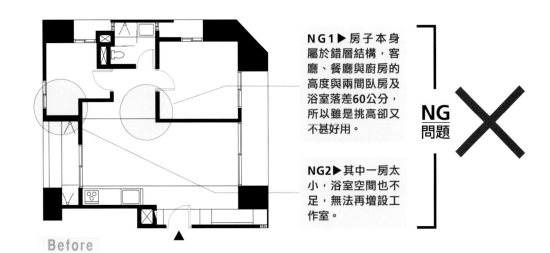

NG1▶ 房子本身屬於錯層結構，客廳、餐廳與廚房的高度與兩間臥房及浴室落差60公分，所以雖是挑高卻又不甚好用。

NG2▶ 其中一房太小，浴室空間也不足，無法再增設工作室。

NG 問題 ✕

Before

OK 破解

拆除隔間變身開放式工作室及樓梯

OK1▶ 將主臥旁的小房隔間拆除，設計師規劃了開放式工作室及通往夾層的樓梯，而浴室在主臥調整了門的位置及工作室變開放，加大了並以烤漆玻璃做為隔間。

大理石餐桌也是踏面、書桌

OK2▶ 串聯樓層的多用途大理石從餐桌檯面到樓梯踏階的銀狐大理石，轉個彎變成了夾層工作區空間中的書桌，運用相同材質、不同功能的設計，串聯起樓層間的動線。

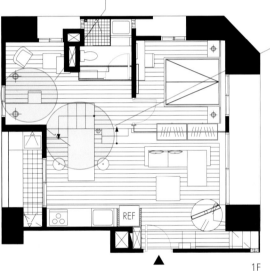

1F

利用樓高落差增設夾層

OK3▶ 原本是單純的挑高空間，為了賦予它更多的使用效能，於是加做了夾層增加使用空間。

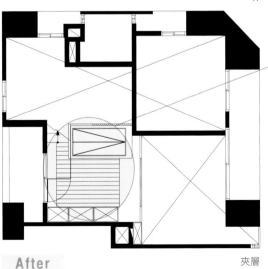

After

夾層

PLUS
設計百科

櫃體加玻璃隔間

將客廳與主臥的隔間牆拆除，設計師以櫃體連結玻璃做為隔間，不僅可以維持空間的通透性，櫃體還可以當做主臥衣櫥使用，同時調整臥房入門位置，讓浴室得以擴出。

平 面 圖 破 解

錯層結構高低落差

文／許嘉芬　空間設計暨圖片提供＿力口建築

問題	挑高小屋存在62公分的地面落差
破解	善用落差區隔公私領域，並運用複合手法變出豐富機能

　　這間小套房的原始屋況很特別，空間區分為兩種高度，一進門先是和一般房子無異的2米8高度，往內走竟有挑高4米的結構，高度的差異加上坪數的極限（原有僅6.5坪），如何創造出屋主需要的二房二廳需求是一大挑戰。於是，設計師以高度將空間一分為二，2米8區域設有客廳、廚房，廚房以掀板檯面增加餐桌、料理機能的延伸，4米空間則有主臥房、客房兼書房，並運用地面的落差特性，創造出整合鞋櫃、矮櫃、收納櫃、電器高櫃，矮櫃結合座椅功能的中島收納櫃牆。

室內坪數：**11.5 坪** | 原始格局：**1 房 2 廳** | 規劃後格局：**1 房 2 廳、客房** | 居住成員：**夫妻**

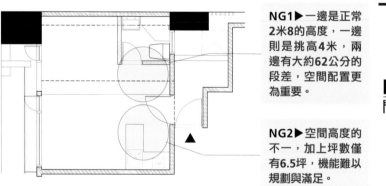

NG1▶ 一邊是正常2米8的高度，一邊則是挑高4米，兩邊有大約62公分的段差，空間配置更為重要。

NG2▶ 空間高度的不一，加上坪數僅有6.5坪，機能難以規劃與滿足。

NG 問題 ✕

Before

OK
破解

整合各式收納的中島櫃

OK1▶ 利用客廳和臥房的地面落差高度，創造出鞋櫃、矮櫃、電器櫃以及大容量冰箱的收納機能，其中矮櫃也結合座椅，且搭配鏤空、玻璃材質，讓空間之間有所穿透。

主臥階梯隱藏收納

OK2▶ 往內至主臥房因高度關係，設有大約6階的樓梯高度，設計師充分運用階梯的深度，讓每一個階梯都是能夠打開運用的小收納櫃，為小坪數創造意想不到的機能。

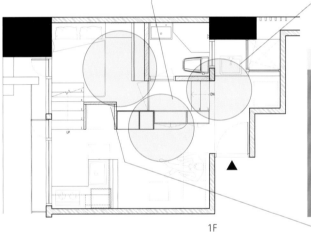

用高度區隔公私領域

OK3▶ 拆除挑高區和玄關的隔間牆，並設置踏階，進門後往內走下去就是臥房，原來的廚房則往內挪移，將前端規劃為客廳，空間自然而然地劃分為公、私領域。挑高4米上端亦有可站立的書房可使用。

1F

夾層

After

PLUS
設計百科

▼

玻璃鐵件樓梯輕盈明亮

通往夾層的樓梯安排在房子最底端，釋放出最為寬敞的公私領域，樓梯材質以玻璃和白色鐵件打造，讓量體更為輕盈，也令空間清透明亮。

平 面 圖 破 解

開門見衛浴

文／鄭雅分　空間設計暨圖片提供__將作設計

問題	開門即見衛浴，且形成走道浪費
破解	衛浴移上夾層，讓一樓公共空間更完整

　這是棟標準的挑高夾層屋，除了本身格局狹長，加上從玄關進入屋內後，左側就是建商規劃的衛浴區，因此形成長走道的浪費，也讓一樓空間更顯小。除了空間利用率不佳，設計師提醒因為二間臥室都規劃於夾層，半夜若起來上廁所還要上下樓梯，既不方便也不安全，因此建議將浴室移至樓上，讓使用的便利性與空間的完整性都更提升。

室內坪數：**10.7 坪**｜原始格局：**1 房 2 廳**｜規劃後格局：**2 房 2 廳**｜居住成員：**夫妻**

▼

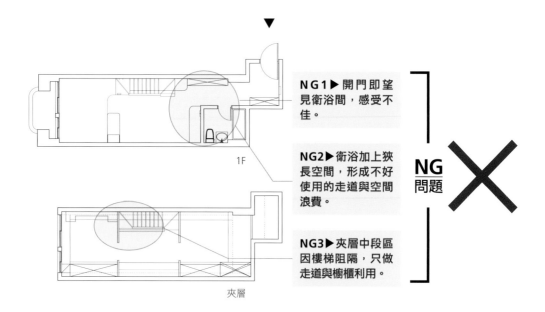

1F

NG1▶ 開門即望見衛浴間，感受不佳。

NG2▶ 衛浴加上狹長空間，形成不好使用的走道與空間浪費。

NG3▶ 夾層中段區因樓梯阻隔，只做走道與櫥櫃利用。

NG 問題 ✕

夾層

Before

客、餐廳之間增設工作書房區

OK1▶ 客廳右移與玄關串聯後，一樓的中段變多出一片空間，不過這邊因有樓梯阻擋，面寬較窄，所以規劃為工作書房區，而開放式的廚房則加設吧檯餐桌區，讓原本只能在客廳用餐的屋主有更舒適的用餐空間。

衛浴移至夾層，爭取更大起居空間

OK2▶ 將擋在入口區的衛浴間移走後，除了可避免入口狹隘的不舒適感，也立即解決走道問題。同時將此處規劃為客廳，讓玄關與起居區可以有更好的串聯，而原本客廳因為樓梯導致電視觀賞距離不足的問題也迎刃而解。

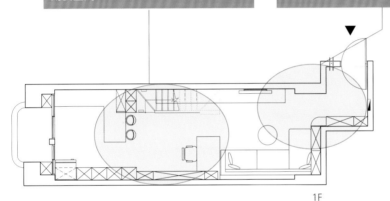

1F

夾層

After

衛浴巧設輕隔間，避免狹隘走道感

OK3▶ 衛浴間移至樓上走道區既可更方便屋主夜間使用，而且特別將檯面開放在走道區一側，而淋浴間與馬桶則分別獨立隔間在另一側，讓洗澡、上廁所以洗臉等功能都可單獨使用，而玻璃輕隔間的設計也不至於讓走道感覺狹隘。

PLUS
設計百科

浴室承重需經計算

一般夾層屋多半將衛浴設置於樓下，但是臥室卻常常都在樓上，這樣的設計在實際使用上常常造成困擾，因此設計師提醒屋主要思考，浴室主要使用者是屋主、而非客人，因此放置樓上更為適合。另外，也不用擔心夾層承重問題，這些專業設計師都會加以計算考量。

實 例 破 解
01
空間壅塞沒有多餘房間，
但又希望有獨立的書房
媽媽要下廚時能隨時監控兩兄弟

文／黃婉貞
空間設計暨圖片提供＿明代設計

好格局Check List

- ◉ **坪效**：二樓挑高夾層區增建書房，使用坪數增加、還多一房
- ○ **動線**：
- ◉ **採光**：新書房位於客廳上方除了自有開窗，一旁還有6米高落地窗
- ◉ **機能**：增建夾層，滿足孩子讀書需求

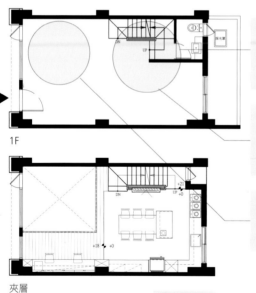

1F

夾層

Before

NG1▶ 住家皆客滿，需要擠出兩個兒子讀書的空間，附帶條件是要媽媽隨時能監控。

NG2▶ 若單純將一樓的起居室架高，將會跟樓梯相鄰處有一塊落差很礙眼。

NG3▶ 擷取一塊客廳的挑高空間，客廳電視牆是否會變得壓迫。

NG問題 ✕

格局VS.成員思考

兼顧小孩安全與空間合理性： 單層15坪的五層樓住家要住四個成員，其實能用面積並沒有想像中的寬裕，因此在其他樓層皆客滿的狀態下，還得兼顧小朋友的安全——父母隨時能看得見，增設二樓夾層似乎變得勢在必行。

OK
破解

根據使用頻率決定空間高度

OK1▶ 書房下方為客廳電視牆處，同時也是進門的過道區，高度需要較高，所以訂為280公分；上方書房區多為坐著使用，則訂為260公分。

架高地面拉齊樓梯踏階，視覺更延伸

OK2▶ 架高區直接從起居間延伸樓梯第一階，拉齊第一階高度20公分，達到整體視覺延伸效果。

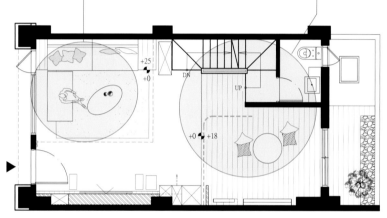

1F

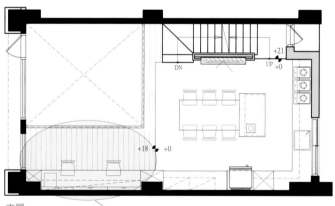

夾層

After

延伸夾層，創造兩兄弟專用書房

OK3▶ 延伸餐廚夾層區塊，在客廳上方增設開放式的長型雙人用書房區。

改造關鍵point

1. 選擇客廳電視牆上方作為書房夾層空間，因其與二樓廚房、餐廳相鄰，柵欄鏤空設計讓一樓也看得到，父母都安心。
2. 抓出合適的樓層高度比例，上下層都不壓迫最舒適設計關鍵。

[設 計]

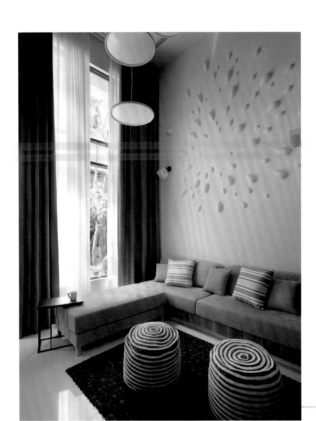

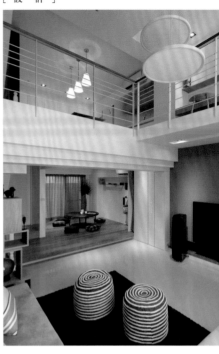

[風 格]

　　一、二層的挑高處有6米，為了保留大器的落地窗景，只擷取電視牆上方的長型區域，作開放式的雙人讀書區。這樣一來，不僅在餐廚區可以看得見，透過鏤空的柵欄，一樓的沙發區也能監控，是父母都為安心的好位置。值得注意的是，書房區的下方除了是客廳電視牆外，同時也是大門入口的過道處，所以要小心不能太低造成一入門的壓迫感，所以設計師在高度比例上做微調，讓下方略高於夾層區。

PLUS
立面設計
思考

1 原木風格搭配白色主調交織北歐風情：　公共空間採白色主調、配襯木質與淺藕色，在挑高空間下落地窗引入良好採光，交織成北歐休閒風情。

2 一樓區域以高低落差與布簾作分界：　一樓內側區域為休憩和室，與客廳交接處的天花板設置活動軌道，運用布簾作為休憩區與客廳的空間界線；壁面設置充滿轉折線條感的鐵件書架，與溫潤木地板構成衝突美感。

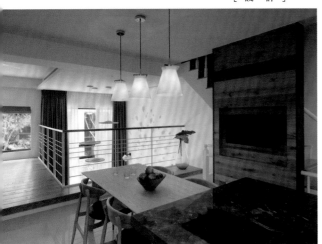

［ 採 光 ］

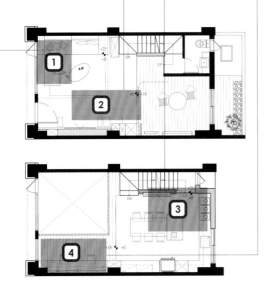

① 北歐休閒風情客廳以白色為基調,配襯沙發背牆鑲嵌著煙火般的放射狀壁飾,成為屋宅聚集能量的中心標誌。

② 住家挑高達六米,可輕鬆切出 280 公分、260 公分的上下層高度,兩區都很有餘裕,不會因增建夾層產生壓迫。

③ 二樓餐廚區是全家人的活動核心,夫妻倆能在這兒與孩子一同共享晚餐、聊聊學校趣事。

④ 書房區剛好與大門上方開窗相鄰,亦能享有鏤空區的六米落地大開窗光源,自然光源非常充足。

室內坪數:**25 坪**|原始格局:**開放廳區、廚房**|規劃後格局:**客廳、起居間、廚房、餐廳、書房**|使用建材:**柚木、橡木、橡木木飾板、煙燻橡木、鐵件、染色鐵刀木、石材、皮革**

After

3 **夾層擴建較有彈性:** 相較於固定樓層,夾層使用上更加彈性。但是在增設面積上也不是圈越大越好,像在這個案子中,增建處是沿著內側牆面,保留六米開窗的鏤空沙發區,才能兼具實用與美觀。

4 **夠高才能考慮增建:** 住家因為挑高達 6 米,先天條件就比別人有優勢,所以可以切出 280 公分、260 公分的上下層高度,而不會影響下方過道產生壓迫。

2

台灣早期連棟式住宅常會
出現長形屋，在格局及動
線規劃上都是道難題，此
類空間多半是因為受限於
建築物外型，大部分都會
存在僅有前後採光，中段
因而顯得昏暗的狀況，一
字形的房間格局規劃，衍
生出動線過長、空氣對流
不足及視線受到阻礙等問
題，居住的舒適度上都會
因此而大打折扣。

長形

chapter

屋

「

格局專家諮詢
團　　隊

」

長形屋的4大格局
剖　　　析

1 僅前後採光，中間好陰暗

長形屋的開窗多半就是前、後，受到屋型狹長的關係，光線無法到達中間，且中間區域又經常設置為臥房，室內難以引入自然光源與窗景，同時在通風氣流的規劃上也容易因為隔間牆而受到阻礙。（詳見 P.046、048、050、052）

2 公共場域各在前、後兩端，走動距離長

廚房、客餐廳等公共空間是使用最頻繁的區域，然而許多長形屋卻將客廳分配在前端，廚房、餐廳反而到最後端，使用上相當不便。（詳見 P.058）

3 冗長走道，空間感好壓迫

許多長形屋為了串聯規劃於後段的各房間，而不得不設置長走道，形成動線過長與空間浪費的問題，同時也會連帶造成長走道的採光問題。（詳見 P.042、044）

4 多樓層長形屋，樓梯動線讓室內更狹長

有些兩層樓或獨棟的長形屋常常要同時面對屋型與樓梯二大格局問題，好的設計可以利用樓梯來避開室內過於狹長的感覺，但若處置不當也可能讓問題加重。（詳見 P.064）

譚淑靜
禾築設計

擅長老屋翻新，每個老屋的難解問題對她而言是 one piece of cake，總是能給屋主耳目一新的空間感。

李智翔
水相設計

屢獲台灣室內設計大獎，蘊含強大的設計能量，重視光影與立面、材質的變化，持續的創新讓每一次設計都讓人驚艷。

張成一
將作空間設計

具建築師背景，不受制式格局的侷限，總是能給予嶄新的格局動線思考，也因此變更後的配置皆能令人眼睛為之一亮。

沈志忠
沈志忠聯合設計

多次拿下台灣室內設計大獎 TID Award 與國際知名獎項認可，認為設計是建立在使用者對話、討論生活瑣事的過程上，透過使用者的文化背景，進行整合。

平 面 圖 破 解

走道冗長陰暗

文／陳佳歆　空間設計暨圖片提供＿台北基礎設計中心

問題	制式格局造成空間面積浪費，形成陰暗角落及廊道
破解	移除不必要次臥將公共空間放到最大，調整主臥增加更衣空間

　　窗外風景正好落在綠帶樹稍，但原始制式的4房格局不但使空間顯得狹隘，也限制了屋主所期待的生活形態。由於男女主人在家工作需求高，待在家中的時間也較長，因此空間朝向舒適開放、簡單實用的方向規劃，移除原有一間次臥將客餐廳及書房採開放式設計，提升玄關、客餐廳及書房的完整性與通透感。主臥合併一間房間將其作為更衣空間使用，同時能將睡床位置調整至較能避開噪音的區域。透過隔間的調整使整體在功能與視覺上均能消弭走道，以提升使用坪效。

室內坪數：**33 坪** | 原始格局：**4 房 2 廳** | 規劃後格局：**2 房 1 廳** | 居住成員：**夫妻、1 子 1 女**

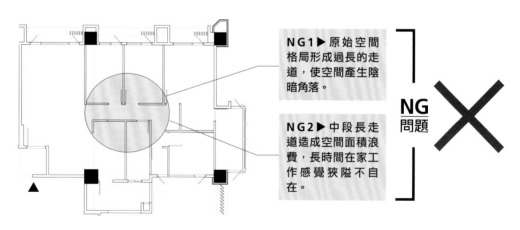

NG1▶ 原始空間格局形成過長的走道，使空間產生陰暗角落。

NG2▶ 中段長走道造成空間面積浪費，長時間在家工作感覺狹隘不自在。

NG問題 ✕

Before

OK
破解

移除部分次臥提升公共區域通透感

OK1▶ 屋主有在家工作的需求，因此空間以實用性來考量，選擇移除原有緊鄰客廳的多餘次臥，將公共空間開放感放到最大，餐桌同時能作為工作桌使用，並增加窗邊平台創造空間運用的彈性。

整合底端臥房隔間消弭廊道

OK2▶ 由於居住成員簡單只有2房需求，廊道底端2間臥房合併為一間大主臥，大幅縮短廊道移動的距離，將其中一間規劃為更衣空間使用，同時將睡床位置挪移遠離窗邊，較能避開街道上吵雜的噪音，達到寢居安靜休憩的目的。

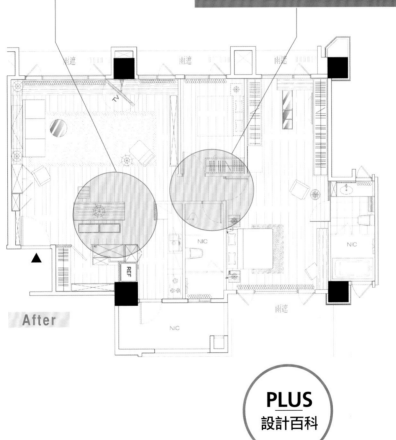

After

PLUS
設計百科

運用材質及色彩轉換空間

坪數不大的空間利用材質與色彩就能輕易區隔公私區域並創造層次，在公共區域局部立面刷上能呈現空間調性的顏色，再利用櫃體材質做整體搭配，以達到空間的一致性。

平 面 圖 破 解

走道冗長陰暗

文／陳佳歆、許嘉芬　空間設計暨圖片提供__邑舍室內設計

| 問題 | 狹長屋型中段採光不佳，廚房也好陰暗 |

| 破解 | ## 調整空間配比，拉門與鏡面帶來光線的提升與反射 |

　　屋型狹長空間採光不足，更面臨無窗戶的暗房，考量居住人口單純，因此設計師大刀闊斧將三房改為一房，規劃符合休憩目的的主臥坪數，廚房也整個從角落移出，加上不論是公、私領域或是主臥房皆採取拉門形式，平常維持門片的開闔，光線能恣意穿梭，廚房壁面也大面積運用鏡面不鏽鋼材質讓光線折射，徹底改善老屋的採光困擾。

室內坪數：**25 坪** | 原始格局：**3 房 2 廳** | 規劃後格局：**1 房 2 廳** | 居住成員：一人

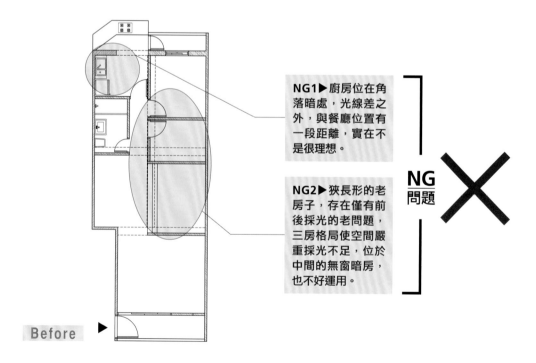

NG1▶ 廚房位在角落暗處，光線差之外，與餐廳位置有一段距離，實在不是很理想。

NG2▶ 狹長形的老房子，存在僅有前後採光的老問題，三房格局使空間嚴重採光不足，位於中間的無窗暗房，也不好運用。

NG 問題 ✕

Before ▶

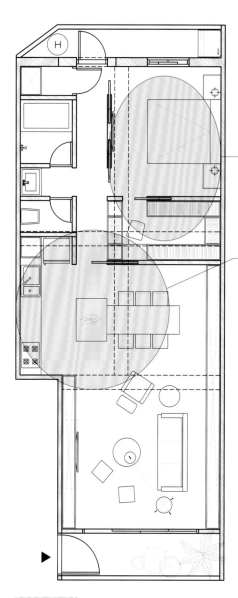

OK
破解

兩房變大主臥，雙拉門帶來採光

OK1▶ 重新規劃為一間大主臥，雙拉門設計可汲取來自後端的光線，也創造出自由無拘的行走動線，而更衣室的鏡面拉門亦有提升明亮感與放大空間的效果。

廚房外移＋鏡面不鏽鋼

OK2▶ 將廚房移往客、餐廳構成多元的公共區域，並採用鏡面不鏽鋼材質，藉由反射效果，消弭轉角凹處可能產生的陰暗感。

PLUS
設計百科

玻璃、鏡面延伸空間感

利用微透光的玻璃拉門區分公私領域，主臥空間和衛浴分別在廊道左右，主臥更衣間同樣運用鏡面拉門，產生延伸空間視覺的作用。

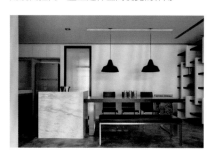

After

平面圖破解

單面採光

文／鄭雅分　空間設計暨圖片提供＿＿將作設計

問題	廚房加上門牆切碎空間感，房間好陰暗
破解	廚房轉方向，搭配活動隔間，轉出好採光與大空間

　　狹長屋型因餐廚空間盤據房子中段，後段房間門牆又關緊緊的，使室內被切成三段，空間感當然只剩三分之一，而且房間採光也不佳。另一方面，雖然這個房子屋高約有3米以上，先前規劃並未善加利用，讓空間高度完全浪費。最後考量屋主目前單身居住，希望回家能有更多娛樂功能，但原有設計卻嫌單調，只能提供基本休憩需求。

室內坪數：**14.5 坪** | 原始格局：**1 房 1 廳** | 規劃後格局：**1 房 2 廳、儲藏區** | 居住成員：**1 人**

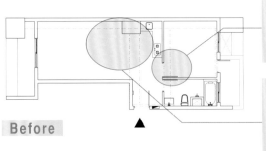

Before

NG1▶臥室門與廚具檯面相連，切斷了空間感，臥房光線也不佳。

NG2▶餐桌為了配合廚具只能倚牆而立，雖採開放設計卻又不易與客廳串聯。

NG 問題 ✕

OK
破解

餐桌改以中島吧檯設計，與客廳連結

OK1▶ 隨著廚房轉向，規劃與廚房平行的中島吧檯，除了滿足單身屋主喜歡邀朋友至家中聚會的娛樂生活，廚房與客廳的連結與動線也更順暢，最重要是一入門就感覺很有時尚感。

將廚房轉向，阻隔變成串聯

OK2▶ 原被利用為臥室隔間牆的廚房作90度轉向，並改以摺疊門設計，讓房間與餐廚區、客廳間沒有阻隔，且可自由串聯。無論是空間感或採光都變得更好了。

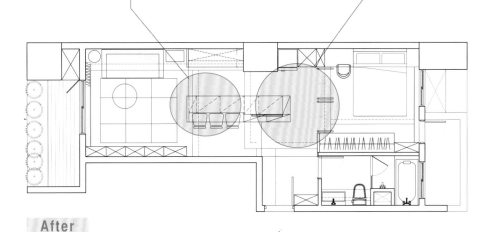

After

▲

PLUS
設計百科

臥室摺疊門設計更靈活

屋主單身居住，平日不用特別將臥室門關上，更不需要用牆阻礙光線與空間感，因此，可利用摺疊門取代，平日讓門敞開，需要時再關門獨立隔間；此一設計也使衣櫥可順利延伸規劃至原本臥室門處。

平面圖破解

單面採光

文／黃婉貞　空間設計暨圖片提供＿＿蟲點子創意設計

問題	主臥太小又緊鄰廚房，陰暗與油煙揮之不去
破解	廚房內遷，主臥往兩側延伸，同時擴增窗戶面積，變身明亮寬敞寢區

　　位於南京東路的12坪小套房，超過30年屋齡，昏暗、漏水、格局問題都令人頭大。屋型呈長形，珍貴的對外窗卻規劃一字型廚房，緊接著才是主臥，廚房阻隔了大部分光源，主臥狹小陰暗之餘，還得接受烹飪時的油煙考驗！此外窗台太高，光線根本透不太進來，更別提想優雅地坐著欣賞外頭景致了。

室內坪數：**12 坪** | 原始格局：**1 房 2 廳 1 衛** | 規劃後格局：**1 房 2 廳 1 衛** | 居住成員：**單身男子**

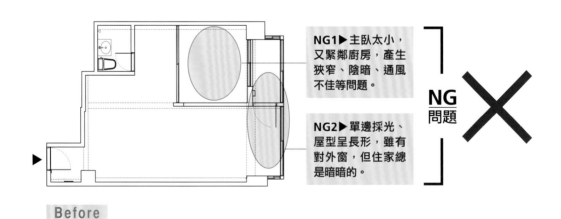

NG1▶主臥太小，又緊鄰廚房，產生狹窄、陰暗、通風不佳等問題。

NG2▶單邊採光、屋型呈長形，雖有對外窗，但住家總是暗暗的。

NG
問題 ✕

Before

OK 破解

增設儲藏室，大型雜物收納沒煩惱

OK1▶ 在不影響動線與雜物收納的兩相權衡下，不僅在主臥旁增設儲藏室，供放置大型雜物之外，同時將收納櫃、展示層板、鞋櫃都統一規劃在電視牆一側，提升收納機能又令住家顯得乾淨清爽。

將主臥往兩旁延伸，睡寢區變得寬敞明亮

OK2▶ 把廚房遷至房子內側，原本位置納入主臥空間，並將另一邊牆面再外移，令主臥兩邊延伸，變得又大又明亮。

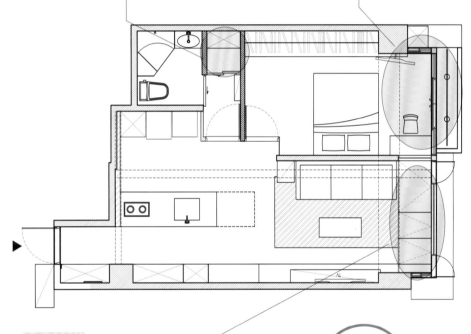

After

拉低過高窗台，擴增窗戶面積提高亮度

OK3▶ 降低原本過高的窗台，擴增窗戶面積，有效提升映入室內的光源。此外在客廳窗邊裝設臥榻，讓屋主除享受陽光、也能在這兒欣賞美景。

PLUS 設計百科

造型立面降低大樑存在感

房子中央有一支大樑，但設計師並沒有特別將其隱藏起來，而是使用沙發背牆、隱藏門、酒櫃、冰箱結合成一道立面與之平行，用視覺轉移的方式，降低樑本身的存在感。此外，沙發背牆與隱形門兼保留一道透光的毛玻璃接面，讓主臥的對外窗光源能延續至餐廚區。

平 面 圖 破 解

僅前後採光

文／黃婉貞　空間設計暨圖片提供＿＿＿沈志忠聯合設計｜建構線設計

問題	狹長樓中樓只有兩端有對外窗
破解	善用原有建物的天井，裝上強化玻璃天棚變身主要採光

　　樓中樓住家主要作為屋主為上大學子女所設置的台北住所，狹長屋形光是採光就有很大問題，陰暗、老舊又漏水！因為父母只有偶爾才會從宜蘭過來探望。由於平常看不到的關係，格外擔心兄妹倆人個性不同、又剛好身處高中升大學的人生變動期，因住得太近容易產生磨擦、吵架；還有怕沒有節制地使用電腦等問題。

室內坪數：**43 坪**｜原始格局：**3 房、開放廳區**｜規劃後格局：**3 房 2 廳、電腦閱讀區**｜居住成員：**夫妻、1 子 1 女**

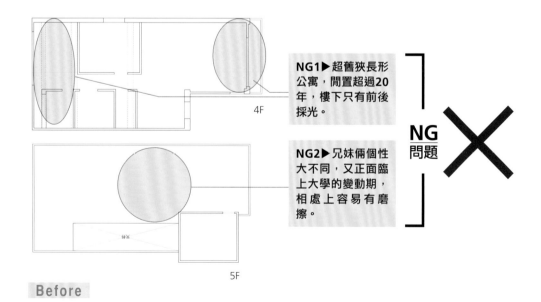

4F

NG1▶ 超舊狹長形公寓，閒置超過20年，樓下只有前後採光。

NG2▶ 兄妹倆個性大不同，又正面臨上大學的變動期，相處上容易有磨擦。

NG問題 ✕

5F

Before

OK
破解

開放式電腦書房區，避免孩子沉迷網路

OK1▶ 將共用的電腦書房區與樓梯做整合，開放方式讓全家只有需要時才到這兒上網、閱讀，降低父母擔心的沉迷網路機率。

兄妹房間設置於長形屋兩端，保障各自隱私

OK2▶ 為了給予兩人擁有自己的生活場域，將臥室各自規劃住家樓下空間的兩側，拉開一些距離；中央廳區屬於平時共同的活動空間，要是有朋友來，也能在這裡招待他們。

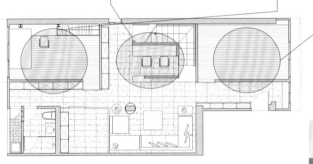

4F

天井作為主要採光，解決中段陰暗問題

OK3▶ 拆除後才發現樓下有個小小的天井，便將建築本身天井以強化玻璃作天棚，使其成為主要採光來源，將自然光導入空間。保留原本兩端的舊窗戶，維持通風效果。

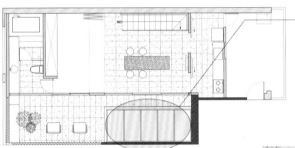

5F

After

PLUS
設計百科

虛實隔間，提升空間張力

設計師採用虛實的轉換，搭配 Clean Cut 手法，整合空間內的水平線、垂直線，用以提升空間的張力、擴增廳區的空間感。男孩房、女孩房等較私人的空間，以實際隔間界定；而公共區域如客廳、書房，則在挑高天井、陽光的加持下，以虛空間呈現。

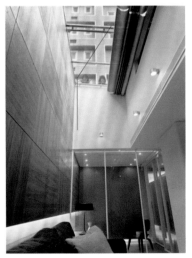

平 面 圖 破 解

僅前後採光

文／黃婉貞　空間設計暨圖片提供＿蟲點子創意設計

問題	採光面在隔間的包圍之下，中間好陰暗
破解	**拆除隔間、降低窗台，加大窗戶面積，光線蔓延入室**

　　30年屋齡的25坪老房子，隨著孩子長大開始有了不敷使用的感覺。原本的大三房格局佔據一半住家面積，但平常不會長時間待在房間，使用效能不彰。只有一間浴室也使得一家三口生活上相當的不方便。加上在實牆的包圍下，餐廳只能小小的、還得佔據走道空間；客廳則是採光不佳，需終日開燈。

室內坪數：**24 坪**｜原始格局：**3 房 2 廳 1 衛**｜規劃後格局：**2 房 2 廳 2 衛 1 書房**｜居住成員：**夫妻、一子**

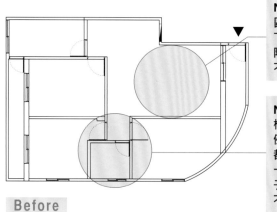

Before

NG1▶ 客、餐廳區在眾多房間包圍下，與玄關窗戶又隔著一道門，採光不佳。

NG2▶ 原有的三房格局因隔間分配比例不佳，每個房間都很小；加上只有一間浴室，隨著孩子長大也漸漸變得不敷使用。

NG 問題

OK
破解

拆除所有格局，
調整成合理的兩房＋書房規劃

OK1▶ 幾乎將住家原有格局全部拆除。把原本差不多大小的三個房間改為兩房加一間書房，並調整成適當的比例，在中間增設一間衛浴以符合需求。

降低窗台、擴大窗戶面積，
大片採光入室

OK2▶ 拆除原本客廳與玄關之間門片與部分牆面，並更新入口旁的窗台降低，擴大窗戶面積，令大片自然光毫無阻礙地進入室內。

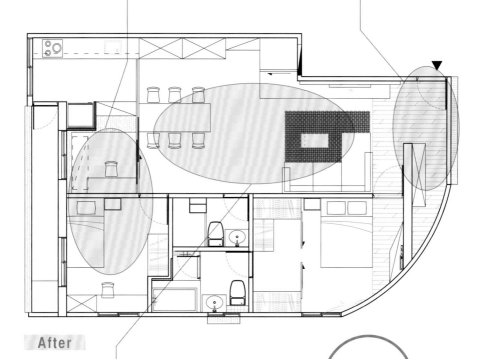

After

開放客、餐廳區，
視覺開放擴大空間感

OK3▶ 調整過寢區空間的比例後，空間線條更加簡練，不僅釋放出足以放置六人大餐桌的位置，公共廳區採用開放規劃，視覺穿透也間接放大空間感。

PLUS
設計百科

仿清水模帶出自然人文感

屋主偏好清水模材質，但在考量到樓板承重的問題後，設計師在電視牆、沙發背牆等處，大量採用仿清水模塗料，搭配木地板、天花板的鋼刷梧桐木，打造質樸的人文風味住宅。

平 面 圖 破 解

中段是暗房

文／許嘉芬　空間設計暨圖片提供＿方禾設計

問題	封閉隔間＋巷寬太狹窄，臥房、走道超陰暗
破解	**放寬走道，結合局部開窗與玻璃隔間，迎接舒適光線**

不到20坪的長形老公寓，雖有來自前後採光，然而前段採光面是僅20米的巷道，真正能汲取到的日光有限，且走道又非常狹窄，臥房無法開窗，讓中間區域顯得十分陰暗。設計師透過公、私領域的格局調整，並將走道與臥房位置互換，放寬後的走道正好能運用老公寓梯間結構產生開放性書房，且櫃體不及頂、穿透隔間運用，層層引光創造舒適與放大效果。

室內坪數：**19 坪**｜原始格局：**2 房 2 廳**｜規劃後格局：**2 房 2 廳、儲藏室**｜居住成員：**夫妻、1 子**

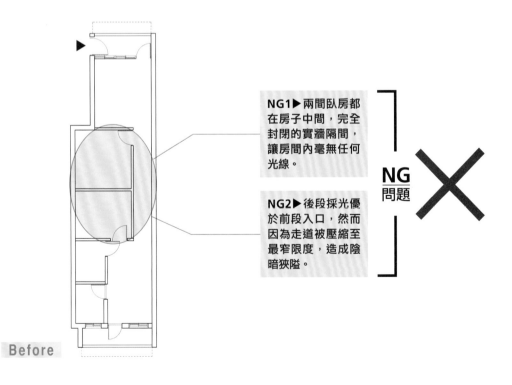

NG1▶ 兩間臥房都在房子中間，完全封閉的實牆隔間，讓房間內毫無任何光線。

NG2▶ 後段採光優於前段入口，然而因為走道被壓縮至最窄限度，造成陰暗狹隘。

NG 問題 ✕

Before

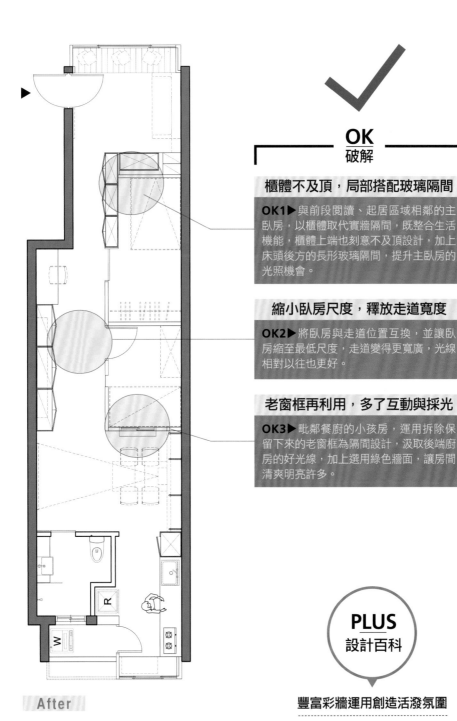

After

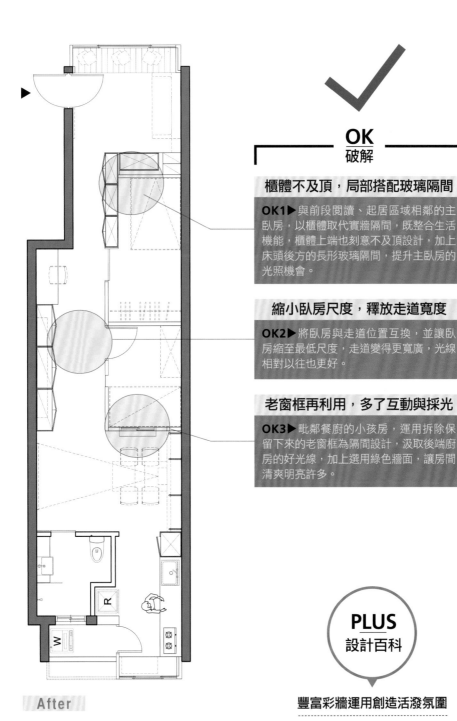

OK
破解

櫃體不及頂，局部搭配玻璃隔間

OK1▶ 與前段閱讀、起居區域相鄰的主臥房，以櫃體取代實牆隔間，既整合生活機能，櫃體上端也刻意不及頂設計，加上床頭後方的長形玻璃隔間，提升主臥房的光照機會。

縮小臥房尺度，釋放走道寬度

OK2▶ 將臥房與走道位置互換，並讓臥房縮至最低尺度，走道變得更寬廣，光線相對以往也更好。

老窗框再利用，多了互動與採光

OK3▶ 毗鄰餐廚的小孩房，運用拆除保留下來的老窗框為隔間設計，汲取後端廚房的好光線，加上選用綠色牆面，讓房間清爽明亮許多。

PLUS
設計百科

豐富彩牆運用創造活潑氛圍

長形公寓住宅運用許多色彩，一進門光線最明亮的地方是粉藍，帶出家的溫暖，走至客廳則是搶眼的紅色與黃色老窗框結合，浴室又是另一種土耳其藍，透過光與顏色的轉變，產生多樣且活潑的氣氛。

平 面 圖 破 解

中段是暗房

文／鄭雅分　空間設計暨圖片提供＿＿＿將作設計

問題	單面採光形成暗房空間
破解	環狀動線＋開放書房，解救角落的陰暗房間

　　略呈狹長形的空間，因只有單面採光，加上原本封閉的廚房、工作陽台，以及分列於走道二側的房間格局，使得房屋有一半為陰暗面，同時走道的存在也讓空間浪費的情況更顯嚴重。另外，原本格局因無規劃玄關，使一入門便面對開放的客廳與落地門窗，在私密度與空間層次上也欠佳。

室內坪數：**28 坪**｜原始格局：**3 房 2 廳**｜規劃後格局：**2 房 2 廳、書房、更衣間**｜居住成員：**夫妻＋計畫 1 小孩**

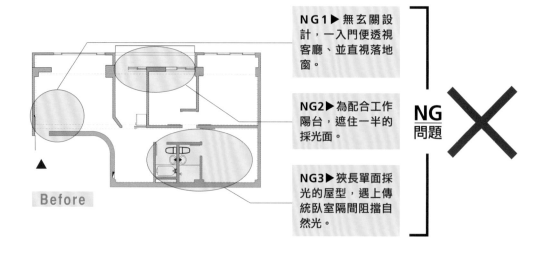

▲
Before

NG1▶ 無玄關設計，一入門便透視客廳、並直視落地窗。

NG2▶ 為配合工作陽台，遮住一半的採光面。

NG3▶ 狹長單面採光的屋型，遇上傳統臥室隔間阻擋自然光。

NG 問題 ✕

OK
破解

客廳改作房間，加設高櫃隔出玄關

OK1▶ 利用高櫃在大門出隔出玄關區，並以櫃體長度作定位，讓出原客廳一部分改作小房間，取代原有的陰暗房間，如此可避免大門直視落地窗的問題。

環狀動線的客廳與書房，解放光線

OK2▶ 客廳被移置房屋中段區，與沙發背後的書房、餐廳串聯作開放設計，加上不靠窗的傢具擺設，呈現靈活的環狀動線，同時延伸的窗台加作綠化設計，讓光線與綠意可以自由進入室內。

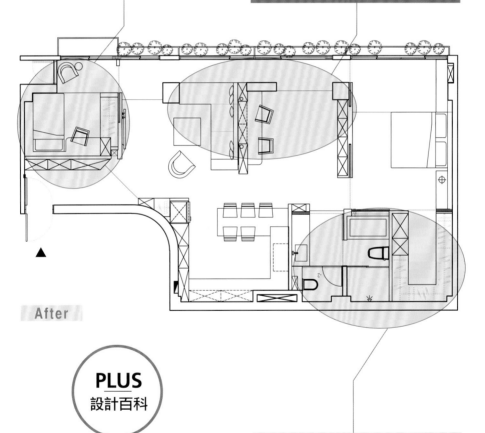

After

PLUS
設計百科

零走道規劃，空間均分給各區使用

傳統隔間牆不只容易讓單向採光的格局產生暗房，同時也會增加走道空間，所以設計師就由開放的格局規畫，使走道化於無形融入各區內，不僅讓空間的視覺變大，實際可使用面積也變寬了。

連結更衣間與浴室，強化主臥機能

OK3▶ 原格局的套房空間小、又無對外窗，而大房間卻無專用浴室，使用不方便。因此將原二房之間的隔間牆拆除，合併為有更衣間與浴室的完整主臥室，此外，臥室改採雙拉門設計，使之與書房餐廳的動線聯繫更密切。

平面圖破解

公共廳區佔據前後二端

文／鄭雅分　空間設計暨圖片提供____禾築設計

問題	廚房位在屋子最角落，動線距離過長
破解	餐廚移至居家中心，串聯互動引光景，更放大空間感

　　30多年的房屋因老舊加上窗戶小，感覺一回到家就是進入暗房，即使開放廚房有對外窗，但位處於邊陲地帶，與客廳及其他區域的互動與聯繫不佳，為了徹底改變現況，設計師重新思考屋主需求與空間環境，讓客廳與餐廳開放移位至房子的前中段，再活用高低櫃來定位玄關、客廳與餐廚空間，使中島廚房與客廳在視覺上可以串聯外，也能引入更多光源，另外，鏡面與玻璃的運用也能大幅提升空間光感，再搭配自然感的板岩、水泥與木地板等鋪色則更有味道。

室內坪數：**50 坪** | 原始格局：**3 房 2 廳** | 規劃後格局：**玄關、3 房 2 廳、書房** | 居住成員：**夫妻**

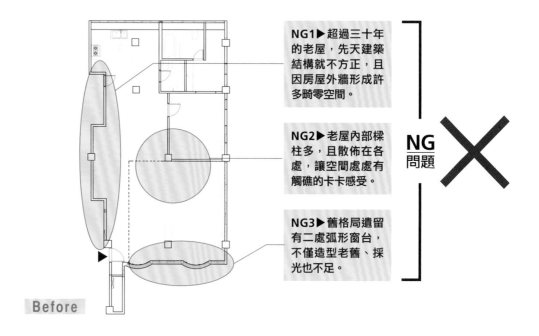

NG1▶超過三十年的老屋，先天建築結構就不方正，且因房屋外牆形成許多畸零空間。

NG2▶老屋內部樑柱多，且散佈在各處，讓空間處處有觸礁的卡卡感受。

NG3▶舊格局遺留有二處弧形窗台，不僅造型老舊、採光也不足。

NG
問題 ✕

Before

OK
破解

斜角串聯延伸客餐廳的縱身

OK1▶ 了解屋主對於家人互動性的重視，特別將餐廚空間與客廳做斜角串聯，除了可讓公共區產生超長縱身與良好互動性外，也將客廳珍貴的窗景帶入餐廚區。

鏡面材質虛化障礙柱體

OK2▶ 室內樑柱均為結構體無法消去，因此利用鏡面包覆裝飾，使之反射窗景與室內空間，讓人忘記柱體存在。

串聯窗景放大空間感

OK3▶ 之前二扇不連串的弧形窗讓空間顯舊，也形成視覺阻礙，對此除了將窗台下降至離地70公分高度，串聯的窗景更讓空間有放大感受也帶來充沛日光。

After

PLUS
設計百科

板岩與煙燻木地板的自然魅力

充滿人文質感的煙燻橡木地板與紋理粗獷的薄板岩，在明快而簡單的空間線條中，更能醞釀出自然況味，而與之對比的茶鏡、玻璃或烤漆 ... 等，則讓灰階空間更具有層次感。

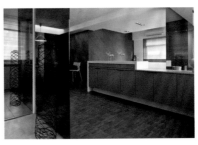

實 例 破 解
01
封閉廚房形成狹長廊道，
採光及動線都受到侷限
新婚夫妻只需要 2 房格局

文／陳佳歆
空間設計暨圖片提供__石坊空間設計研究

好格局Check List

◉ **坪效**：移除多餘隔間4房變2房，創造寬敞休閒場域

◉ **動線**：消減破壞公共空間的轉角牆，串連視線與動線的流暢度

◉ **採光**：打開牆面開放式空間設計增加受光面積

◯ **機能**：

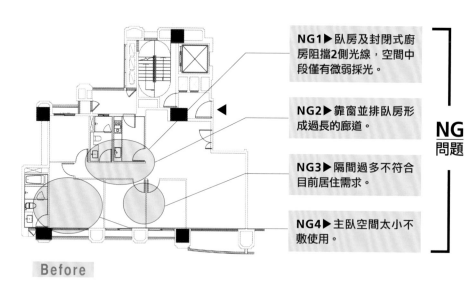

NG1▶臥房及封閉式廚房阻擋2側光線，空間中段僅有微弱採光。

NG2▶靠窗並排臥房形成過長的廊道。

NG3▶隔間過多不符合目前居住需求。

NG4▶主臥空間太小不敷使用。

NG問題 ✕

Before

格局VS.成員思考

僅有2人居住，4房格局不適合中長期居住計劃： 新婚夫妻對空間需求除了主臥之外，希望預留1間小孩房以及書房，原本建商規劃為4房格局，對他來說造成不必要的閒置空間。

OK 破解

開放式廚房，改善光線縮短廊道

OK1▶ 移除居中的廚房牆面，構成全開放式廚房，整體穿透的視線縮短廊道距離感。

打開書房視野客廳方正寬敞

OK2▶ 鄰近客廳的臥房規劃為開放書房增加採光面，並利用架高地坪介定區域，化解原本公共空間因牆面轉角被破壞的視覺官感。

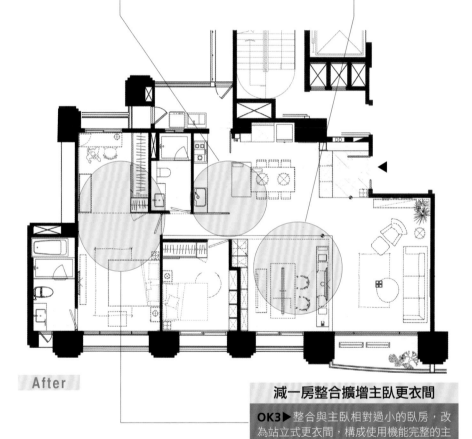

After

減一房整合擴增主臥更衣間

OK3▶ 整合與主臥相對過小的臥房，改為站立式更衣間，構成使用機能完整的主臥房。

改造關鍵point

1.展開臥房及廚房隔間縮減過長及昏暗的廊道。
2.開放式設計提高整體空間的自然採光。

[動 線]

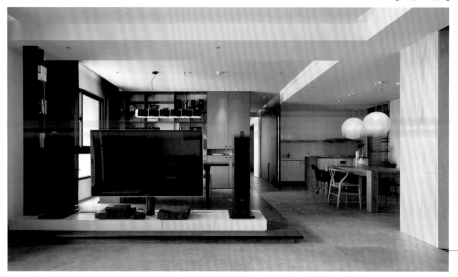

[動 線]

　　建商原先規劃4房2廳的格局對這對新婚夫妻來說過多的房間數量使空間難以運用,對應實際只有2＋1房的需求,將緊鄰客廳的臥房調整成開放式書房,並打開封閉廚房牆面,創造完整而開闊的公共休閒場域,增進夫妻彼此間交流的頻率,同時引入更充足的採光解決長型屋中段昏暗的問題;整合位於空間底端的2間臥房成為一個含括更衣間的主臥房,也因此縮減原本過於冗長廊道,使生活的互動在空間中能充發揮。

PLUS
立面設計
思考

1 隱藏門設計統整視覺:　小孩房外牆採用紋理較為清晰風化木,並以隱藏門設計創造一面不中斷的完整立面。

2 開放書架創造生活焦點:　藉由開放式書房為未來生活創造更好的互動關係,矩形分割的開放書架讓收納與陳列成為居家焦點。

[採 光]

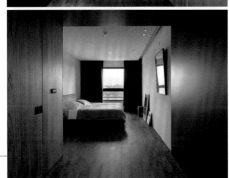

① 開放式廚房的中島和餐桌創造回游動線,無隔間的書房設計也不再有干擾視線的 90 度轉角,視線引導動線串聯整個空間。

② 重新調整臥房鄰窗併排阻礙光線的格局,移除多餘臥房後增加整體空間的受光面積,整體空間顯得更為明亮。

③ 原本兩側封閉式空間影響空氣進出,打開廚房及臥房牆面提升後陽台與對外窗空氣對流的流暢度。

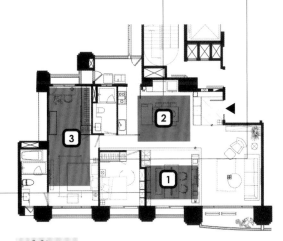

After

室內坪數:**35 坪**|原始格局:**4 房 2 廳**|規劃後格局:**2 房 2 廳**|使用建材:**風化木、海島型木地板、石英磚、烤漆鐵件**

3 運用鮮明色彩點綴氛圍: 整體空間以簡約的白色為主調鋪陳,並搭配木素材營造出內斂的人文氣息,在通往主臥的廊道一側,大膽採用朱紅色引導視覺也成為空間中隱約的亮點。

4 平整均等線條展現穩定感: 空間櫃體皆頂天落地,並以均等的線條比例分割,以精準的水平垂直線條創造穩定有次序的俐落空間感。

實 例 破 解

02

窄長空間面寬面狹小，
不當隔間使動線不佳，空間昏暗又潮濕
兩人同住卻配置五房

文／陳佳歆
空間設計暨圖片提供＿本晴設計

好格局Check List

- ☑ **坪效**：移除隔間依需求配置樓層創造休閒生活場域
- ☑ **動線**：挑空及鏤空設計提升垂直及水平空間的動線串連
- ☑ **採光**：打用透光度高的玻璃，中段空間也能有良好採光
- ☐ **機能**：

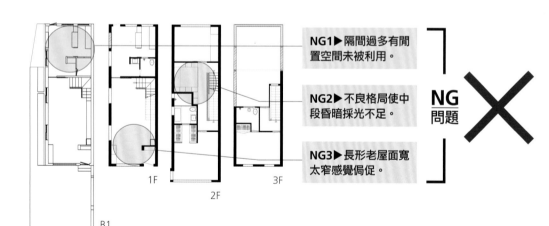

NG1▶隔間過多有閒置空間未被利用。

NG2▶不良格局使中段昏暗採光不足。

NG3▶長形老屋面寬太窄感覺侷促。

NG 問題 **✕**

1F 2F 3F B1

Before

格局VS.成員思考

房間配置與期待生活連結度低：　原本為投資客裝潢的空間，除了位於山區空間略為潮濕屋況不算太差卻過於制式呆板，5房的空間配置並不適合情侶2人生活需求。

OK
破解

切開局部樓板連結1樓與地下室

OK1▶ 鑿開B1與1樓之間的局部樓板,增設樓梯串連樓層,提高空間使用率。

玻璃隔間＋開窗,臥房好明亮

OK2▶ 寢居樓層以玻璃材質打造位於居中衛浴並增加開窗,讓光線能貫穿空間。

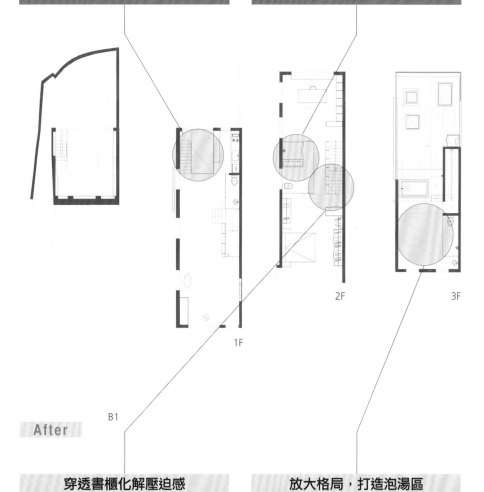

1F

2F

3F

B1

After

穿透書櫃化解壓迫感

OK3▶ 鏤空書牆設計營造視線穿透,減少廊道的壓迫感。

放大格局,打造泡湯區

OK4▶ 3樓整層移除所有隔間,重新改造為賞景與休閒兼具的泡湯屋。

改造關鍵point

1.重新配置各樓層空間以符合屋主生活習慣及需求。
2.利用材質及設計手法解決採光不夠、面寬過窄及通風不佳的問題。

[設 計]

[設 計]

　　這棟位於天母郊區的老屋屋齡已超過30年，所處位置鄰近溪畔周圍被豐富自然生態所包圍，雖然視野綠意盎然卻也因為水氣和樹蔭使空間感覺潮濕，加上狹長屋形讓採光和通風都非常不理想。即將入住的是一對情侶，原本格局不但制式也不符合需求，設計師從生活面向切入重新檢視空間，同時解決長屋形先天問題，將B1與1樓之間的局部樓板打開提升垂直動線的流暢，並將原本閒置的地下樓層規劃為一處臥榻休閒區；2樓移除所有的隔間牆打造成一個開放的寢居空間，同時在側面與天花加開窗戶並採用全透玻璃打造衛浴，自然光線因此能充分照映空間不被阻隔；3樓以檜木打造一間泡湯屋，同樣採用玻璃材質讓視線與光線貫穿，創造具有自在生活感的居住空間。

[材 質]

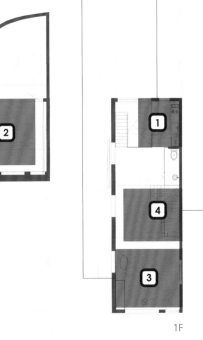

1 1樓隔間完全移除，讓全開放廚房鄰近貫穿上下樓層天井，下方休憩的臥榻空間方便拿取餐食，營造一個休閒場所。

2 由於只有情侶2人居住隱私需求不高，為了讓水平動線更為自由因此移除所有隔間，B1與1樓也打開後段局部樓板，加強上下樓層之間垂直動線關係。

3 面寬較窄的長形屋以大量白色鋪陳，並搭配全透明玻璃材質營造簡單輕盈的視覺感，使空間有較為開闊的感覺。

4 靠牆設計的樓梯能爭取更多使用空間，同時採用穿透玻璃材質與鏤空設計的書架作為樓梯銜接面，使上下之間不會太過昏暗或壓迫。

1F

室內坪數：**58.6坪**｜原始格局：**5房2廳**｜規劃後格局：**3房2廳**｜使用建材：**玻璃、磐多魔、北越檜木**

B1

After

067

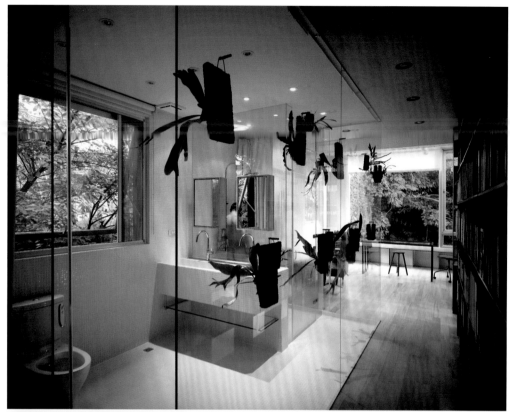

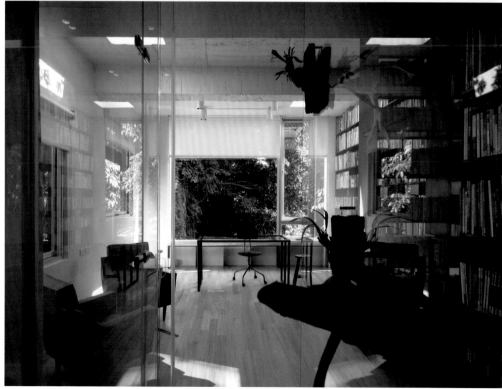

［ 採　光 ］

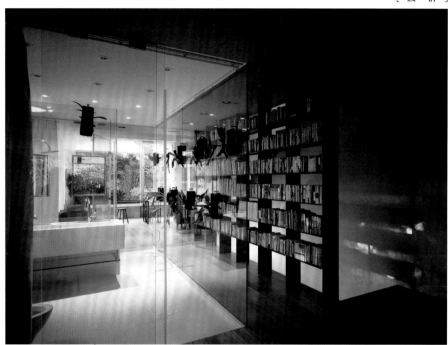

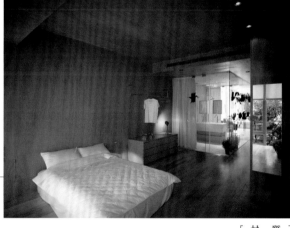

［ 材 質 ］

2F

After

5 2 樓寢居空間除了增加側面及天花開窗藉以引入自然光線，位於空間中段的衛浴也採用穿透度高的清玻璃為隔間，光線照映範圍因此不會被阻隔，空間不再感覺昏暗。

6 樓梯位置位於空間中段，加上衛浴空間使得廊道寬幅有限，鏤空書架設計讓穿視線減低壓迫感。

7 主臥空間以原本完全包覆天地壁，利用單一材質展現休憩空間應有的純粹感。

［ 通　風 ］

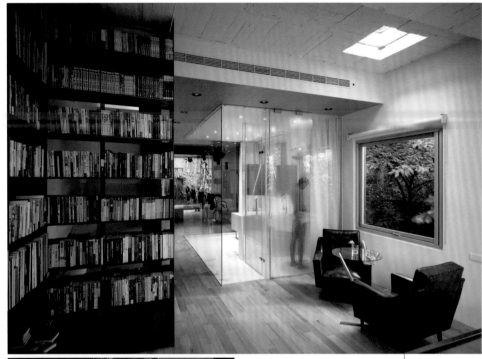

8 雖然是長屋形但位於邊間，因此能藉由增加側面及天花開窗、鑿開樓板以及移除隔間，加強了上下以及前後的空氣對流。

9 3 樓整層規劃為休閒泡湯屋，保留部分戶外空間退縮距離能保有隱私，同時鑿開天窗為 2 樓寢居增加光源。

10 泡湯空間皆採用單純質樸的材質鋪陳，像是清玻璃、檜木、混凝土等，營造輕鬆無壓的休閒空間感。

11 即使空間簡單無隔間，仍充分利用淋浴間上方作為收納，保持空間一貫的整潔。

PLUS 立面設計思考

1 **鏤空書架設計創造通透性：**
面寬較窄的長形屋只要有隔間就會形成窄長的走道，樓梯旁以開放式的鏤空書架取代實牆，藉由光線與視線穿透，減少狹長廊道的壓迫感。

2 **具有輕盈量感的玻璃陳列架：**
1 樓客廳銜接通往上方樓層樓梯牆面，採用清玻璃做為陳列架加上 2 樓鏤空書架，因此在上樓下樓之間皆能感受到微微透入的柔和自然光線，樓梯間不再陰暗無光。

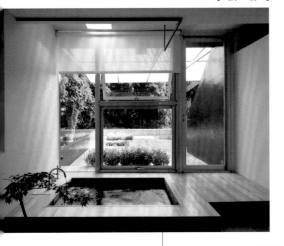

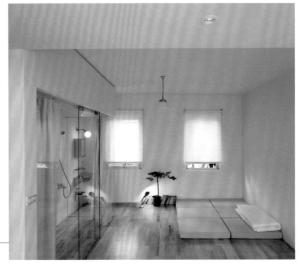

3F

After

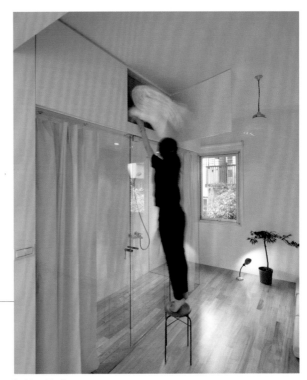

3　**以原木包覆主臥空間的自然靜謐：**　　除了以木地板延伸鋪陳整個主臥樓層，寢居空間更從天花到牆面以原本完全包覆，正與周圍環境的綠樹呼應出自然放鬆的生活感。

4　**大量的白色提高空間明亮度：**　　空間以大量的白色鋪陳純化視覺感官，在自然光線的照映下藉以形成放大空間的效果。

實 例 破 解

03

過多房間配置，制式格局攔截光線，走道在中央昏暗無光

單身一人住的科技迷，重視影音娛樂

文／許嘉芬
空間設計暨圖片提供＿水相設計

好格局Check List

- ◉ **坪效**：捨棄二房，整合書房、餐廳的中島設計更形開闊
- ◯ **動線**：
- ◉ **採光**：走道邁往落地窗面，產生貫穿全室的光廊
- ◉ **機能**：導入先進設備＋自動控制系統，智慧操控更便利

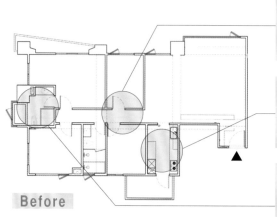

Before

NG1▶ 制式的長形住宅，無可避免的就是走道貫穿屋子中央，冗長之外也因為隔間阻絕了採光。

NG2▶ 獨立封閉的一字型廚房，與餐廳產生隔閡，更無法結合屋主需要的家電設備。

NG3▶ 屋主十分重視浴室空間設備，希望能融入水療SPA、蒸氣室規劃，然而衛浴又顯太小。

NG 問題 ✕

格局VS.成員思考

僅有一人居住，格局應相對單純：
這間房子嚴格來說並非屋主的主要居住空間，而是他放鬆休憩的地方，因此四房格局顯得太多餘，一方面還必須將屋主訂購的B&O音響與超大雙人床考慮進去。

OK
破解

走道移至窗扉，光線更好

OK1▶ 格局依照水平長軸劃分為公私場域，並將走道挪移至落地窗旁，光線能恣意穿梭每個空間。

中島餐廚整合影音閱讀

OK2▶ 透過一道長形中島整合餐桌，自由環繞的動線讓空間更為寬敞，家電影音設備則巧妙整合於採礦岩立面。

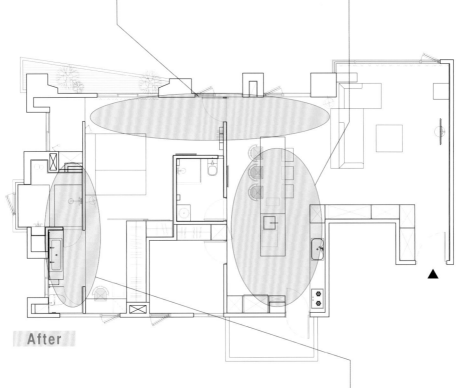

After

擴大衛浴增設完善機能

OK3▶ 合併原主臥房旁的次臥調整為大主臥概念，衛浴得以放大為長形結構，讓SPA泡澡、洗手檯面各自擁有獨立的空間。

改造關鍵point

1.針對單身屋主的需求，拆除長形住宅的幾道隔間，必要過道移往採光最佳處，將陰暗冗長走道化為無形。
2.看似開放的公私領域，以不同牆面構成，達到隱性的界定作用。

[風 格]

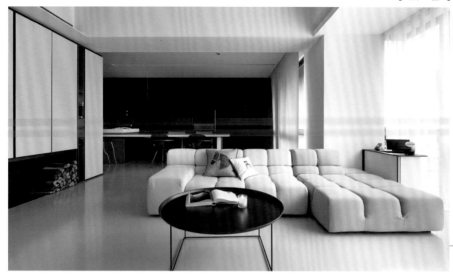

[設 計]

　　一個格局相當方正的房了，將制式長形家屋的蔽障去除，利用一個個小矩塊放入室內大方體，開闊的作法讓自然光散佈的深度更具表情，空間的動向更巧妙地依循著日光灑落的窗檯延展，讓屋主隨時漫步在自然光廊。不刻意迴避角落的產生，大方地讓大空間中分支出許多方正的小角落，作為空間的端景也是具機能性的中介空間。　利用暗門的手法將軸線整理成一幅寬7.5m的黑色畫布，切分公共區域與私人空間。空間組合所用的實牆並不多，而是使用各種機能家具適得其所的擺放，讓使用者在生活的一舉一動之間，讓空間的定義自然生成。

1　將屋主過往飯店的住宿體驗植入居家，設計師運用低調霧面石材及皮革材質，表現空間細膩質感。

2　裝修之前屋主早已訂購好 B&O 影音設備，立面設計必須考量以質感的深度，避免搶奪頂級設備的存在，因此設計師選用純淨的萊姆石鋪陳，簡單的分割，加上地面刻意地脫縫設計，讓牆面更為立體。

3　中島廚房立面的隱藏門設計，運用比石材更輕薄的採礦岩，將軸線整理成一幅完整黑色畫布，展現具特殊紋理卻又純淨的立面背景效果。

4　由玄關延伸轉折構成的白色皮革立面，兼具實用的收納機能，在乾淨的白色牆面之下，以鐵件線條的分割手法，讓立面更為細膩。

室內坪數：**38 坪**｜原始格局：**4 房 2 廳**｜規劃後格局：**2 房 2 廳**｜使用建材：**磐多魔、萊姆石、火山灰、採礦岩、皮革、手工漆、不鏽鋼**

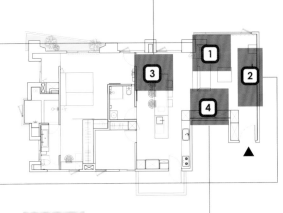

After

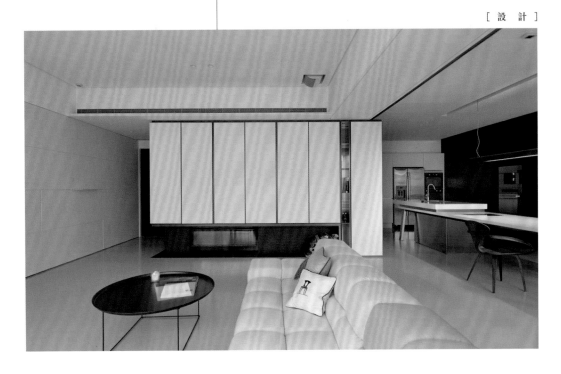

[設 計]　[設 計]

⑤　進入主臥房的轉折入口處,是屋主閱讀休憩的角落之一,牆面層架巧妙運用不鏽鋼雷射,取屋主英文名字為設計,獨特的光影效果增添趣味感。

⑥　相較一般浴鏡規劃於檯面上方,設計師將浴鏡規劃於檯面旁,並設計為修長的比例,整體更有質感,浴鏡後方還具有展示收納機能。

⑦　主臥房選用灰色萊姆石作為牆面主題,裁切最大化的極簡鋪貼手法,讓屋主獲取寧靜、舒壓的氛圍。

⑧　半開放式衛浴配備 LED 情境式 SPA 按摩花灑和蒸氣室,能數位控制不同出水情境和按摩位置,讓屋主全方位享受沐浴時光。

After

PLUS
立面設計思考

1 垂直水平牆面界定空間:

重整廊道居中的制式格局,設計師以客廳、餐廳、主臥三道主牆立面,建構出空間主要佈局,垂直水平牆面構成的轉角,在界定空間同時也引導空間的連接。

2 立面化繁為簡:

以人造皮革與不鏽鋼打造而成的櫃體,由玄關延伸至客廳、餐廳,整合了鞋櫃、對講機環控機櫃、暖爐、雜物收納櫃、書櫃、展示櫃、廚具設備,將繁瑣的生活機能予以簡化。

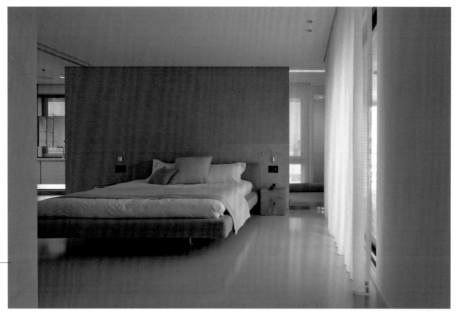

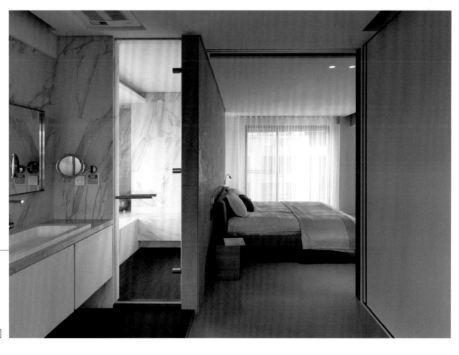

[設 備]

3 **材質的新突破與加工：** 利用比石材更輕薄的採礦岩作立面材質，如同木皮的施工方式，加上重量輕可懸掛門片，然而一方面又面臨採礦岩本身的色差嚴重，因此必須再利用烤漆處理將色差降至最低。

4 **無色彩黑灰白：** 捨棄一般居家常用的溫暖木元素，取而代之的是，大量低色調的霧面石材，無色彩的黑灰白呈現科技印象，使空間理性不冰冷，保留居住空間該有的感性。

實 例 破 解

04

25 坪住家過度切割成三房，每個房間好小，動線侷促，住家採光不佳

新婚二人天地，需要預留彈性第三房

文／黃婉貞
空間設計暨圖片提供＿明代設計

好格局Check List

- ☐ 坪效：
- ◉ 動線：以入口為中心的主軸線，到達住家哪個區域都很方便
- ◉ 採光：打開實牆區隔，互享光源
- ◉ 機能：閒置房間變身更衣間

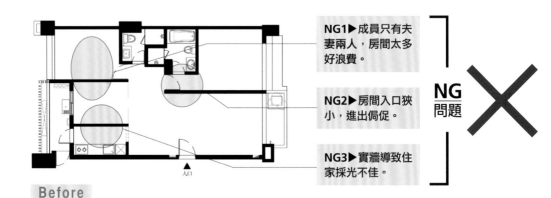

NG1▶成員只有夫妻兩人，房間太多好浪費。

NG2▶房間入口狹小，進出侷促。

NG3▶實牆導致住家採光不佳。

NG 問題 ✕

Before

格局VS.成員思考

需要考慮成員增加的問題： 格局除了考量目前居住成員外，還得為未來可能增加的成員做準備。如同現在只有新婚夫妻兩人，需要減少現有房間數、避免浪費空間，但為了可能報到的寶寶，格局必須保留使用彈性。

OK
破解

拉大主臥動線更寬敞

OK1▶ 將更衣室後縮，拉大主臥入口走道。客廳則拆除部分與客房相鄰實牆，用活動拉門取代，提升使用靈活性。

彈性第三房，保有採光與隱私

OK2▶ 客廳與客房之間，以拉門做區隔，全拉開時，能將客房光源與客廳互享。有客人來時或是寶寶來報到，便全部拉起、作獨立客房。

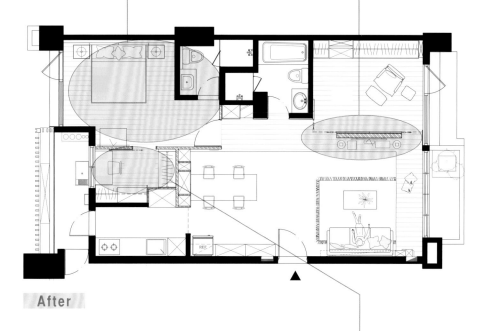

After

一房挪為更衣間，增加收納機能

OK3▶ 將與主臥相鄰房間改為更衣間，並整合梳妝機能，讓空間更為完善好用。

改造關鍵point

1.以拉門、地板材質區隔屋客廳與客房，因應未來家庭成員增加時，伴隨而來的空間需求，由於區域之間保有穿透感與連結度，看顧寶寶時也較為安心。

2.餐廳以一張長型木質書桌為中心，並在旁設置大面開放式書櫃，讓長桌可當餐桌與書桌、多功能使用。

[設 計]

[設 計]

　　住家室內坪數約25坪，由於原始格局的3房配置，不僅讓房間都不大，也因為過度切割，遮擋來自各自房間的光源。為了讓新婚宅住起來更加舒適，便將3房減為兩房，把多餘空間轉移給公共廳區與主臥；客、餐廳整合在同一直線上，讓整個公共區域變得更為方正。同時把緊鄰客廳的房間規劃為客房使用，若未來寶寶報到，也能快速變身為兒童房，成為住家格局上的一枚活棋。

PLUS
立面設計思考

1 無毒建材打造健康住家：　客房內、外兩面牆皆使用墨綠色「水性黑板漆」，傳統油性漆含甲醛，有明顯異味、易危害人體，貼心運用環保水性漆，不僅甲醛釋放量低，上漆與養護工作也容易。

2 視覺保持適度穿透與連結：　以拉門、地板材質區隔客廳與客房，因應未來家庭成員增加時，伴隨而來的空間需求，由於區域之間保有穿透感與連結度，看顧寶寶時也較為安心。

[機　能]

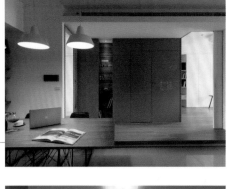

[設　計]

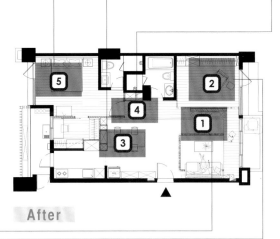

After

室內坪數：**25 坪**｜原始格局：**3 房 2 廳 2 衛**｜規劃後格局：**2 房 2 廳 2 衛、更衣間**｜使用建材：**橡木地板、橡木木飾板、鐵件、水性黑板漆、白磚牆、栓木洗白**

① 運用拉門、地板材質將客廳與客房做分割，保有穿透性與連結度的同時，也能分享自然光源，令住家更加明亮。

② 將拉門全部闔起，書房就是完全獨立空間，也可作為招待賓客過夜的客房或是未來的小孩房使用。

③ 餐廳以一張長型木桌為中心，在一旁規劃大面開放式書櫃，讓餐桌不單只是餐桌，平時也可當作書桌使用。

④ 書桌旁的墨綠色黑板牆其實暗藏客用衛浴，同時整合一旁凹槽畸零處，統一設置收納櫃，拉成完整平面。

⑤ 以褐色系織品、家具營造舒適感，配合落地上灑落的溫和天光，令期待回到家能徹底放鬆心情的小倆口感到無比放鬆寫意。

3 白、綠搭配木質調交織北歐休閒風： 　材質上除了大量的白色、木質調，空間整體則以深淺的芥末綠色、褐色的傢具織品調配出北歐休閒風格

4 整合客浴與收納於統一隱藏壁面： 　書桌旁的墨綠色牆後其實是客用衛浴，設計師在中間凹槽畸零處順勢設置收納櫃，拉成完整平面。

3

方形屋是一般購屋族眼中認定的最佳住宅格局，因為大家普遍認為方正隔間可以規劃出對稱性較高的平面配置。但是，也由於「三房二廳」的固有迷思，導致即使居住成員沒這麼多，卻一定要隔出越多房間以備不時之需，然而實牆隔間一旦過多，不僅房間過小不好使用，被房間包圍的中心也容易暗無天日，白白浪費好屋型，此外，方形屋在隔間設計時也較容易顯得呆板，對於喜歡創意變化者不見得是絕對的優點。

方形
chapter
屋

格局專家諮詢
團　　　隊

方形屋的4大格局
剖　析

1 **房間數多，易形成無用走道**
> 不論屋齡或是坪數，方形屋經常是能塞多少房間是多少，但是當配置多量的房間需求時，就很容易構成沿走道二側排排站的隔間，如此一來走道變得既長且無光源，尤其在大坪數空間則更形嚴重。（詳見 P.098、100、102、104）

2 **轉折動線多，反而浪費坪效**
> 有些方形屋即便每個空間看似都很方正，但是動線卻十分迂迴，去廚房是一個行進方向，到主臥房、小孩房又區分出二條走道，這樣的缺點是切斷空間感帶來的舒適性，也同時阻礙光線與氣流的分享與流動。（詳見 P.106、108、110、112）

3 **公私領域比例失當**
> 早期大家都會認為房間越大越好，產生的問題是每個人回家後就是待在房間，鮮少和家人互動，然而現在的生活習慣已經改變，不適當的空間比例，將壓縮其他使用更頻繁的機能場域。（詳見 P.084、086、090、092、094）

4 **大門正對衛浴，門對門的風水禁忌**
> 有些方形屋的入口是開在客廳和餐廳中間，大門剛好就可以直視走道至末端的衛浴，觀感不佳也是風水禁忌，而通常這樣的格局，餐廳尺度也會被壓縮。（詳見 P.114、116）

李智翔
水相設計

屢獲台灣室內設計大獎，蘊含強大的設計能量，重視光影與立面、材質的變化，持續的創新讓每一次設計都讓人驚艷。

張成一
將作空間設計

具建築師背景，不受制式格局的侷限，總是能給予嶄新的格局動線思考，也因此變更後的配置皆能令人眼睛為之一亮。

沈志忠
沈志忠聯合設計

多次拿下台灣室內設計大獎 TID Award 與國際知名獎項認可，認為設計是建立在使用者對話、討論生活瑣事的過程上，透過使用者的文化背景，進行整合。

胡來順
瓦悅設計

擅長且經手過數十個挑高住宅的規劃，而且常常遇到坪數超小又要塞很多人、擁有很多機能的狀況，卻也都能迎刃而解，創造出比原來還寬敞的空間感。

平 面 圖 破 解

公私配置不當

文／陳佳歆　空間設計暨圖片提供__石坊空間設計研究

問 題	泡湯主臥阻檔光源，整體面向整合度差

破 解	調整主臥位置統整公共場域，提升空間受光面積

　　位於高樓層的空間擁有得天獨厚的觀景優勢，採光也相當充足，但由於建商當初規劃為泡湯景觀住宅，因此將主臥設定在緊鄰陽台的位置，目的是希望能邊泡湯邊享受戶外風景，卻使公共空間顯得不夠明亮，整體動線也不夠流暢；屋主夫妻有2個小孩因此有3房需求，在重新審視空間後，將面向最好的位置留給客廳，讓餐廚房及客廳能重疊使用，其餘臥房沿牆面統整配置，創造最佳使用坪效與活動場域。

室內坪數：**38 坪**｜原始格局：**4 房 2 廳**｜規劃後格局：**3 房 2 廳**｜居住成員：**夫妻、2 小孩**

NG1▶主臥位置緊鄰陽台讓部分光線被阻檔，不但整體受光不夠充足，活動範圍受到侷限。

NG2▶原始隔間不符合居住需求，主臥所在位置形成多轉角使公共空間零碎，造成不流暢的轉折動線。

NG
問題

Before

OK
破解

調整主臥位置重塑親子互動場域

OK1▶ 將原本鄰近客用衛浴的臥房改為主臥房，而外側保留的衛浴雖然看似淪為客用衛浴的角色，但內部配置經過調整後，空間寬敞加上美好的戶外風景，反而成為親子之間沐浴共處的天地。

移除主臥開展公共區域活動能量

OK2▶ 原先建商規劃的泡湯主臥，卻阻擋主要自然光線來源，移除主臥寢居空間以開放式廚房取代，開放空間創造完整的單面採光進而提升公共區域的受光面，同時滿足女主人邊洗碗邊看風景的願望。

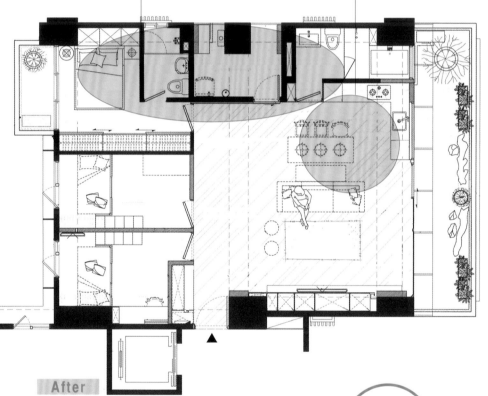

After

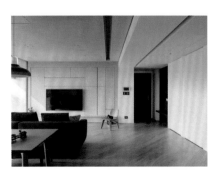

PLUS
設計百科

利用活動傢具建構行走動線

保有公共空間的開闊感以活動傢具定義空間場域，同時創造行走動線路徑；45 度斜鋪的木地反也具有引導視覺放大空間的效果。

平面圖破解

公私配置不當

文／陳佳歆　空間設計暨圖片提供＿本晴設計

問題	格局配置不適合現階段居住成員需求
破解	重新分配公私領域比例，調整空間配置符合目前生活狀態

　　原本居住多年的空間，因為孩子逐漸長大有獨立寢居的需求，也藉此機會調整空間格局以符合屋主目前心境。以軌道門界定公私領域，儘可能放大公共空間，作為與家人共處的重要場域，並將原本外推的陽台內縮並栽植豐富的植物；縮小較需隱私的寢居區域，主臥及小孩房分別配置在衛浴兩側，中間以短廊道串聯。這裡減化空間格局造成的軸線，讓忙碌工作後的心境能在活動傢具與植栽圍繞的自由空間中得以轉換。

室內坪數：**34 坪**｜原始格局：**3 房 2 廳**｜規劃後格局：**3 房 2 廳**｜居住成員：**3 人**

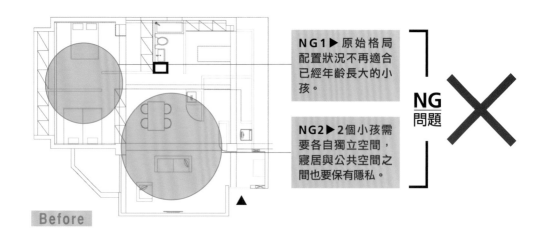

NG1▶ 原始格局配置狀況不再適合已經年齡長大的小孩。

NG2▶ 2 個小孩需要各自獨立空間，寢居與公共空間之間也要保有隱私。

NG 問題 ✕

Before

OK
破解

重新配置房間位置

OK1▶ 將內側書房往外移至公共空間，而原本書房則調整為主臥，並將2間小孩房規劃在同一側，兩者之間以衛浴則為中軸，規劃一個完整的寢居區域。

以滑門明確劃分公私區域

OK2▶ 空間配比上放大與家人共處的公共空間，寢居空間僅維持適當的休憩尺度，公共空間與寢居空間以軌道門區隔，以保有適度隱私。

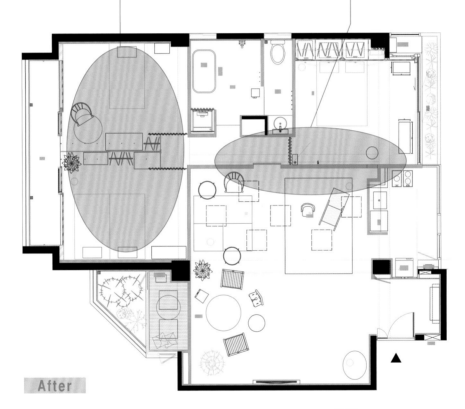

After

PLUS
設計百科

低矮傢具削減視覺上的阻隔

刻意把桌腳和椅腳鋸短，使傢具高度偏低，創造貼近地而坐的自在感受，身體因為降低坐姿而感覺放鬆，無阻隔的穿透視覺也使空間具有開闊感。

平 面 圖 破 解

公私配置不當

文／鄭雅分　空間設計暨圖片提供＿將作設計

問題	客、餐廳比例失衡，大陽台難利用
破解	圓形客廳超有型，納入採光書房更大器

　　這個屋案原本格局很傳統，除了在私密區因規劃有排排站的四房間、二衛浴形成長形走道外，公共區則因餐廳大、客廳小的格局，讓使用機能與空間畫面都有比例失衡的嚴重問題，另外，廚房採封閉格局不僅屋主不喜歡，也使公共區的利用率更不佳。至於客廳這端雖享有大陽台的窗景，不過因空間小讓舒適度大大減分，也讓空間利用率降低。

室內坪數：**33 坪** | 原始格局：**4 房 2 廳** | 規劃後格局：**3 房 2 廳、書房、儲藏室** | 居住成員：**夫妻**

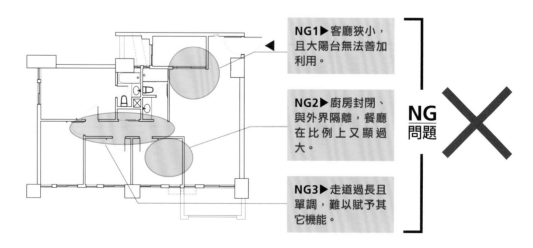

NG1▶ 客廳狹小，且大陽台無法善加利用。

NG2▶ 廚房封閉、與外界隔離，餐廳在比例上又顯過大。

NG3▶ 走道過長且單調，難以賦予其它機能。

NG問題　✕

Before

OK
破解

圓客廳+書房，打破格局迷思

OK1▶ 先將陽台納入室內並架高地板改為開放書房，同時讓出房間部分角落給客廳，創造圓弧形的客廳沙發主牆，並以弧形電視牆對應，構造出圓形大客廳的雛型，使原本距離過短的狹窄客廳頓時變寬敞，同時書房也被納入客廳的腹地之內。

打開廚房，弧形餐桌呼應客廳

OK2▶ 封閉的廚房有礙於家人溝通，加上屋主本身喜歡開放餐廚空間，因此決定將之改為開放的ㄇ字型廚房設計，再連接弧形吧檯餐桌，讓廚房內工作者可與客廳的家人互動，並可利用廚房旁的畸零空間規劃一儲藏室。

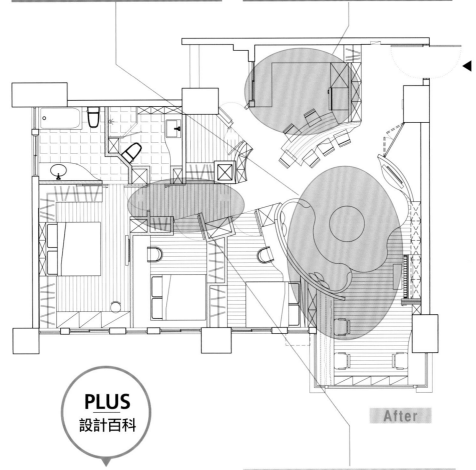

After

PLUS
設計百科

曲線主牆可打破單調空間感

一般人對於隔間的想像多半停留於方正與直線，擔心曲線的隔間牆易造成空間畸零問題，但其實曲線牆可活潑空間感，同時善加規劃還可讓牆面兩側有空間互補的效果，例如客廳主牆後端的房間可規劃出書桌桌面，且桌面較直線更長。

浴室移位減短走道，並增加端景

OK3▶ 為改善走道過長問題，將二間浴室往後移位，一來讓開放餐廳有更大腹地，也改善過長走道，而為避免走道單調，將臥室門打斜以創造端景，而臥室內則因門邊規劃鞋櫃，完全不影響使用空間。

平面圖破解

公私配置不當

文／許嘉芬　空間設計暨圖片提供＿邑舍設紀室內設計

問題	**5房格局好壓迫，公共廳區比例又太小**

破解	## 開放彈性舞蹈室＋回字動線，開闊生活尺度

　　這間房子原本是五房格局，空間被切割得很瑣碎，動線也並非流暢。設計師將中間段的三間房拆除，並將主臥隔間牆進行部分退縮，位置退到和次臥隔間牆對齊，「清空」後產生的空間，規劃書房與一間客房兼練舞室，並結合開放式手法，整合客廳、餐廚區域，加乘創造出有如「回」字型的住家設計，解決使用機能需求的同時，也讓空間獲得最有效的格局配置。

室內坪數：**40坪**｜原始格局：**5房2廳**｜規劃後格局：**3房2廳、客房兼練舞室**｜居住成員：**夫妻、1小孩、1長輩**

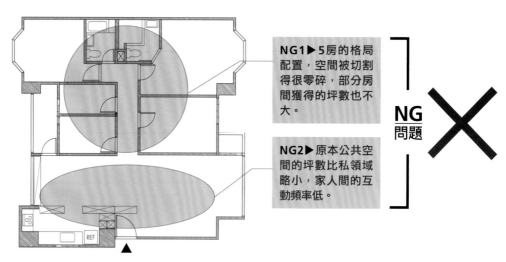

NG1▶5房的格局配置，空間被切割得很零碎，部分房間獲得的坪數也不大。

NG2▶原本公共空間的坪數比私領域略小，家人間的互動頻率低。

NG 問題 ✕

Before

OK 破解

開放式多機能房更好用

OK1▶ 拆除原格局中間左邊的兩間房後，改以開放式手法規劃了一間機能房，隨拉門的展開，可成為小孩的舞蹈練習室，當拉門關上則可化身成為客房。

回字動線視野更寬敞

OK2▶ 藉由開放式手法串起了關係，更創造出宛如「回」字型的住家設計，空間變得具律動感，也拉大生活尺度。

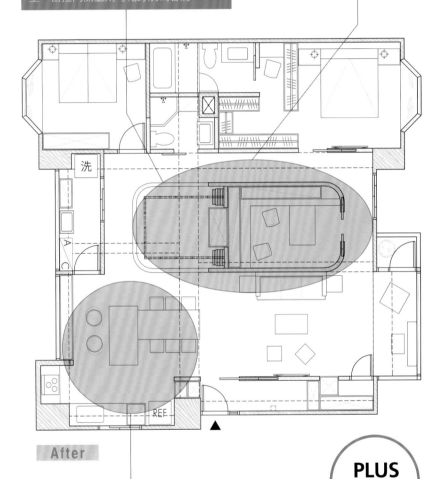

After

開放餐廚增加互動

OK3▶ 原本封閉的餐廚區，改成開放式設計，並結合了中島設計，替空間製造一動一靜的使用效果，也為屋主一家人創造更多互動性的可能。

PLUS
設計百科

擬樹幹的自然栓木實牆

書房維持實體隔間方式，夾板打底並利用栓木皮貼於其上，輔以刨刀技術，製造出宛如樹幹的自然弧度。

平 面 圖 破 解

公私配置不當

文／許嘉芬　空間設計暨圖片提供＿方禾設計

問題	公共空間小，臥房分配比例不均
破解	兩臥房尺度縮減，換取寬敞中島餐廳與自由生活動線

這是一間常見必須穿過前陽台進入的中古屋，格局上看似方正，但實際隱藏幾個問題，首先是公共空間和私領域相比，空間感稍微小了一點，通往臥房的走道既沒有光線也浪費坪效。在同樣必須維持三房二衛的條件下，設計師拆除幾道牆面以及因應需求縮放臥房尺度，不但增加中島餐廳與電器收納，甚至多了完整的儲藏室。

室內坪數：**28 坪**｜原始格局：**3 房 2 廳**｜規劃後格局：**3 房 2 廳、儲藏室**｜居住成員：**夫妻**

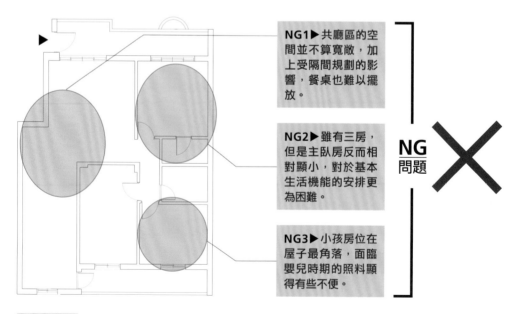

NG1▶ 共廳區的空間並不算寬敞，加上受隔間規劃的影響，餐桌也難以擺放。

NG2▶ 雖有三房，但是主臥房反而相對顯小，對於基本生活機能的安排更為困難。

NG3▶ 小孩房位在屋子最角落，面臨嬰兒時期的照料顯得有些不便。

NG 問題 ✕

Before

OK
破解

長形臥房尺度縮小，創造中島餐廳

OK1▶ 為了爭取開闊的公共廳區，設計師將毗鄰廚房的臥室空間尺度縮小，加上客廳後方的牆面拆除，釋放出餐桌與電器整合的中島餐廳，餐桌還可延伸為六人使用。

臥榻形式的小孩房

OK2▶ 利用部分陽台外推重新調整的小孩房，位於客廳後方，除了採取臥榻床舖的方式，讓嬰幼兒時期的孩子使用更方便之外，隔間也局部運用玻璃材質，父母在客廳就能隨時看顧孩子。

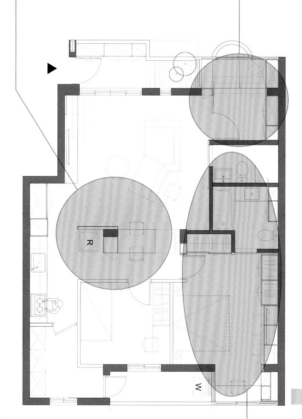

After

PLUS
設計百科

訂製進口沙發整合書桌機能

特意不靠牆擺放的沙發，創造出自由環繞的生活動線，不僅如此，採訂製的進口沙發更結合書桌機能，提供多元且不佔空間的使用型態。

捨棄走道納入主臥房

OK3▶ 原本位於前陽台的主臥房往內挪動，同時將過去單一功能的走道納入臥房使用，以及局部陽台外推與小孩房尺度縮減，換得具有泡澡的大浴室、大衣櫃和梳妝區。

平面圖破解

公私配置不當

文／黃婉貞　空間設計暨圖片提供__瓦悅設計

問題	房間幾乎比廳區大，多隔間又小又陰暗

破解	客廳、主臥、廚房大位移，燈牆、玻璃隔間讓住家煥然一新

　　為了讓行動不便的母親生活得更加舒適，女兒特別買下電梯住家並依需求加以改造，終於說服母親搬離爬上爬下的老公寓。住家原本採光不差，卻因實牆隔間過多，導致陰暗狹小錯覺。此外廚房跟客廳一樣大的奇怪比例，也壓縮了其餘房間的使用面積。將格局重新大風吹調整，一進門整頓為寬敞的客廳與半開放式廚房，另一房則改為架高和室，同樣採取拉門隔間，廳區空間感變大亦可維持二房格局。

室內坪數：**12 坪** | 原始格局：**2 房 1 廳 1 衛** | 規劃後格局：**2 房 1 廳 1 衛** | 居住成員：**1 人**

NG1▶ 12坪住家因為格局規劃不良，過多實牆阻擋了自然採光，讓空間感更顯狹小。

NG2▶ 原始廚房原本位於現在主臥位置，佔據過大面積，但又怕位移靠內後會過於陰暗。

NG 問題 ✕

Before

廚房位移壓縮，燈牆照明消滅陰暗

OK1▶ 將廚房移至與衛浴相鄰，並進行壓縮、拉成一字型。令人煩惱的內側無採光問題，則在主臥與廚房間設置燈箱後消弭於無形。

拆除客廳實牆，自然光終於映入住家中心

OK2▶ 客廳改到入口處，拆除面對陽台的實牆，不僅空間變大變明亮了，也使動線更加合理。

鞋櫃

電器櫃

主臥室

After

玻璃隔間取代實牆，住家明亮又寬敞

OK3▶ 以白色為背景設色，用玻璃取代實牆隔間，並將格局重新分配，雖然改造後房間數不變，但住家顯得明亮寬敞許多。

PLUS
設計百科

吸盤取代把手，架高收納開闔好輕鬆

全白架高區作客房使用，平時地面架高處可用來收納媽媽的眾多雜物。設計師特別將區塊切割為不規則的幾何形狀，令視覺更顯活潑；而全平面設計不想多作把手造成地面高低不平，而拍拍手在腳踩地地板上又較易損壞，因而使用吸盤方式，在要用的時候才拿小道具輔助即可。

平面圖破解

公私配置不當

文／黃婉貞　空間設計暨圖片提供＿蟲點子創意設計

問題	主臥好大，但屋主全家多在客廳活動
破解	擷取 1 ／ 2 主臥房納入公共廳區，擁有開闊活動領域

　　17坪的住家在客廳、封閉廚房與兩大房的區隔下，每個空間都顯得小小的；中間地帶在實牆區隔下更是陰暗，讓人感覺透不過氣來。此外，由於屋主一家三口平時習慣在客廳活動，臥室只有睡覺用途，超大臥室面積就顯得多餘、浪費坪效。

室內坪數：**17 坪**｜原始格局：**2 房 1 廳 1 衛**｜規劃後格局：**2 房 2 廳 1 衛**｜居住成員：**夫妻、1 子**

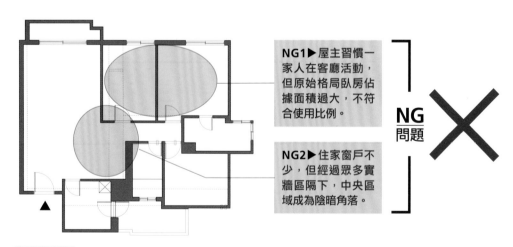

NG1▶屋主習慣一家人在客廳活動，但原始格局臥房佔據面積過大，不符合使用比例。

NG2▶住家窗戶不少，但經過眾多實牆區隔下，中央區域成為陰暗角落。

NG 問題 ✕

Before

OK
破解

放大客餐廳、縮小臥室，合乎使用習慣最重要

OK1▶ 因應屋主全家人習慣在客廳區活動，所以設計師在格局比例上作出調整，擷取一部分臥房空間、放大客餐、廚區，令住家使用起來更加合理舒適。

打開封閉廚房，公共廳區分享空間、掃除陰暗

OK2▶ 拆除實牆、打開原本封閉的廚房，利用鐵件將檯面石材懸空、拉出俐落輕盈的線條，規劃長吧檯作為客廳與餐廚區的界線，令兩個公共場域都能利用到，也互相分享空間感與明亮。

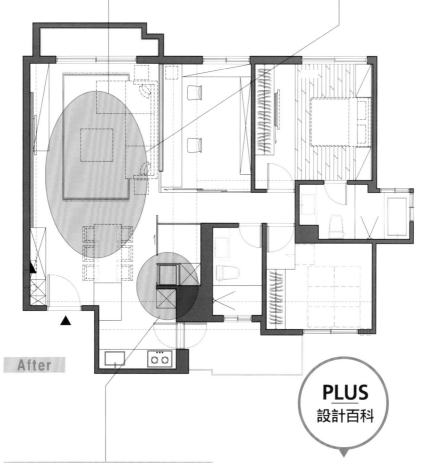

After

大型量體通通靠邊站，不阻礙視覺穿透更開闊

OK3▶ 為了將公共廳區放大到極限，盡量不阻擋空間視覺的穿透性，將儲藏室、電器櫃、鞋櫃、冰箱等大型量體整合在一起，如此一來空間便顯得通透而開闊。

PLUS
設計百科

另闢儲藏室收納大型雜物

在收納規劃上，設計師認為無論住家再怎麼小，都應該規劃一間儲藏室出來。因為儲藏室的收納靈活度遠比櫃體與層板更高，尤其是針對大型的雜物如行李箱、吸塵器、嬰兒車等物件，要保持住家整潔清爽，儲藏室是無可取代的存在。

平 面 圖 破 解

隔間劃分零碎

文／鄭雅分　空間設計暨圖片提供＿將作設計

問題	連續窗景被隔間切斷，大宅變小屋
破解	空間軸向翻身45度，傢具不靠窗，轉出放大效益

　　這棟房子本身擁有大陽台與好採光，但原本的空間配置卻因一道隔間牆將窗景阻斷，使客廳大受侷限，公共區的採光也變差了；加上原來預留的獨立廚房與餐桌位置都相當狹小，使得原本不算小的房子完全無法展現原有寬敞的空間優勢。另外，房屋左側因有三房間聚集而必須設走道作串聯，這也形成空間的浪費。

室內坪數：**12坪**｜原始格局：**2房1廳1衛**｜規劃後格局：**2房1廳1衛**｜居住成員：**夫妻**

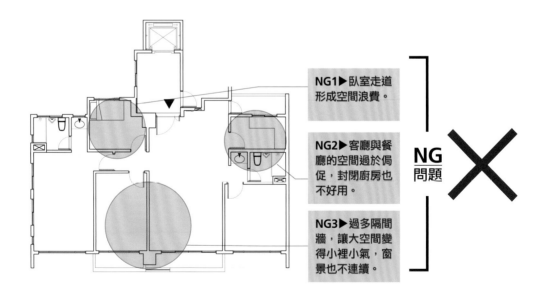

NG1▶ 臥室走道形成空間浪費。

NG2▶ 客廳與餐廳的空間過於侷促，封閉廚房也不好用。

NG3▶ 過多隔間牆，讓大空間變得小裡小氣，窗景也不連續。

NG
問題
✕

Before

OK
破解

45度轉向+傢具不靠窗帶來好視野

OK1▶ 進入客廳的軸線以45度翻轉,將沙發放置斜面上而創造更大面寬,同樣的,與沙發呈90度擺設的中島餐廳也跟著變長了,更棒的是傢具不靠窗的設計,保留了美麗的窗景與觀賞動線。

廚房移出放大共聚空間

OK2▶ 為徹底改造格局,先將房間的隔間牆都拆掉,並把廚房與客用衛浴讓出作為房間用,而客浴則移至原來餐桌區,至於房間則改為大中島餐廳與廚房,實現屋主願望,讓全家共聚空間更舒適。

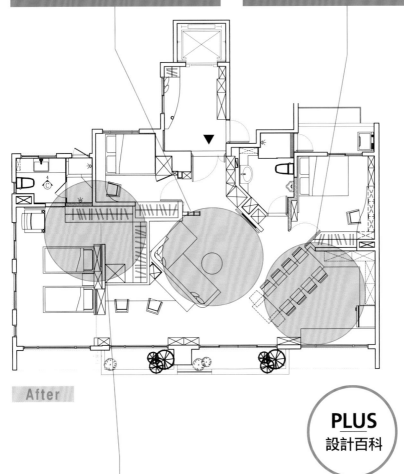

After

臥室改變門向,走道變收納

OK3▶ 將原本臨大門的小房間門片改向後,利用部分走道空間增加收納櫃,也可加設書桌區。而主臥室則改由客廳沙發後的開放書房區進入,讓動線與書房共用空間,而原走道則可作為更衣間。

PLUS
設計百科

放大共聚空間,增進家人互動情誼

好設計可以改變生活內容,也可以增進家人的情感,此案藉由設計放大了公共空間的設計,讓家人更樂於共處在開放且舒適的客、餐廳,以及採光明快的書房,可避免因共聚空間不舒適而急於回到自己的小天地。

平　面　圖　破　解

隔間劃分零碎

文／黃婉貞　空間設計暨圖片提供＿明代設計

問題	一個人住卻有4間房間
破解	捨棄 2 房延伸作為主臥更衣間；廳區面積擴增，使用更舒適有效率

用實際使用頻率下去發想，一個人住的屋主，捨棄兩間房間，除了得到更衣間外，同時放大使用頻繁的公共廳區，並將餐桌、書桌、工作檯面多功能合一的230公分長桌與吧檯相鄰，設置在恰好能正面眺望陽台戶外綠意的「黃金地段」，令屋主時時都能欣賞美景，待在家跟渡假一樣。

室內坪數：**31 坪** | 原始格局：**4 房 2 廳 2 衛** | 規劃後格局：**2 房 2 廳、更衣間** | 居住成員：**1 人**

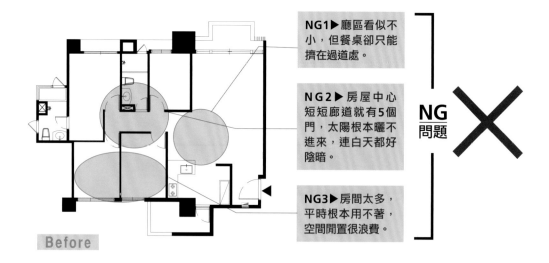

NG1▶ 廳區看似不小，但餐桌卻只能擠在過道處。

NG2▶ 房屋中心短短廊道就有5個門，太陽根本曬不進來，連白天都好陰暗。

NG3▶ 房間太多，平時根本用不著，空間閒置很浪費。

NG 問題 ✕

Before

OK
破解

主臥延伸規劃更衣間，
雜物收納有去處

OK1▶ 與主臥相鄰的房間則併入寢區，作為更衣間收納使用，家裡的雜物再也不怕沒地方擺。

拆除閒置房間，
主要活動空間更寬闊舒適

OK2▶ 拆除其中兩房，一間與客廳結合，釋放更完整寬敞空間，同時也解決餐桌沒地方擺的窘境。

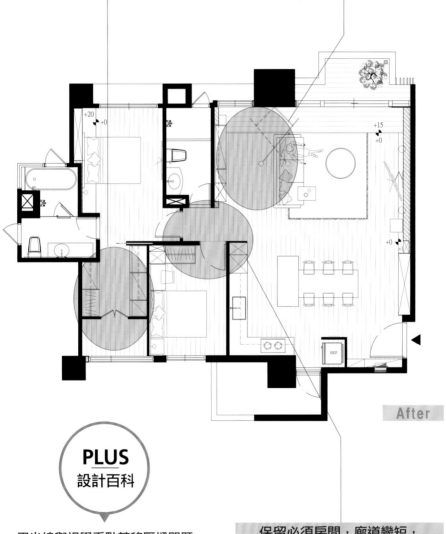

After

PLUS
設計百科

用光線與視覺重點轉移壓樑問題

用整面木作包覆樑與全部壁面，輔以內嵌置物櫃作景深，在自然光的掩飾下，很難看出牆面上方有些微傾斜，將床頭壓樑問題化於無形。

保留必須房間，廊道變短，
住家中心也亮起來

OK3▶ 合併空間後，廊道變短了，也能斜照到客廳光源，不再陰暗。

平 面 圖 破 解

隔間劃分零碎

文／陳佳歆　空間設計暨圖片提供＿台北基礎設計中心

問題	多隔間使空間零碎且太小，生活必須遷就格局
破解	統整格局讓隔間放到最低，利用推拉門創造空間使用彈性

　　原始3房格局加上封閉式廚房將空間切割過於零碎，不但形成浪費空間的轉折廊道，而且每個單一空間坪數過小而顯得擁擠難以運用。屋主夫妻有2房需求，其中一房保留給長輩或未來小孩使用，從空間使用頻率及活動習慣思考空間，將玄關、客廳、餐廳、廚房及長親房／小孩房整合成一個大型開放空間，將廚具視為傢具的角度設計以融入空間，客房則以推拉門保有開放格局，在保留使用機能的同時又確保空間獨立，營造出公共區域分明、私密空間完整的理想居住形態。

室內坪數：**24 坪** ｜ 原始格局：**3 房 2 廳** ｜ 規劃後格局：**2 房 2 廳** ｜ 居住成員：**夫妻**

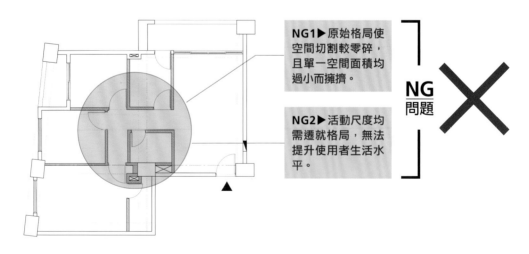

NG1▶ 原始格局使空間切割較零碎，且單一空間面積均過小而擁擠。

NG2▶ 活動尺度均需遷就格局，無法提升使用者生活水平。

NG問題 ✕

Before

OK
破解

運用彈性隔間，
合併臥房放大單一空間面積

OK1▶ 除了將公共空間整合之外，更將長親房／小孩房設置推拉門以創造空間連結的最大介面，也提升使用的靈活度，主臥透過整併多餘次臥以放大單一空間。

整合零碎空間創造方整格局

OK2▶ 以實際使用人數及需求整合空間，以減法概念將隔間減到最低限度，將玄關、客廳、餐廳及廚房統整為一個全開放格局的大空間，並將廚具視為傢具來設計，創造豐富生活感。

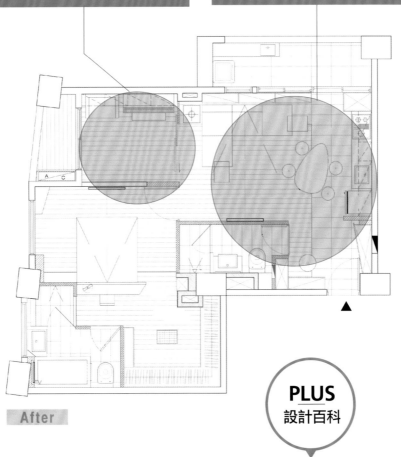

After

PLUS
設計百科

利用天花燈帶緩解過渡區域

玄關處藉由明鏡延伸橫向維度，讓出入空間變得不侷促，同時在玄關至餐廚上方設置燈盒，並設定光源在需要照明的使用範圍，利用燈光融合餐廚及客廳區域的過渡也避免不必要的多餘光照。

平 面 圖 破 解

隔間劃分零碎

文／黃婉貞　空間設計暨圖片提供__瓦悅設計

問題	二人住家卻有4房格局

破解	**拆除多餘兩房，平均分配坪效**

　　長年住在加拿大的屋主夫妻，將住家設定為返台團聚的落腳處。原本住家有4房，不僅房間數過多根本用不著；客廳、餐廳、廚房與每個房間都不大，顯得瑣碎，放眼過去一堆門片，空間感十分凌亂。保留兩房且調整成方正隔間之後，公共廳區可使用的坪效變大了，甚至產生中島餐廚，過去狹隘的廊道也獲得改善。

室內坪數：**25 坪**｜原始格局：**4 房 2 廳 2 衛**｜規劃後格局：**2 房 2 廳 2 衛**｜居住成員：**夫妻**

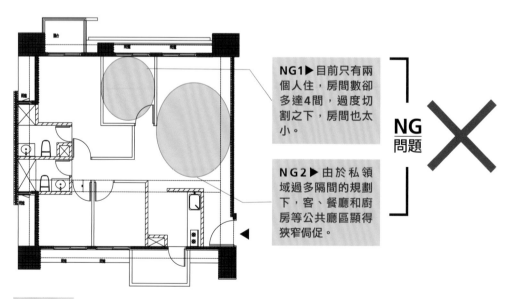

NG1▶ 目前只有兩個人住，房間數卻多達4間，過度切割之下，房間也太小。

NG
問題

NG2▶ 由於私領域過多隔間的規劃下，客、餐廳和廚房等公共廳區顯得狹窄侷促。

Before

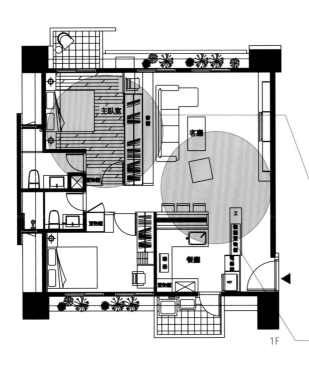

1F

拆除兩房釋出空間

OK1▶ 將住家分割為客廳、餐廚區、主臥、客房等四區,拆除兩個房間,釋出的面積分配到每個空間,使用起來更有餘裕。

結合餐廳與廚房,解決餐桌擺放位置問題

OK2▶ 拆除兩間房間後,將沙發區後移,營造寬敞大器視感;同時結合餐廳與廚房,解決餐桌擺放位置問題。

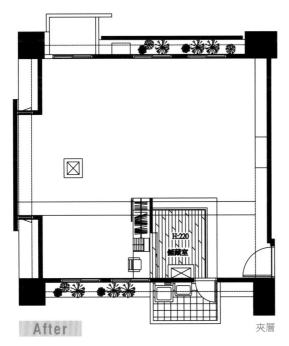

After

夾層

PLUS
設計百科

利用3米2屋高打造夾層收納區

為了滿足廳區寬敞需求,不規劃太多的收納櫃,而是巧妙利用 3 米 2 樓高,設計小夾層,將收納區全部整合到此處,解決雜物擺放問題。

平面圖破解

動線轉折多

文／黃婉貞　空間設計暨圖片提供__沈志忠聯合設計｜建構線設計

問題	實牆隔間死角多，不放心年幼孩子獨處

破解	客廳、餐廳打開，play ground 概念打造居家圖書館

　　為了家中新成員即將報到，家中需要2-3個房間，但屋主又希望能有寬敞的空間能與孩子互動，在需求上有明顯衝突。加上懷孕的女主人擔心，在實牆分割下，兩個孩子獨處發生危險，對於無死角的空間設計相當堅持。設計師提出play ground概念，讓住家在使用上分為白天和夜晚。白天小朋友在家活動時，客廳、餐廳整合開放廳區，除了一整面落地收納櫃，另外規劃360度旋轉層板書架，營造「圖書館」的機能氛圍；孩子能在這兒閱讀、親子互動、嬉戲、席地而坐，也滿足父母能隨時看的到的需求。

室內坪數：**40坪**｜原始格局：**3房2廳2衛、書房**｜規劃後格局：**2房2廳2衛、書房**｜居住成員：**夫妻、2子**

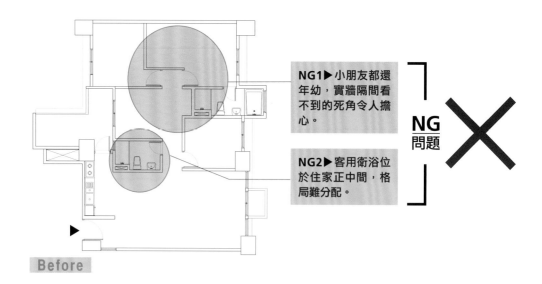

NG1▶小朋友都還年幼，實牆隔間看不到的死角令人擔心。

NG2▶客用衛浴位於住家正中間，格局難分配。

NG
問題 ✕

Before

開放、活動拉門降低阻隔，
減少住家死角

OK1▶ 公共廳區是以閱讀、親子互動、嬉戲、席地而坐為主的空間氛圍。小孩房以活動拉門連結開放式書房，降低實牆阻隔，給予父母安心育兒的生活場域。

書櫃貼邊不擋路，
分層規劃使用更具效能

OK2▶ 隱蔽與開放兼具的書櫃設計，比例分配是關鍵，將書櫃分為上、中、下三個層次，中層採開放設計較佳，方便拿取常看的書籍，而不常看的書可往上層與下層收納，採取封閉式設計隱蔽機能。

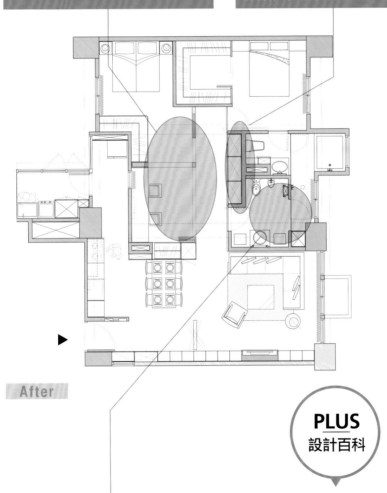

After

PLUS
設計百科

衛浴移至客廳後方

OK3▶ 原本位居中心的客用衛浴挪至客廳後方與主臥衛浴動線可連結，空間也變得較為寬敞。

開窗要視需求調整大小

開窗並非一味地開闊大器就是好，要視情況與需求調整。書房與陽台間有開窗，但因為女主人擔心隱私外洩與小朋友讀書會分心，因此提高窗台縮小處理，保留開窗的穿透與明亮，同時解決窺伺問題。

平 面 圖 破 解

動線轉折多

文／鄭雅分　空間設計暨圖片提供__將作設計

問題	動線狹長、多彎，形成空間浪費
破解	房門移位＋消弭走道，放大書房與臥室空間

　　此空間本身為正方形的格局，公共區與私密空間分區明確，且有獨立玄關，先天條件不錯，原格局規劃除有開放公共空間外，依屋主需求設有二臥室、一書房、雙衛的隔間，並在二房中間以走道銜接三扇門，乍看並無缺失。但是，走道只能作動線、無法再利用，形同浪費，書房也小到只能配個雙人書桌，且小孩房也只能放進床鋪，機能稍顯陽春。

室內坪數：**27 坪** | 原始格局：**3 房 2 廳** | 規劃後格局：**2 房 2 廳、書房、更衣間** | 居住成員：**夫妻**

NG1▶走道只是串聯房間的動線，無法活用提升坪效。

NG2▶進入主臥室需先穿越書房，動線崎嶇彎曲、且書房狹小。

NG3▶小孩房無法擺放書桌，客用浴室又過大。

NG 問題 ✕

Before

OK
破解

改主臥室與書房門向，省下走道區

OK1▶ 因書房原就是主臥室專用，所以先把書房與主臥對調位置後，便可由客廳直接以拉門進入書房與主臥室，如此原走道空間可用來擴充書房、增作書櫃，而主臥也有空間規畫大更衣間。

更衣間轉個向，換來大浴室

OK2▶ 原本為了保留更衣間空間，不得不讓主臥浴室作成小淋浴間，改變動線後，更衣間作90度轉向，再搭配書房與主臥間改用拉門取代扇門，讓淋浴間不再受侷限，同時依牆而設的櫥櫃也加寬。

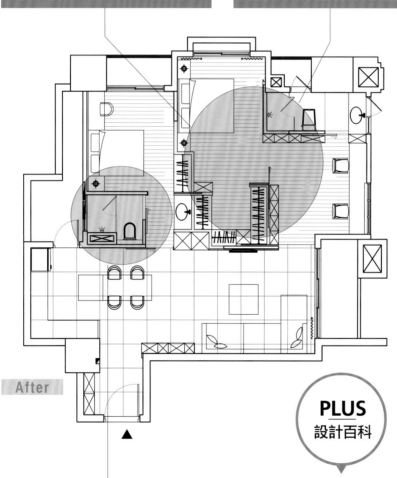

After

PLUS
設計百科

客用衛浴間納入小孩房更貼心

OK3▶ 許多家庭習慣預留客浴，但外人回家作客的機會不多，但小孩每天使用浴室則不方便，此案將客浴直接納入小孩房內，並於面對餐廳與床鋪區都加作拉門，如此客人使用時仍可保房間私密度。

善用拉門，讓隔間效益更靈活

此案中將室內的扇門均改為拉門，除可節省開門的轉圜空間，更重要是空間的區隔效果可更隨心所欲。例如客浴利用拉門關上淋浴馬桶區，如此檯面則可獨立使用，而關上小孩房門浴室可變成公共區，但關上餐廳門、打開床區的門，客浴又成為專屬。

平 面 圖 破 解

動線轉折多

文／陳佳歆　空間設計暨圖片提供__本晴設計

問題	制式格局動線迂迴，隔間櫃體填滿小坪數空間
破解	隔間降到最低限度，以「回」字格局創造無限循環動線。

　　2房2廳的空間格局塞進20坪的小空間，在隔間和櫃體填滿空間的情況下，雖然滿足需求，卻無法真正感受適度空間留白所帶來的生活愜意。屋主期盼藉由空間改變過往生活模式，設計師便徹底拆除所有隔間與天花，將廚房、主臥、衛浴所有生活機能往空間中央集中，使周圍則形成一圈無阻礙循環走道，形成「回」字型的空間格局，創造出動線無死角的自由生活場域。

室內坪數：**20 坪**｜原始格局：**2 房 2 廳**｜規劃後格局：**1 房 2 廳**｜居住成員：**單人**

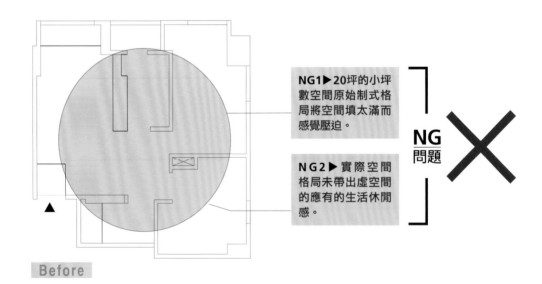

NG1▶20坪的小坪數空間原始制式格局將空間填太滿而感覺壓迫。

NG2▶實際空間格局未帶出虛空間的應有的生活休閒感。

NG問題 ✕

Before

OK
破解

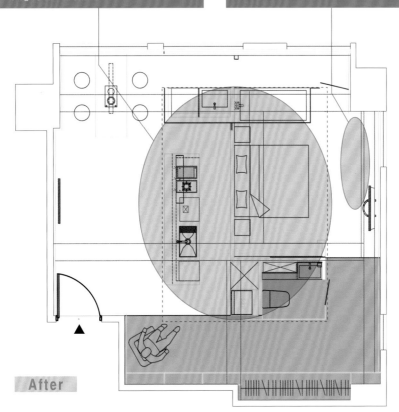

After

PLUS
設計百科

樸質素材傳遞與世無爭悠然氛圍

空間不僅在隔間減到最低限度，同樣採用原始質樸材質也鋪陳氛圍，空間以混凝土澆灌建構，去除多餘裝飾性建材，適度搭配原木及不鏽鋼絲網，並在混凝土牆面刻意留下一道山埈般的裂痕，讓裡空間呼應窗外層疊山巒景色。

平 面 圖 破 解

動線轉折多

文／黃婉貞　空間設計暨圖片提供＿明代設計

| 問題 | **實牆區隔，3隻狗狗活動受限** |

| 破解 | 整合電視牆、吧檯量體，環形動線讓 3 個毛孩子開心在家繞圈圈 |

　　針對單身屋主的需求，設計師將原本大門旁的浴室改為衣帽間、主臥的通道旁設置大型儲藏櫃，滿足屋主的大量衣物收納歸類需求。客廳電視主牆同時結合中島、流理臺，以半牆設計不隔死、與廚房共享光源與空間感，這兒除了兼備餐桌功能外，更延伸成為女主人平時的閱讀平台。將量體整合、置中，兩側皆可活動的雙動線規劃，讓狗狗們在家也能自由奔跑活動。

室內坪數：**18 坪** | 原始格局：**2 房 2 廳 2 衛** | 規劃後格局：**1 房 2 廳 1 衛** | 居住成員：**單身女子**

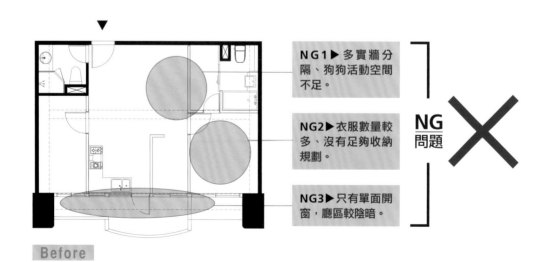

NG1 ▶ 多實牆分隔、狗狗活動空間不足。

NG2 ▶ 衣服數量較多、沒有足夠收納規劃。

NG3 ▶ 只有單面開窗，廳區較陰暗。

NG問題 ✕

Before

OK
破解

整合大型量體，狗狗開心在家繞圈跑

OK1▶ 全室開放設計，並整合電視主牆、餐桌等大型量體，狗狗可以自由在家中奔跑。

拆除實牆阻擋，來自露台光源分享全室

OK2▶ 拆除原有的實牆限制，令露臺側的自然光源能自然分享至客廳、餐廳、廚房、甚至玄關處。

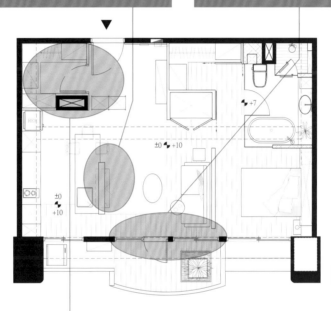

After

內外更衣間，收納機能充足、使用更有效率

OK3▶ 除了在臥室旁的主更衣間外，外出玄關處也設置衣帽間，收納外出衣物與鞋子，分門別類的規劃，不僅有充足的收納空間，使用上也更有效率。

PLUS
設計百科

鏤空扶桑花隔屏成住家主題

客廳區域以「花」為主題，寓意著外表熱情主動、內心細膩具有力量的女主人的個性，沙發背牆採用扶桑花隔屏作為區分公私場域的界線，鏤空精緻的花蕊輪廓，成為住家視覺焦點；輔以電動捲簾則能在家有訪客時，達到保障屋主隱私效果。

平 面 圖 破 解

大門對廁所

文／許嘉芬　空間設計暨圖片提供＿福研設計

問題	大門與衛浴門對相對沖，餐桌動線也卡卡
破解	暗房瓦解成就大廚房，並把廚房變餐廳，灰色老屋豁然開朗

兒女為雙親購入一間四房的老屋，大門面臨正對浴室的風水禁忌，此外，由於兒女都長居於國外，四房顯得過多，且其中一房不但小且採光也不佳，而廚房更是完全無自然光源。不僅如此，雙親年事已高有分房睡的習慣，長居國外的兒女也不定期會回國探望父母，所以最少需要三房，還要有個大餐廳，年節時可以讓全家人可以一起團聚用餐。

室內坪數：**33 坪**｜原始格局：**4 房 2 廳**｜規劃後格局：**3 房 2 廳**｜居住成員：**父母、子女 ×6（長居國外偶爾回來）**

NG1▶一進門就可以看見客浴入口，在風水上是一大忌諱。

NG2▶公共廳區比例偏長形，廚房陰暗封閉，餐桌位置也剛好卡在進門左側。

NG問題 ✕

Before

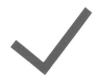

OK
破解

放大客浴微調門片位置，避開風水禁忌

OK1▶原本同樣大小的浴室，特意放大客用浴室，一改配備具乾濕分離的全套衛浴，其二為僅有廁所功能的半套衛浴，同時也將廁所門位微調，解決門對門的問題。

打開暗房變廚房，封閉廚房成餐廳

OK2▶捨棄採光最差的房間，改為開放式廚房，運用樑柱造成的畸零空間以L型廚房結合吧檯；原本狹窄密閉的廚房不見了，成就更寬敞的餐廳。

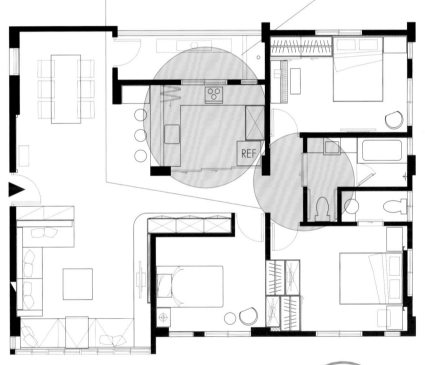

After

PLUS
設計百科

客房內縮讓走道增加收納

將客廳旁的房間規劃為客房，以供子女回國時可居住，由於是做客房使用並不需要太大，所以將臨走道隔間拆除，規劃為收納櫃體。

平 面 圖 破 解

大門對廁所

文／許嘉芬　空間設計暨圖片提供__權釋國際設計

| 問題 | **大門直接面對客浴，走道狹隘且無用** |
| 破解 | **廊道右移變 L 型動線，解決風水問題又能增加展示櫃與更衣室** |

　　一對夫妻為退休作預備買下的中古屋，原本三房兩廳的格局還算舒適，然而客、餐廳區域顯著的超大樑、柱，視覺上很壓迫；此外，兩分法的空間規劃，造成狹長走道以及大門直接面對廁所的風水問題。衡量主要居住者為夫妻兩人，兩個女兒在外求學，偶爾才會回來同住，設計師便將主臥擴大拉大，兩間女兒房稍微縮小求正後，得到一間半坪大小的儲藏室，原本的走道也順勢位移，解決了大門正對廁所的問題。

室內坪數：**32 坪** | 原始格局：**3 房 2 廳** | 規劃後格局：**3 房 2 廳、儲藏室** | 居住成員：**夫妻、二女**

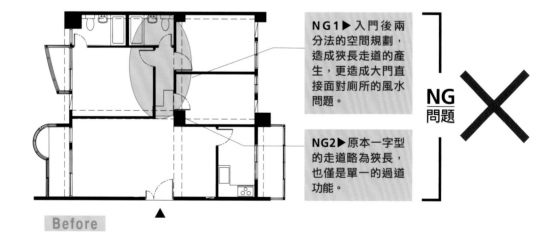

NG1▶ 入門後兩分法的空間規劃，造成狹長走道的產生，更造成大門直接面對廁所的風水問題。

NG2▶ 原本一字型的走道略為狹長，也僅是單一的過道功能。

NG 問題 ×

Before

OK
破解

廊道向右移，大門不再正對廁所

OK2▶ 兩女兒房向窗戶方向微縮小，將原本4.5公尺的電視牆拉長至6.5公尺，將樑柱都包覆起來，讓廊道向右移，大門不再正對廁所門口。

L型廊道規劃，增加更衣室、儲藏室

OK1▶ 一字型的廊道改為更寬的L型廊道，順利切割前往客衛和主臥的動線，主臥順著廊道位移，多出2坪的更衣室，儲藏室前的廊道更順著柱厚設立壁面的展示收納櫃。

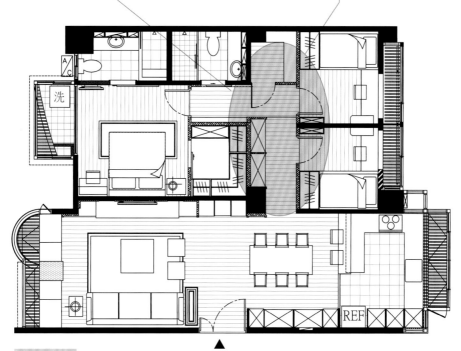

洗

REF

After

PLUS
設計百科

主臥衛浴馬桶轉向，動線更流暢

本來主衛浴的推門一開就立刻遇到柱子，改為橫拉門並將馬桶轉向，不僅使用更方便，洗臉檯變成3倍長，同時增加更多收納空間。

實 例 破 解

01

零碎制式格局，小廚房、 小臥房讓空間好壓迫

全家人共享歸鄉居所，完整住家機能缺一不可

文／許嘉芬
空間設計暨圖片提供＿水相設計

好格局Check List

- ☑ **坪效**：維持三房格局，其中一房變套房還能增加第三套客浴
- ☑ **動線**：格柵摺門區隔書房，與客廳形成自由穿梭的環繞動線
- ☐ **採光**：
- ☑ **機能**：隔間整合電視牆、書櫃，中島檯也兼具餐桌需求

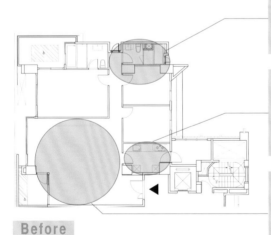

Before

NG1▶ 客浴位在走道最底端，但是必須在雙套房之外再增設一套客用衛浴。

NG2▶ 廚房被縮在小小的空間裡頭，無法滿足喜愛烹飪的女主人使用，更期盼擁有中島檯。

NG3▶ 客餐廳比例雖然算寬敞，然而建商在角落另闢露台，讓客餐廳的配置難以拿捏，顯得大而無當。

NG問題 ✕

格局VS.成員思考

歸鄉居所仍希冀完整住家機能：

屋主長年旅居華盛頓，又不定期往返上海、台灣，每年大約有三個月時間留在台灣，即便是做為歸鄉短期居所，屋主還是希望保留三房配置，其中兩間都必須是套房形式，此外由於女主人擅長烹飪，對於廚房配備、動線也十分重視。

OK
破解

擅用走到增設衛浴

OK1▶縮小原客浴的空間，變更成為第二套房衛浴，同時再運用略長的走道空間創造出單純的客浴機能。

調整尺度讓廚房更好用

OK2▶借取毗鄰廚房的房間坪數，擴大增設中島與餐桌機能，對內是簡易的流理檯，外側一道木頭桌面給予實用的用餐需求。

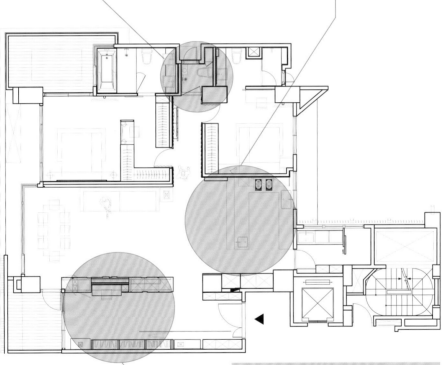

After

多元書房增加功能性

OK3▶以第三房型態，利用入玄關後的空間規劃出縱長形書房，格柵摺門平常可完全收齊，打開時滿地的光影線條煞是美麗。

改造關鍵point

1. 基地具有充足的西曬陽光條件，讓所有空間的牆面面向陽光，透過細膩的格柵間隙，陽光與門扇、胡桃實木產生時間軌跡的光線變化。
2. 彈性第三房型態，既是開放書房，又能納入佛桌，關起摺門時則是具隱私的休憩房。

[風 格]

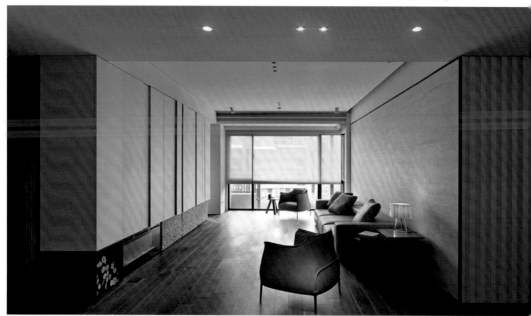

[材 質]

　　原配置3房2廳的40坪住宅,其中狹隘封閉的廚房、略小的兩房規劃,讓空間顯得有些壅蔽,雖然這間房子是屋主一家回台短暫停留的居所,還是得維持三房機能。因此設計師將方正的基地一分為二,一半作為公共空間使用,同時利用入口處規劃出第三書房機能,以及擴增開放中島廚房的設計,強調寬闊舒適的視覺感受。另一半則歸納為獨立的臥房使用,一方面妥善運用走道闢出第三間浴室。

1 擁有西曬陽光的優點，地面鋪陳褐色胡桃實木地板，立面則以淺色石材、混麻織品等材質，打造明亮飽滿的日光氛圍。

2 玄關端景選用米色洞石搭配實木檯面作為端景，回應屋主對於天然素材的喜愛，左側收納櫃牆則是白色皮革，精緻的線條繡飾、嵌入細膩的不鏽鋼為把手，彰顯大宅質感。

3 書房與客廳共享的牆體，讓兩場域各自獨立卻又巧妙連結，一方面也將書桌、書櫃、電視等設備隱藏在其中。

4 電視牆面選用米色調鏽石，立織面的加工處理，將石材的紋理突顯出來，凹凸的立體效果彷彿天然石頭般的效果，讓空間與自然的連結，以一種裝飾藝術化的方式完整體現。

室內坪數：**35坪**｜原始格局：**4房2廳**｜規劃後格局：**2房2廳**｜使用建材：**風化木、海島型木地板、石英磚、烤漆鐵件**

After

[設 計]

[材 質]

PLUS
立面設計
思考

1 天然材質的藝術化呈現： 天然的材質本身就是一種變化的形式，使用天然混麻織品、義大利洞石、北美胡桃實木，在長時間的自然環境中沉澱演變，講究手感觸碰在每種材質呈現的不同溫度與肌理，亦是空間與自然的連結，搭配細節的裝飾使藝術形式完整體現。

2 線條分割排列： 隱藏在石材語彙的幾何線條背後是精心的構圖分配，以矩陣列的規格加上特定的排列組合方式，在空間上形成三度進退交錯的畫面，櫃體形式化後因而藝術化，看似冷靜的幾何線條，其實被賦予如一幅畫作的生命力。

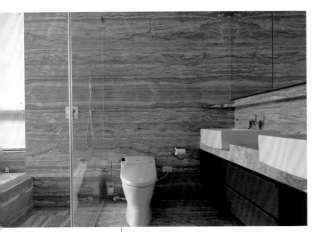

[材　質]

After

⑤ 主臥房延續公共空間一致的材質與色調，入口以衣櫃、梳妝構成的牆面作為與睡寢區的界定，增加隱私性。

⑥ 空間定調在明亮乾淨的主軸，沙發背牆特別選用羅馬洞石，底色接近淺米白，並呈現水平向的紋理，再經由特意的加工形成霧面質地，讓底更為透白，與前方的織品的白相互呼應，更展現每種材質的溫度與肌理。

⑦ 衛浴空間採用灰木紋石為主要材質，從地面、牆面延伸至檯面，避免過多材料壓縮空間感。

⑧ 通往臥房的走道牆面，利用走道寬度增加淺收納櫃，方便存放衛生備品，直紋背景之下以幾何方塊堆疊創作出像畫作般的儲物櫃。

3 機能也能變裝置藝術：　大型的裝置藝術利用誇張的比例，數量的聚集性再組合挑戰人們既定的印象思維，使觀者對既有平凡的事物重新思考，超乎常理的視覺經驗改變了既有物件的定義。運用於空間設計上，使之成為更具有獨創性，個性化的特色。

4 光影成自然裝飾：　走道盡頭的透光浴室將陽光迎向垂直的立面線條，光線堆疊導入室內，細節裝飾即透過自然的形式表現，書房格柵摺門亦將日光層層引入，纖細的光影線條語彙灑落地面，帶來幽靜的獨特氛圍。

實 例 破 解
02
小坪數 3 房格局空間利用率不佳，5 坪地下室陳舊斑駁但想要納入居住空間
一個人居住的生活場域

文／陳佳歆
空間設計暨圖片提供＿孫立和建築師事務所

好格局Check List

☑ **坪效**：移除多餘隔間調整格局，營造休閒生活場域，打造獨居生活的自在空間。

☑ **動線**：整合空間軸線，維持空間的開放感將移動動線單純化。

☑ **採光**：局部樓板採用挑空設計，藉由前段採光及材質引入陽光。

☐ **機能**：

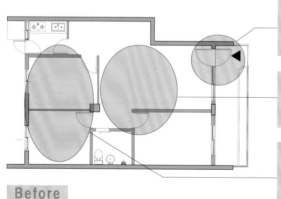

Before

NG1▶ 地下室必須從室外進入，無對外開窗容易陰暗潮濕。

NG2▶ 空間位於1樓通風採光不佳同時有居住隱私問題。

NG3▶ 小坪數3房2廳格局空間利用率不佳，並且不適合目前單人居住需求。

NG 問題 ✕

格局VS.成員思考

以獨居生活需求思考放大需求空間： 屋主為獨居長者，因此並非以傳統住家形式來思考空間，而是從如何創造獨自1個人居住的生活場域來著手規劃，基本生活所需空間都調整到最舒適的尺度，除了必須的主臥房之外，其他空間保有彈性及開放性，整併餐廚房使其成為主要活動區域，創造愜意自在的休閒生活感。

OK
破解

放大獨居的生活尺度

OK1▶ 據獨居生活所需重新配置格局，將生活的基本需求及休閒功能都能到最舒適的尺度。

格柵外牆兼顧隱私與採光

OK2▶ 算外牆格柵間距，讓由外往內視線無法看穿但能透入光線。

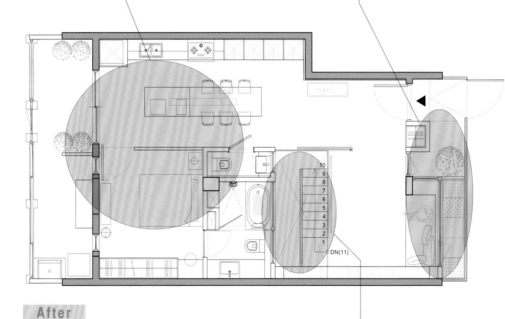

After

切開局部樓板引光

OK3▶ 打開局部樓板讓地下室成為空間的一部分，同時改善地下室採光及通風問題。

改造關鍵point

1. 重新配置空間格局以符合獨居生活所需場域。
2. 局部樓板挑空並打造內梯連結地下室，提升地下室採光及通風。
3. 大幅開窗引入陽光，格柵圍牆讓白天保有居住隱私。

[採 光]

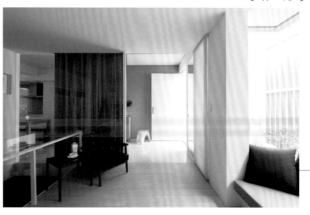

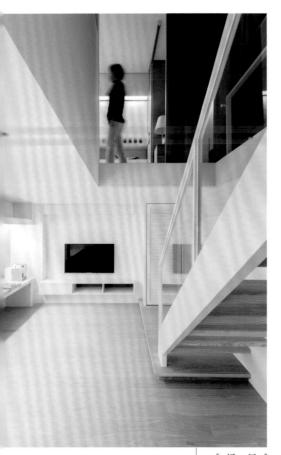

[通 風]　　　　　　　　　　　　　　　　[通 風]

　　早期20坪的1樓舊公寓包含一間5坪的地下室，原先擁擠的3房格局已不再適合屋主目前獨居生活，在此案並不能以一般傳統家庭形式思考空間格局，而是創造出1人居住該有生活品質。屋主希望整併地下室成為室內空間的一部分，因此空間也必須解決採光及通風問題。主臥配置在空間後段避免馬路車輛的干擾，光線外側則規劃為起居室，原本狹小的廚房重新整併為開放式餐廚房，讓這裡成為主要生活空間。空間中段設計挑空並安置內梯串聯樓層，光線與空氣也因此流動到地下室，原本陰暗潮濕的空間不再，構成另一處享受生活的自在空間。

PLUS
立面設計思考

1 **格柵圍籬維護居住隱私：** 由於空間位於１樓，在以大面開窗引入光線的同時，必須考量到生活隱私的問題，因此仔細斟酌格柵木板之間的距離，同時要能光線透入也要維護隱私。

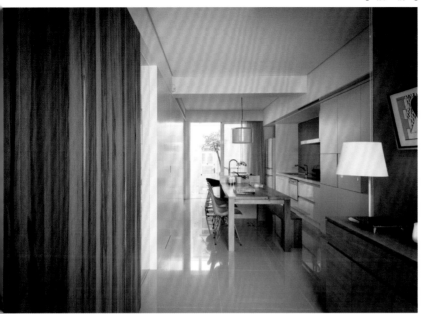

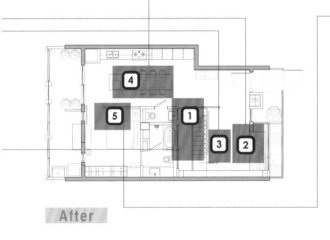

After

① 地下室雖然沒有對外採光，但藉由挑空局部樓板使空間不再封閉侷促，採光及通風也大為提升。

② 空間前段規劃為閱讀休憩的起居室，藉由大面開窗引入充足的自然光線。

③ 在起居室牆面可以看到由衛浴打開的對內開窗，達到增加衛浴空間的通風的效果。

④ 原本位居角落的狹小廚房被打開，整合為開放式的餐廚空間，做為居住生活的重心。

⑤ 主臥配置在較為寧靜的空間後段，仍然能感受到後陽台帶來的通風和採光。

室內坪數：**25坪**｜原始格局：**3房2廳**｜規劃後格局：**2房1廳**｜使用建材：**馬來漆、白色烤漆、水曲橡木地板、大干木、鐵件、玻璃**

2　起居室滑門與玻璃隔間讓空間開放又獨立： 起居室以滑門設計讓空間保有使用的彈性，在鄰近樓梯的一側採用清玻璃隔間，使視線及光線都能穿透。

實 例 破 解
03

方正格局中央卻出現惱人立柱，
阻礙格局分配與難能可貴的好風景

工作繁忙的夫妻，嚮往綠意環抱

文／黃婉貞
空間設計暨圖片提供＿沈志忠聯合設計｜建構線設計

好格局Check List

☐ 坪效：
◉ 動線：回字型動線。
◉ 採光：三面採光，保育森林入景。
☐ 機能：

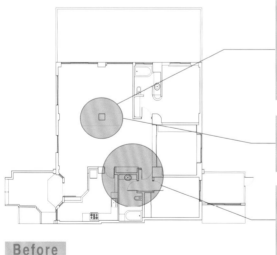

NG1▶ 住家正中間有一根礙眼立柱，由於柱子從中阻礙又無法拆除，機能場域處處受限、無法集中規劃。

NG2▶ 無論站在哪，視線好像都會被柱體所阻隔。

NG3▶ 屋齡老舊、山中溼氣又重，室內裝潢無法長久維持最佳狀態。

NG問題

Before

格局VS.成員思考

幫助轉換空間獲取身心平靜：

屋主平時工作壓力大，設計師希望能家中營造與工作場域截然不同的休憩空間，令他們忘卻壓力、獲得身心上真正的舒適恬靜。

OK
破解

以柱子為中心編設動線

OK1▶ 反其道而行，利用柱子作為概念發想的中心點，由前後左右去作機能擴散規劃。除了包覆、擴大立柱範圍做收納與電視櫃。柱子前看是住家廚房；往後就是客廳；往左就是壁爐與主要動線，通往書房；另一側則是寢區。

真空複層玻璃隔絕濕氣

OK2▶ 考量到山中住家環境惱人的寒冷潮濕，設計師特別採用真空複層玻璃充填氮氣，同時內藏百頁，徹底阻絕溼氣、調節光源。而大露臺下方就是別人家的客廳，運用鋪貼多層玻璃纖維、試水等多重工序，確定不漏後才貼磚。

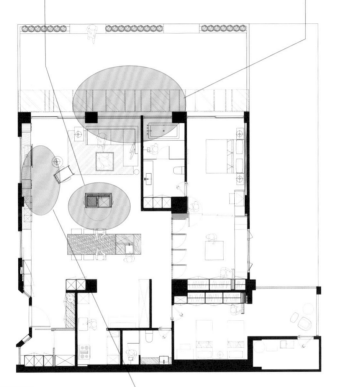

After

確立主要機能設定框景

OK3▶ 先設定好使用者在單一空間所要進行的主要機能活動，讓他站在那個空間的某個角度往外望過去，都能欣賞到最完美的框景。

改造關鍵point

1. 基地位於環境清幽的陽明山山腰，整個建物被大自然簇擁著，設計師希望延續此綠意，以「框景」為手法，傳遞室內、外無界線的設計概念。
2. 為營造出無界線的住家領域，運用材質的獨特肌理與特性，將戶外重新轉介至室內。

[設 計]

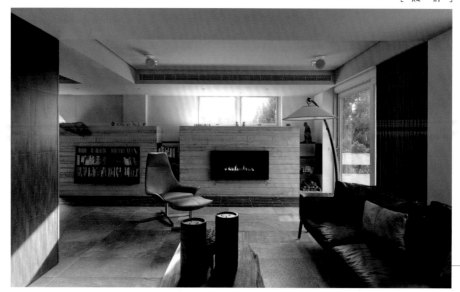

[設 計]

[設 計]

　　住家為階梯狀的集合住宅，依山而建。每一層住家都有20多坪的大露臺，露臺正下方就是另一戶的住宅。住家正中間佇立一根柱子，不僅阻隔區域間的連結，視覺也受到嚴重的干擾！但設計師反其道而行，既然避不開，就將柱子視為住家的一部分，並以其為中心，讓機能場域環繞著它，形成回字型的動線。而位於動線四周的機能場域，也經由平面圖的精心調配，令每個區域都能在從事活動時，欣賞到不同角度的「框景」。除此之外還在用鋼板包覆、做特殊鏽蝕處理，內藏電視、收納櫃，令其呈現宛若藝術品的面貌重生。

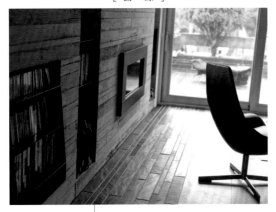

① 壁爐的設定在這戶人家中並非擺設，是真的可以燃燒取暖的機能物件，是山中住家對抗潮濕寒冷的手段之一；一旁的鐵件 X 水泥書櫃與壁爐相對稱。

② 透過室內不同的自然材質連結戶外景觀，與環境相依相容，呈現內外無界線的中心思維。

③ 由於大露臺下方就是別人家的客廳，為了強化老屋的防水功能，採用作游泳池的做法，鋪貼多層玻璃纖維，還花了一週去試水，確定不漏水後才貼磚。

④ 壁爐前的黑色板岩地坪，是用水刀切割出特殊尺寸後拼貼而成，從壁爐前方延伸至戶外，成為室內外活動足跡的具象表現。

⑤ 為了讓住家每個角落都能欣賞最佳「框景」，刻意在平面圖階段討論良久，把原本破碎很零散的景致、機能整合完整，再導入窗戶與戶外之間的關係。

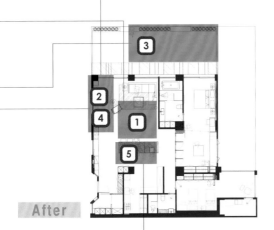

After

室內坪數：**80 坪**｜原始格局：**3 房、開放廳區、獨立廚房、2 衛浴、大露臺**｜規劃後格局：**2 房 2 廳 2 衛**｜使用建材：梧桐木皮、橡木實木拼接紋、柚木實木皮、柚木實木地板、戶外鐵木木地板、天然板岩石材、木紋板模灌漿、特製鏽鐵、鐵件噴漆、清玻璃、明鏡、銀狐石

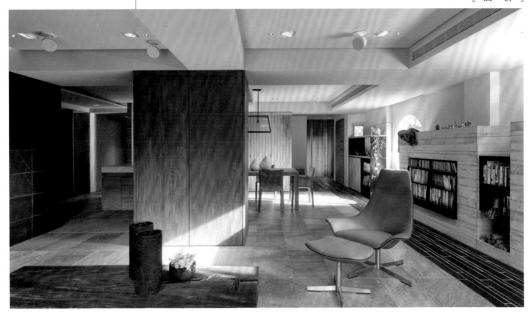

[設 計]

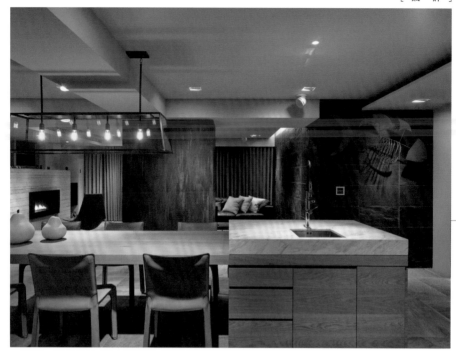

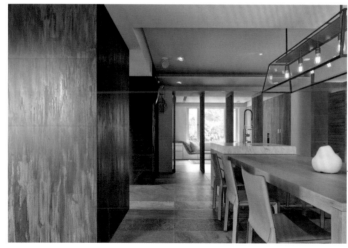

[動 線]

PLUS
立面設計
思考

1 鏽鐵包覆中央
柱體：
是用強酸腐蝕鋼板、使其生出鐵鏽粉末，便成為「顏料」，再用布始勁推，利用加壓方
式把鐵鏽壓進鋼板中，讓鐵鏽一層層的變硬，推了三天，設計師滿意呈現的紋理後，再
用漆塗裝表面，才大功告成。

2 水泥粗模壁
爐：
抽出建築空間本身擁有的元素，再轉化面貌，重新融入住家當中。特別用不同的木質模
板，粗細不同地去組構出特別的線條紋理。

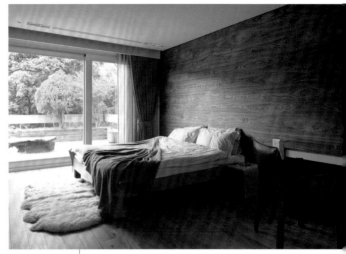

[材　質]

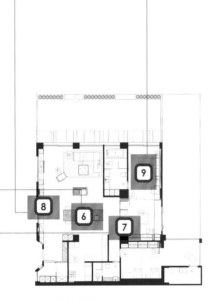

After

6　設計師將餐桌吧檯定調為全家的生活中心，可以同時看見三個方向、最漂亮的動線端景。

7　由餐桌望過去、穿越臥榻、即可見到珍貴的保育森林。只從這個角度看，會以為這裡只是單純視覺穿透的動線，但在臨窗處其實是屬於主臥的小起居間。以介面轉換方式，讓同一場域具備多元面貌，賦予多層次的機能語彙。

8　從餐廳一側對應到得圓形窗戶是原始建物保留下來的，外面剛好有一株櫻花樹，所以我們在這邊設定的便是──當屋主一家人坐在餐桌旁，往這兒看過去就是美麗的櫻花樹景。

9　主臥地壁皆採用大面積的實木包圍，營造出身處山中、被樹木環抱而眠的清新畫面。

3	**真空複層玻璃充填氮氣、百葉：**	考量到山中住家環境惱人的寒冷潮濕，採用真空複層玻璃充填氮氣，同時內藏百葉，徹底阻絕溼氣、調節光源。
4	**柚木實木皮：**	在臥室門片上的實木皮上頭塗上四道漆後，再用 800 磅的砂紙磨掉，留下自然的五～六種顏色，呈現有年份的陳年視感。
5	**黑色天然板岩磚：**	客廳沙發旁的黑色板岩磚為天然石材，粗獷獨特的紋理無需任何修飾，也是作為室內呼應戶外自然山景的隱喻。

實 例 破 解

04

原格局將空間隔成兩個區域，活動範圍受侷限，形成陰暗長走道，白天也需要開燈

單身超跑迷，拒絕制式格局

文／陳佳歆
空間設計暨圖片提供__台北基礎設計中心

好格局Check List

- ☑ **坪效**：開放式公共空間以高低落差區分空間，以維持視線上的開闊感。
- ☑ **動線**：斜角度牆面引導動線，同時銜接開放與私密空間。
- ☑ **採光**：將採光面留給主要空間，並利用活動拉門保持客房開放，讓多面窗戶引入充足光線。
- ☐ **機能**：

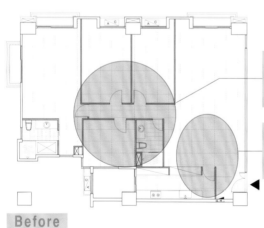

NG1▶隔間遮住左右採光形成陰暗長走道，白天也需要開燈。

NG2▶原有格局將空間明顯區分使生活動線及範圍受到局限。

NG問題 ✗

Before

格局VS.成員思考

空間滿足需求基本條件下結合本身興趣喜好：

屋主是一位超跑迷，因此空間格局除了滿足基本生活需求外，更跳脫制式規矩的軸線將跑車概念引入，創造出結合興趣喜好並具有動態感受的居住空間。

OK
破解

根據屋主需求調整動線

OK1▶ 移除所有隔間完全依照屋主需求重新規劃格局，從入口玄關開始就以斜牆引導進入空間。

精算尺度引入流暢光線

OK2▶ 空間牆面角度及收納尺寸均被詳細計算，創造動線與光線的流暢，同時整合不同區塊機能。

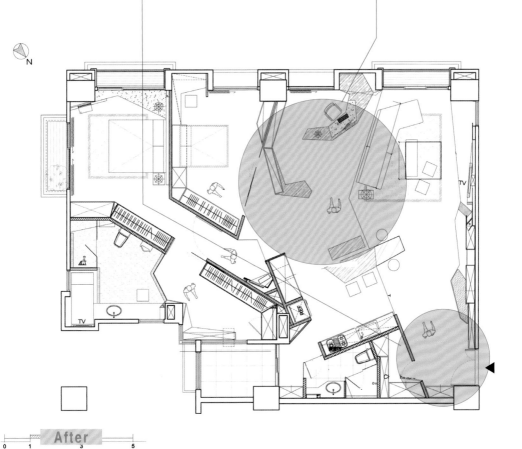

After

0 1 3 5

改造關鍵point

1. 將超跑的元素轉換為空間設計概念，打破垂直水平的制式格局。
2. 將賽道概念引入，創造自由無拘的空間動線。

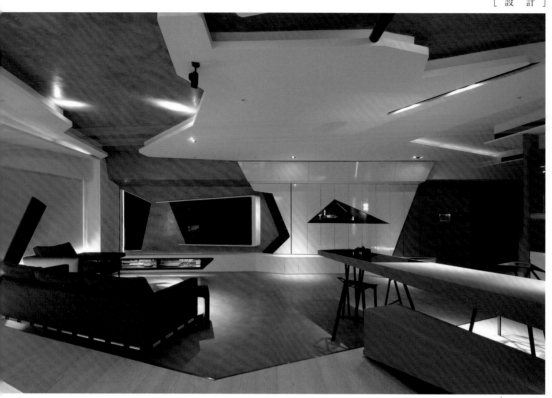

　　單身屋主對於生活空間的需求除了主臥之外，還要保留一間客房及獨立更衣室，但本身是位超級超跑車迷的屋主，空間重點反而希望放在能與超跑的各種元素結合，設計師便在實用機能與視覺美感上取得平衡。整體空間便以超跑元素作為主軸設計細節，打破既定垂直水平的格局觀念，將賽道轉折概念引入，創造出以斜面角度構成的格局化解冗長的走道。所有牆面角度均被有邏輯的詳細計算，在軸線交會的角度之間納入不同機能以有效利用坪數，公共空間運用高低落差界定區域，以維持空間的開放與充足光源。

PLUS
立面設計思考

1 運用配色帶入超跑意象：　　整體配色也脫離不了跑車元素，以法拉利總部的灰、白、紅為主要顏色搭配空間。

2 具科技與速度感的烤漆與金屬材質：　　立面櫃體採用鏡面烤漆材質展現跑車的般的精緻工藝，與平面動線呼應出動態空間感。

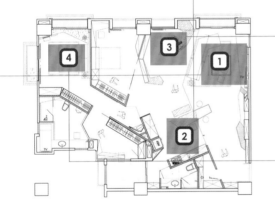

After

室內坪數：**50 坪**｜原始格局：**4 房 2 廳**｜規劃後格局：**3 房 2 廳**｜使用建材：**磐多魔 / 鋼琴烤漆 / 鋼刷木皮染色 / 金屬烤漆 / 大理石 / 花崗石 / 實木地板 / 環保塗料**

1 地坪利用材質以及高低落差界定區域，同時以無阻礙的視線營造開闊的空間感受。

2 跑車賽道的概念轉化為天花板造型，其他傢具及櫃體也融入各種超跑元素設計造型。

3 整體公共空間以全開放式設計含括客餐廳以及書房，以展開活動空間的最大尺度。

4 將採光較佳的位置留給主臥，並以斜向走道引導動線進入空間，運用動線變化弱化走道距離感。

3 滑門設計保有空間彈性：
單人居住的空間以滑門區隔客房維持平日開放感，同時創造多功能的空間需求，平時沒使用時則成為公共空間的一部分。

4 鏤空傢具延伸視覺：
公共空間傢具採用鏤空設計，藉由視線完全穿透延伸使空間呈現輕盈的感覺。

實例破解

05

樓高2米8，貫穿大樑卻有50公分，壓迫感揮之不去

全家共享度假屋

文／黃婉貞
空間設計暨圖片提供＿明代室內設計

好格局Check List

- ☐ 坪效：
- ☑ 動線：開放、環繞型動線讓居住成員活動超自由
- ☑ 採光：室內與大開窗之間雖相隔露臺，落地清玻璃介質透光無阻礙
- ☐ 機能：

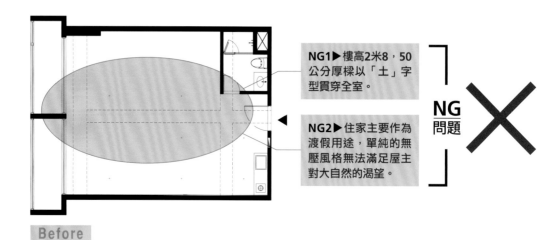

NG1▶樓高2米8，50公分厚樑以「土」字型貫穿全室。

NG2▶住家主要作為度假用途，單純的無壓風格無法滿足屋主對大自然的渴望。

NG
問題 ✕

Before

格局VS.成員思考

渡假機能有別於一般住家： 有別於一般住家需要機能便給、面面俱到，渡假屋需要思考的是「怎麼樣才能最享受」，放大休閒場域的比例，最好能與環境做結合，令休閒氛圍無限延伸。

OK
破解

露台擴增4米，打造休憩泡澡

OK1▶ 比起室內空間，臨窗的露台休憩泡澡區才是渡假屋的重點所在，將原本寬度1米2的陽台，加寬為4米尺度。

水珠造型，轉移厚樑壓迫

OK2▶ 用化整為零的概念，在樑下懸掛水珠造型裝飾，輕巧的視覺能有效轉移厚樑帶來的壓迫感。

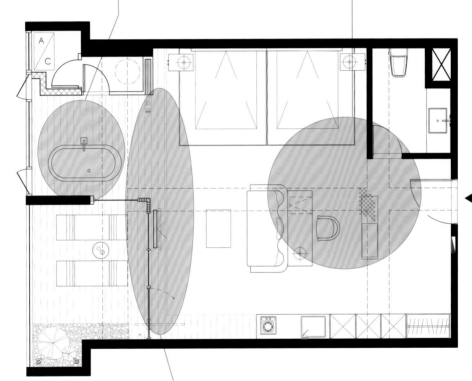

After

多元隔間調節私密與光線

OK3▶ 利用線簾、捲簾、清玻落地門窗以及拉門，作露台區與室內區的區隔界線，可視情況調節密閉程度。

改造關鍵point

1. 既然厚樑就是最顯眼的存在，用裝飾手法轉移視覺，讓樑身更顯輕盈。
2. 渡假屋的設計思維有別於一般住家的空間配比，直接捨棄用不著的廚房空間，拉大露台面積。

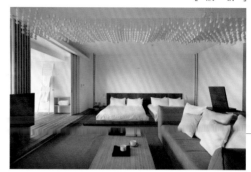

[設 計]

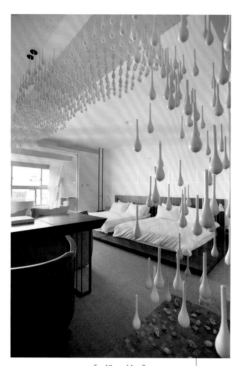

[設 計]

[設 計]

　　25坪宅邸格局方正，就是土字型大樑太擾人！為了消弭50公分樑深造成的壓迫，設計1200顆的水滴造型裝飾從玄關入口沿著大樑、直到露台泡澡區，視線也會順勢延伸室外，希望居住者都能化身成水珠，親近自然，與身處的水岸都市內外呼應。而空間配比上，陽台非但不外推、還要內縮作到4米，凸顯戶外泡澡賞景的休憩情調。露台與室內則主要以落地清玻璃分割裡外，空間有所區隔之餘，景觀與自然光還是能無阻礙地在沙發、床上輕鬆欣賞。

PLUS
立面設計思考

1 ABS材質質感、安全兼具：
遍佈全室的 1200 顆小水珠是採用 ABS 材質與烤漆表面所製成，質感好且色彩細膩、飽和，取代易碎的玻璃，兼顧安全性。

2 壁面文物裝飾融入環境：
除了望出去的美麗淡水窗景，書桌背牆牆面懸掛在地相關歷史、文化的簡介、照片及畫作，徹底貫徹融入環境的設計概念。

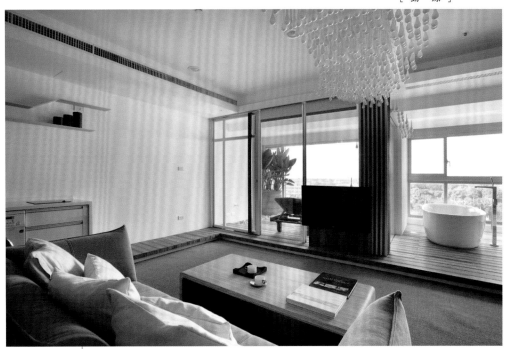

1　眾多水滴裝飾輕巧布滿玄關入口，沿著大樑、直至陽台，視線也順勢拓展室外，不僅轉移樑身過低的視覺焦點，亦讓內外關係得以開闊延伸。

2　將內縮四米的室內陽台區設定為渡假屋的重點位置，鋪設木棧道地板，直接緊鄰大面積臨窗區，佔據房子最精華角落。

3　廳區採開放式設計，原本的低樑問題，在水滴裝飾波浪狀懸吊樑下後，成功轉移視覺焦點。

4　廳區利用拉門與衛浴空間區隔、落地清玻璃與陽台界定，繼續延伸、連貫二個區域的對外開口，拉闊視覺尺度。

室內坪數：**25 坪**｜原始格局：**廚房、一衛、陽台**｜規劃後格局：**1 房 1 廳 1 衛、露臺休閒區、辦公區**｜使用建材：**石頭漆、柚木、椰織地毯、碳化木**

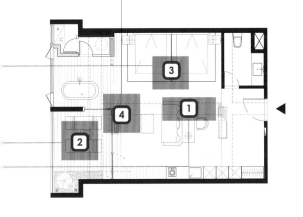

After

3　**透明玻璃作廳區與陽台界定：**　廳區利用拉門與衛浴空間區隔、落地清玻璃與陽台界定，繼續延伸、連貫二個區域的對外開口，拉闊視覺尺度。

4　**玄關矮櫃作入口緩衝：**　玄關利用矮櫃作為緩衝區，屋主與訪客可在此舒適的換鞋，同時櫃體也兼具界定與客廳的關係；由兩側皆可進入的動線，也給與空間極大自由。

4

多樓層住宅又可分為樓中樓、獨棟兩種類型，樓中樓的特點在於上下樓的結構增加了空間垂直動線變化，獨棟則是將平面發展的格局轉為立體化。一方面，現在多樓層住宅的單層坪數通常不大（除非是豪宅），一層規劃兩、三個機能場域就很緊繃，如何將公、私領域作出合理的分層規劃是主要重點。而連結的樓梯過道置中或靠邊都並非標準答案，要視開窗、週遭環境、機能場域合適的座向而定。

格局專家諮詢團　　　隊

多樓層「

chapter

屋型」

多樓層屋型的3大格局剖析

1 樓梯設計不當，反而造成畸零空間 | 中南部獨棟透天厝常見一進門就是樓梯，反而破壞原本方正的格局，造成難以規劃的畸零角落。有些則是因為樓梯設計不良，早期都是水泥結構，笨重又顯得壓縮空間。（詳見 P.144、146、148、150）

2 無視成員需求的分層規劃 | 以獨棟建築來說，越下層使用率越高，相對干擾也較多，適合將出入頻繁的成員使用空間規劃於此；若將淺眠怕打擾的家人放在這裡就不是很恰當。（詳見 P.174）

3 坪數大小失衡 | 有些樓中樓多半最上層是頂樓空間，擁有絕佳的視野美景，但坪數可能沒有下層空間大，然而過去大家還是習慣將下層規劃作為公共廳區，反倒無法享受最好的光線與景致。（詳見 P.154）

翁振民
福研設計

每次總會提出三種不同格局給屋主，認為格局是一場腦力激盪的過程，一個平面有千百種配法，每個配法都是一個不同的故事。

李智翔
水相設計

屢獲台灣室內設計大獎，蘊含強大的設計能量，重視光影與立面、材質的變化，持續的創新讓每一次設計都讓人驚艷。

沈志忠
沈志忠聯合設計

多次拿下台灣室內設計大獎 TID Award 與國際知名獎項認可，認為設計是建立在使用者對話、討論生活瑣事的過程上，透過使用者的文化背景，進行整合。

ＭＤ 明代設計團隊

超過 15 年以上的豐富經驗，著重戶外環境與居住者生活型態做為格局思考的要點，加上其自然素材與設計手法的呈現，作品經常讓人有舒壓的感覺。

平 面 圖 破 解

樓梯位置

文／鄭雅分　空間設計暨圖片提供＿禾築設計

問題	**樓梯橫擋，形成暗房與通風困難**
破解	**樓梯移位，化為空間藝術裝置與動線主軸**

　　這棟超過15年的雙樓層長屋因僅有前後採光，加上一樓被三房二廳的繁瑣隔間牆切分殆盡，使得每個房間都是暗房，設計師笑稱只有後陽台樓梯處是全室通風與採光最好的地點。為了破解原先格局，設計師決定變更樓梯位置，並將樓梯擴大面積為天井，讓地下室視覺更為穿透，也引入些許光源；改善地下室的陰暗問題後，再依屋主的生活習慣將客廳、視聽、輕食吧等功能結合，創造出可與家人、好友輕鬆坐臥、唱歌、看影片的起居空間。至於一樓則以開放餐廚區與前後暢通的直向動線，搭配長親房與主臥室，展現清爽又有型的個性格局。

室內坪數：**58 坪**｜原始格局：**3 房 2 廳**｜規劃後格局：**玄關、3 房 2 廳、書房**｜居住成員：三代同堂

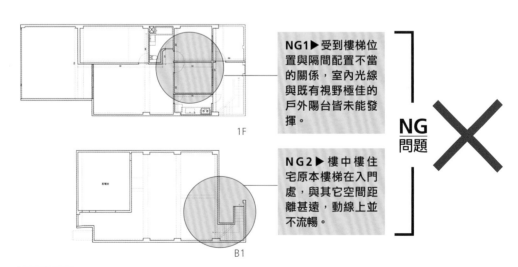

NG1▶ 受到樓梯位置與隔間配置不當的關係，室內光線與既有視野極佳的戶外陽台皆未能發揮。

1F

NG2▶ 樓中樓住宅原本樓梯在入門處，與其它空間距離甚遠，動線上並不流暢。

B1

NG 問題 ✕

Before

雙進式玄關成功引入前方光源

OK1▶ 一樓玄關動線為雙進式設計，以鐵件搭配夾紗玻璃及清玻璃的雙層門片設計，盡可能地讓光線進入室內，同時也提升空間層次與穿透感。

放大梯間做為天井，並將樓梯視為藝術裝置

OK2▶ 樓梯移至房子上下前後的中點，且將之定義為家的藝術裝置，設計上特別注重樓梯的視覺線條與律動美感，讓居住成員可以隨時享受空間的穿透感。

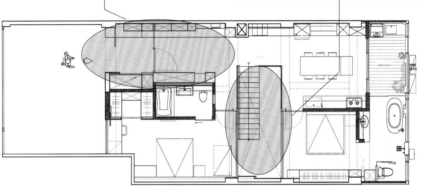

1F

After

B1

PLUS
設計百科

薄板岩與燈光構擘出信仰圖騰

巧妙運用挑高達二樓層的梯間做主牆端景，藉由四大片薄板岩與光源設計出十字架圖騰，讓信仰虔誠的屋主相當喜愛，並為黑色建材環繞的空間營造溫暖、自然氛圍。

前後暢通的一直線動線設計

OK3▶ 由於客廳已移至樓下，一樓的格局相對寬鬆許多，因此設計時刻意將房間與樓梯、廚房均配置於同一側，使人與氣流、光線的動線均可成一直線進行，不須轉彎、受阻。

平 面 圖 破 解

樓梯位置

文／許嘉芬　空間設計暨圖片提供__奇逸空間設計

問題	樓梯在入門角落，光線差、動線不佳
破解	樓梯移往鄰近客廳，採光明亮、視野開闊

　　位於四、五樓的這間房子，雖擁有視野極佳的戶外陽台，但樓梯卻位於入門處角落，設計師把樓梯遷移到鄰近客廳的區域，且在不影響結構樑柱狀況下，切開樓板，用白色鋼骨樓梯串連樓上、樓下。巧妙利用梯下空間，作為電視牆與開放式展示書架，滿足生活機能。樓地板挑空的設計，加上懸浮的樓梯踏階，使得採光變好。樓下開放式客、餐廳與戶外陽台動線連成一氣，利用大片落地窗作為室內與戶外的空間區隔，營造絕佳視野，讓室內採光明亮，且在視覺上也更開闊。

室內坪數：**67 坪** | 原始格局：**3 房 2 廳** | 規劃後格局：**2 房 2 廳、書房** | 居住成員：**夫妻、1 子、1 女**

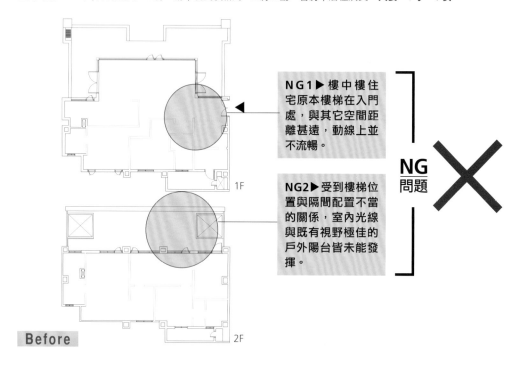

NG1▶樓中樓住宅原本樓梯在入門處，與其它空間距離甚遠，動線上並不流暢。

NG2▶受到樓梯位置與隔間配置不當的關係，室內光線與既有視野極佳的戶外陽台皆未能發揮。

NG 問題 ✕

1F

2F

Before

OK
破解

玻璃隔間拉近室內外距離

OK1▶開放式客、餐廳及戶外吧檯連成一氣,利用大片玻璃窗與戶外陽台作為空間區隔,讓採光變佳,視野更好,空間也變得更開闊。

調整樓梯位置移至左後方

OK2▶在不影響結構樑柱的狀況下,切開樓板,把樓梯移位,白色鋼骨樓梯,串聯樓上與樓下,懸浮的踏階設計,讓光線自然穿透。

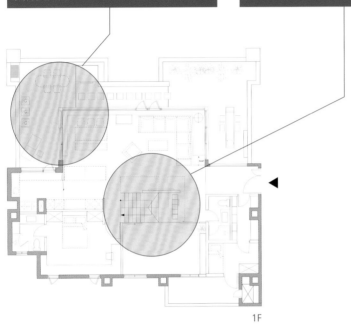

1F

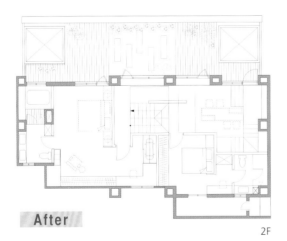

After

2F

PLUS
設計百科

階梯結合工作桌的複合機能

樓上利用通往頂樓的階梯和長形工作桌結合,打造一個不受打擾的工作區,滿足服裝設計師屋主的需求,並利用玻璃樓板作為走道,使得光線得以引入樓下。

平 面 圖 破 解

樓梯位置

文／張麗寶、許嘉芬　空間設計暨圖片提供__藝珂設計

問題	樓梯在中間好佔空間，房間都變得很小
破解	樓梯移到左後方，提高每個樓層使用坪效

雖然是三層樓的透天別墅，但是實際上每一層的坪數都不大，不但原來的格局不符合現況的需求，樓梯的位置也很佔空間，位在房子的中間使得空間顯得切割，反而讓每個房間都變得很小。因此設計師首先將樓梯挪移至左後方角落，對一樓公共廳區來說也較具隱私性，對二、三樓私領域而言，則是多了起居室和機能更完善的大主臥房，讓單層空間發揮最高的使用效益。

室內坪數：**80 坪** | 原始格局：**5 房 1 廳** | 規劃後格局：**4 房 2 廳、和室** | 居住成員：夫妻、1 子 1 女、長輩

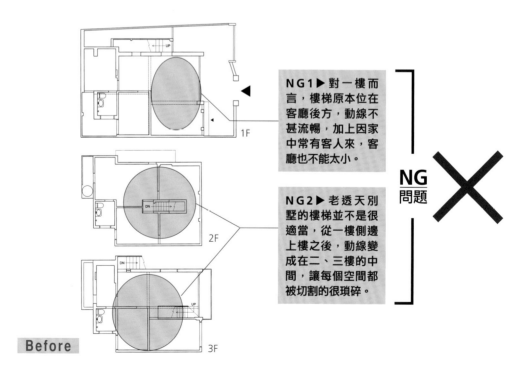

NG1▶ 對一樓而言，樓梯原本位在客廳後方，動線不甚流暢，加上因家中常有客人來，客廳也不能太小。

NG2▶ 老透天別墅的樓梯並不是很適當，從一樓側邊上樓之後，動線變成在二、三樓的中間，讓每個空間都被切割的很瑣碎。

NG 問題 ✕

Before

1F
2F
3F

OK
破解

調整樓梯位置移至左後方

OK1▶ 將樓梯移往房子的左後方，讓每一個樓層的空間可以獲得更為完整的運用，二樓除了可配置兩間臥房更可以規劃休閒區域，而三樓大主臥機能也相當完善。

開放大廳區接待親友

OK2▶ 樓梯挪至空間末端，退讓出開闊方正的公共空間，以開放式設計手法連結客廳與餐廳，電視牆後方並增設多功能和室，廚房也以拉門與餐廳連結，給予多元彈性的休閒聚會角落。

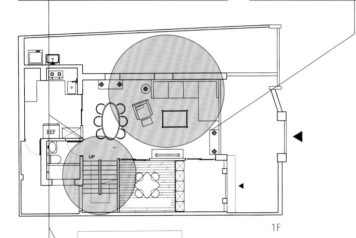

1F

2F

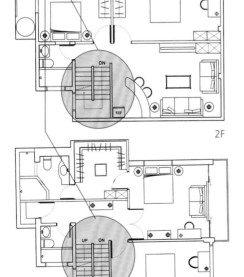

After

3F

PLUS
設計百科

二進式玄關營造大宅氣勢

一樓入口規劃出大玄關，並以拉門與公共廳區作為區隔，形成二進式玄關，讓人一進門就感受到大宅的氣勢。

平 面 圖 破 解

樓梯位置

文／許嘉芬　空間設計暨圖片提供__彗星設計

問題	**樓梯不好走很佔空間**
破解	**樓梯換到另一側，空間變大了，直梯也讓光線變好**

　　這間房子屬於5米2高度的樓中樓，可惜的是原始裝潢上層空間全塞滿隔間，造成壓迫感加重，毗鄰衛浴而設的樓梯間也非常幽暗又難走。因此，設計師將局部上層拆除，突顯出挑高面的上、下大面窗景，加上樓梯移至挑高側邊，透過橫向、縱向的變更設計，光線變得更好，空間也放大開闊許多。

室內坪數：**25 坪** │ 原始格局：**3 房 2 廳** │ 規劃後格局：**2 房 2 廳、儲藏室** │ 居住成員：**單身**

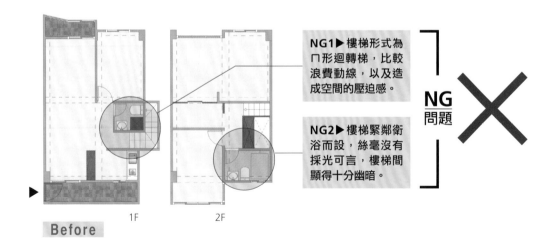

NG1▶ 樓梯形式為ㄇ形迴轉梯，比較浪費動線，以及造成空間的壓迫感。

NG2▶ 樓梯緊鄰衛浴而設，絲毫沒有採光可言，樓梯間顯得十分幽暗。

NG問題 ✕

1F　　　2F

Before

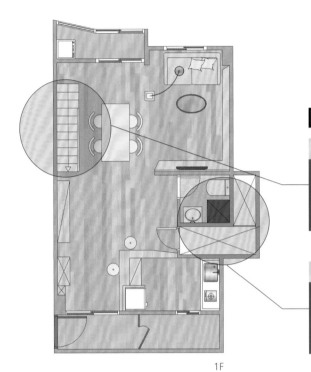

1F

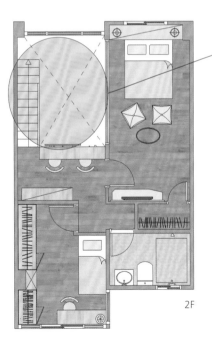

2F

After

樓梯移位，動線好順暢

OK1▶ 將樓梯位置轉換至房子的另一側，並且變更為更簡單的直梯設計，縮短了上樓的動線，也較不佔空間。

樓梯變儲藏室，收納無限多

OK2▶ 拆除原樓梯之後的空間，巧妙規劃為雙進式動線的L形儲藏室，無形中為小坪數空間創造豐富的收納機能。

搭配挑空設計，梯間好明亮

OK3▶ 樓梯旁的空間改為挑高餐廳區域，包括二樓臥房隔間也選用玻璃材質，使得樓梯、室內光線十分充沛明亮。

PLUS
設計百科

白色鋼骨鏤空樓梯更輕巧

樓梯結構採用鋼骨施作，埋入結構牆體內，提升穩固性，一方面骨料採用白色烤漆處理，搭配鏤空的踏面設計，感覺較為輕巧俐落。

151

平 面 圖 破 解

樓梯位置

文／黃婉貞　空間設計暨圖片提供__蟲點子創意設計

問題	兩層樓中古屋，新開設樓梯位置如何取決
破解	一字型樓梯移至中央靠牆與神明桌整合

　　上下兩層的中古屋，下層主要是老母親的使用空間，上層則是屋主夫妻與孩子的活動場域，為了能就近照顧長輩，需配置新的室內樓梯連接兩層。樓梯本身位置除了不能阻礙動線，要能跟格局融為一體，令其不單只是連接樓層的量體，而是空間裝飾的一部分，成為設計師的一大考驗。此外，由於上下層格局相同、皆為ㄇ字型，由於配合動線合理性，直接分隔出明確的廳區與寢區兩邊。而狹長的公共空間只有兩側開窗，中段陰暗更是無法避免的問題。

室內坪數：**60 坪**｜原始格局：**6 房 3 廳 4 衛**｜規劃後格局：**5 房 3 廳 4 衛**｜居住成員：**夫妻、子、女**

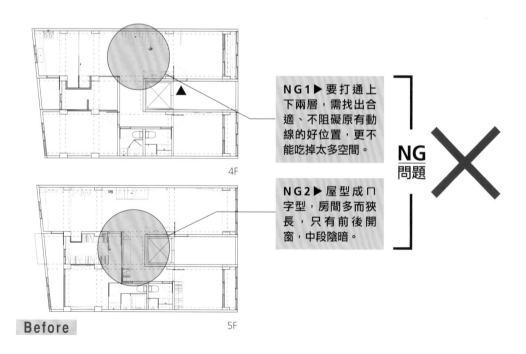

NG1▶要打通上下兩層，需找出合適、不阻礙原有動線的好位置，更不能吃掉太多空間。

NG2▶屋型成ㄇ字型，房間多而狹長，只有前後開窗，中段陰暗。

NG 問題 ✕

4F

Before　　5F

OK
破解

一字型樓梯避免壓縮空間

OK1▶ 為了減少佔據的面積，採用一字型樓梯，此外還需與神桌整合在一起，因此將樓梯定位於樓下公共廳區一側的中央靠牆位置。

開放與穿透設計，光線盈滿全室

OK2▶ 在長型的客、餐、廚房等公共廳區，在場域中間不設置立面量體阻隔光源，保持視覺穿透。上下兩層的廚房、書房側，採用玻璃拉門區隔，保障這邊的光源可以借光至餐廳、甚至客廳處。

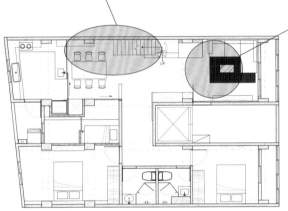

4F

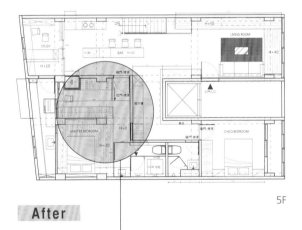

5F

After

按照使用頻率設定臥房尺度，提升使用效能

OK3▶ 合併樓上的兩間小房間，改成主臥、更衣室。樓下客房反而縮小空間，另行隔出一個獨立儲藏室。

PLUS
設計百科

鏤空懸浮樓梯更輕盈

選擇採用一字型的樓梯後，因為佔據了樓下公共區域中央位置，所以要力求簡潔美觀。設計師精心規劃鏤空懸浮的踏板臺階，為求安全，先將牆壁挖出溝槽，再將鐵件龍骨植入牆內，鋼筋要焊死，鐵件外面則用木作包覆。一旁除了鐵件扶手外，輔以強化玻璃加強。

平面圖破解

無視成員的分層規劃

文／許嘉芬　空間設計暨圖片提供__福研設計

問題	**上層坪數小卻又塞滿3房**
破解	**樓層場域屬性對調，開放廳區有好視野，臥房機能完善**

　　這間樓中樓住宅，最上層為頂樓，擁有三面採光的好條件，而且戶外視野佳，可眺望山景，一般樓中樓通常將下層規劃為公共廳區，上層才是私領域臥房，然而以這間房子來說，上層的景觀反而是最好的，加上屋主仍需要有三房配置，上層坪數略小，每一個房間分配到的空間有限，主臥房也無法擁有獨立衛浴，因此，設計師將上、下樓層屬性翻轉，公共廳區遼闊明亮，私領域又能獲得完整配置。

室內坪數：**43 坪** | 原始格局：**4 房 2 廳** | 規劃後格局：**3 房 2 廳、儲藏室** | 居住成員：**夫妻、2 子**

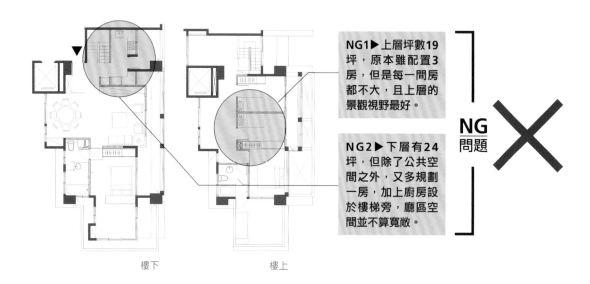

NG1▶上層坪數19坪，原本雖配置3房，但是每一間房都不大，且上層的景觀視野最好。

NG2▶下層有24坪，但除了公共空間之外，又多規劃一房，加上廚房設於樓梯旁，廳區空間並不算寬敞。

NG 問題 ✕

樓下　　　　　樓上

Before

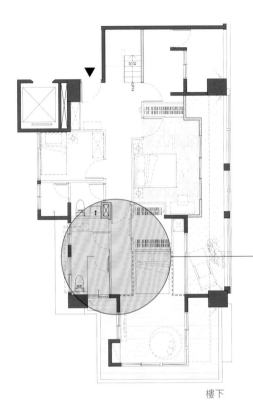

樓下

OK
破解

私領域移至下層，
增設雙衛與更衣間

OK1▶ 樓層屬性上下大風吹，下層重新整頓規劃出三房，主臥房得以擁有更衣間和衛浴，原客餐廳則改為二房配置，又能再增加一間衛浴，樓梯旁的廚房則變成洗衣房。

無隔間廳區，
盡享高樓美景與日光

OK2▶ 將全家人使用最頻繁的公共廳區移至上層，所有隔間予以拆除，客廳與露台連成一氣，另一邊的餐廚也與戶外陽台相鄰，三面採光的優勢下，光線明亮舒適。

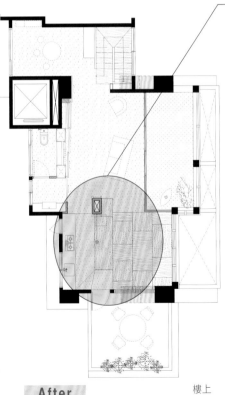

After　　　　　　樓上

PLUS
設計百科

架高和室是餐桌也是座椅

移至二層的公共廳區，餐廳捨棄一般餐桌傢具配置，而是以架高和室結合升降桌的做法，既可當餐桌用，平常又是賞景休憩區，一方面與中島吧檯相鄰，巧妙拿捏高度，和室高度就能兼具吧檯椅功能。

實 例 破 解

01

百坪住宅塞滿房間，
動線迂迴像迷宮，陰暗又擁擠

夫妻 +2 個小孩，著重居家休閒娛樂

文／許嘉芬
空間設計暨圖片提供＿水相設計

好格局Check List

- ☑ **坪效**：開放穿透＋垂直視野，寬闊感大兩倍
- ☑ **動線**：自由平面動線，既私密又開闊
- ☑ **採光**：開大窗＋天井＋挑空樓板，日光流竄每個角落
- ☑ **機能**：跑步健身、SPA、BBQ全滿足，回家就像度假

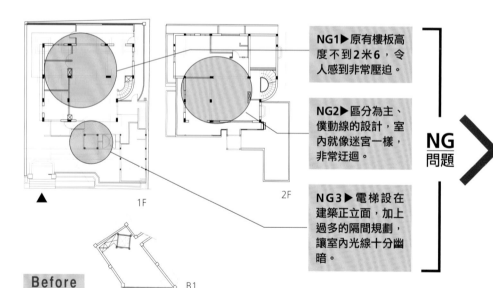

NG1▶ 原有樓板高度不到2米6，令人感到非常壓迫。

NG2▶ 區分為主、僕動線的設計，室內就像迷宮一樣，非常迂迴。

NG3▶ 電梯設在建築正立面，加上過多的隔間規劃，讓室內光線十分幽暗。

NG 問題 ✕

1F

2F

▲

Before B1

格局VS.成員思考

無謂且多餘的隔間配置：　原始一樓公共廳區多為獨立封閉的設計，完全無法感受到單層將近70坪的空間感，且屋主對於休閒、娛樂生活格外重視，如何滿足功能與開闊感是主要關鍵。

OK
破解

拆除電梯引入大面光線

OK1▶ 捨棄正立面電梯的設置,以兩道長約15米的白色長向水平開窗,將基地的採光綠意引入屋內,同時模糊室內外空間的定義。

樓板挑空開拓視野

OK2▶ 透過4m✕4m的樓板開口,創造出垂直延伸的視覺感受,不但能使空間更為開闊,也連接兩樓層的關聯性。

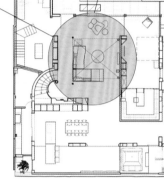

B1

1F

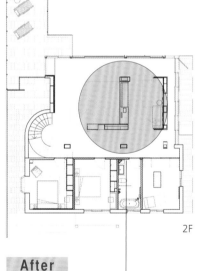

2F

頂樓

After

簡化動線創造自由平面

OK3▶ 一樓除主臥房之外,大多維持著開放與穿透型態,二樓甚至採取回字動線,帶來寬廣的空間視野。

改造關鍵point

1. 重新思考建築與外在環境的連結,藉由「框架結構」和「玻璃」材質的表現,結合室內幾處天井的設計,改善光線亦帶來綠意的環繞。
2. 奉行現代主義建築的精神:「自由平面」與「流動空間」,拆除過多的隔間設立,加上樓板開口所呈現的挑空感,解決了光線與空間感。

[材 質]

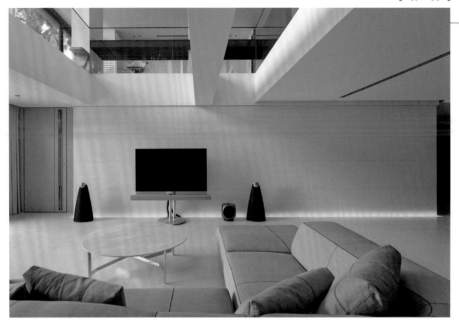

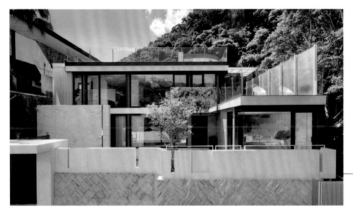

[設 計]

　　綠意圍繞的獨棟住宅，以現代主義的建築精神「自由平面」與「流動空間」為主軸，透過簡單的立面與精緻材質，建構出與環境相融且能呈現光影層次的純粹美感。建築體正面覆加延伸的正方體串連室內外空間，透過鏡面不鏽鋼材質融合外在環境與建築，反射藍天白雲、翠綠山景就像一幅畫作般的效果。室內格局重新因應屋主需求，以及光線、空間感的修正而調整，回字開口的挑空設計，視覺獲得垂直的延伸，巧妙的立面規劃，帶給每一個空間看似獨立卻又開放寬敞的動線。

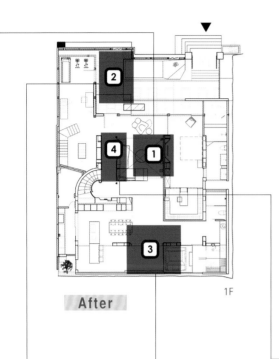

After 1F

1 客廳選用乾淨的萊姆石，與義大利進口磁磚地面相互呼應，簡單的分割展現 L 形的橫向張力。

2 建築立面採用鏡面不鏽鋼，搭配長達 15 米的大面開窗，讓整個建築立面呈現純粹乾淨的樣貌，不鏽鋼更獨特的反射外在美景。

3 中島餐廚與 SPA 區相鄰，SPA 區採取格柵拉門為隔間，結合上端天井的日光照射，關起拉門時創造獨特的格柵光影，打開時又能欣賞植生牆，有如沐浴大自然般。

4 貫穿一、二樓的牆面以卡拉白大理石鋪陳，獨特的斜紋紋理加上分割溝縫處理，好似潑墨畫作。

室內坪數：**220 坪**｜原始格局：**4 房 1 廳**｜規劃後格局：**3 房 2 廳、健身區、SPA 區、書房**｜使用建材：花崗石、頁岩、卡拉白大理石、馬鞍石、萊姆石、鏡面不鏽鋼、義大利進口磚、玻璃

[動 線]

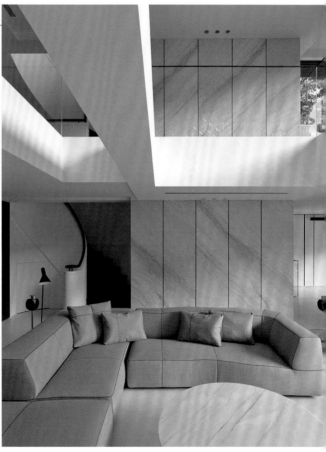

[材 質]

159

[設 計]

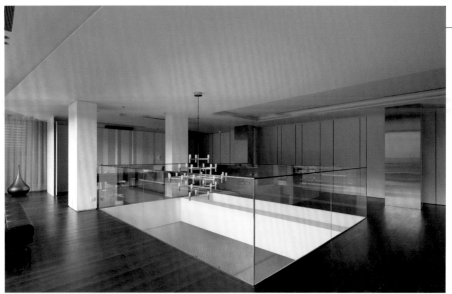

[材 質]

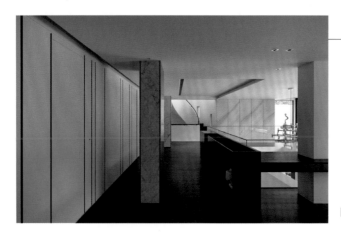

[風 格]

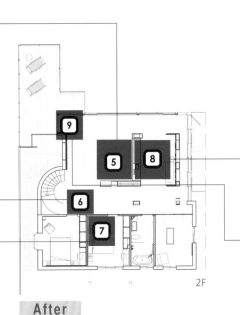

After

2F

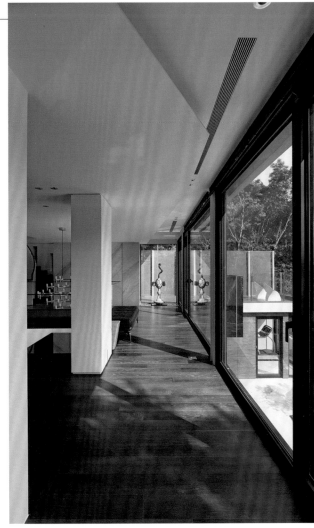

5 4m × 4m 的樓板開口，刻意露樑，樑的連續性成為空間最有力道的線條，也帶來光線的挹注與空間感的延伸。

6 原始建築二樓存留的五個柱體，在鄰近白牆的二個柱體，以不鏽鋼與卡拉拉白大理石包覆處理，將看似突兀的量體，轉化為如裝置藝術般的立面。

7 二樓小孩房以現代簡約為原則，染白木皮背板多了分自然溫馨的感受。

8 二樓回字形動線下，融入開放式書房規劃，回應現代建築主義的自由平面精神，看似簡潔的立面分割當中，隱藏臥房與衛浴的入口。

9 原始封閉的實牆予以拆除，讓廊道底端與戶外也有所連結，除了獲得日光美景之外，加入藝術品的裝飾也帶來端景的陳列。

[材 質]

[設 計]

After

頂樓

10 屋頂花園運用消光鋁作為格柵,創造出花園的廊道,也帶來採光的控制。

11 平頂式的屋頂花園延續建築體矩形塊狀的簡潔俐落,如裝置藝術般的牛奶盒 (洗滌槽用途) 翻灑淺出一灘的青草,為現代主義灑下幽默的語彙。

PLUS
立面設計思考

1 **貫穿兩層樓的大理石牆:**
並以卡拉拉白大理石牆連結一、二樓關係,特意挑選的斜紋紋理,加上五等份的分割處理,石材間留 2×2 公分溝縫埋入鐵件,不但增加細緻度,也讓每一片石材更為立體,宛如四幅長形畫作般。

2 **簡潔純粹的萊姆石牆:**
電視主牆為了與地面有所跳脱,選用紋理更為乾淨純粹的萊姆石,在最大尺度的分割鋪貼之下,轉折延伸至後方 SPA 區域內,因而突顯立面的橫向張力,萊姆石牆的分割之下更隱藏通往主臥房的入口。

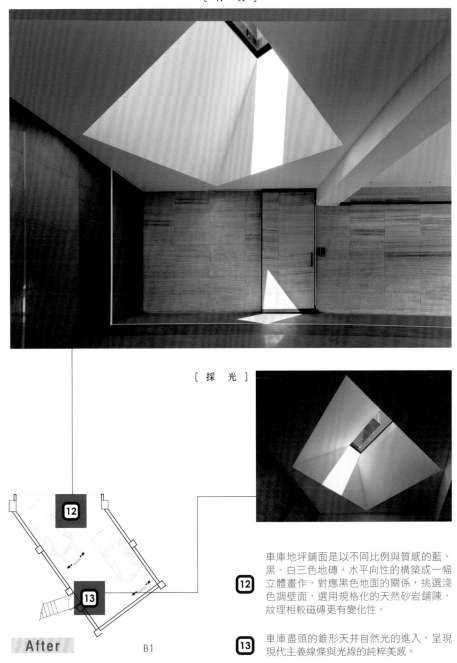

[採　光]

12 車庫地坪鋪面是以不同比例與質感的藍、黑、白三色地磚，水平向性的構築成一幅立體畫作，對應黑色地面的關係，挑選淺色調壁面，選用規格化的天然砂岩鋪陳，紋理相較磁磚更有變化性。

13 車庫盡頭的錐形天井自然光的進入，呈現現代主義線條與光線的純粹美感。

After　　　B1

3 如水墨畫的自然風貌：

建築外觀選用板岩材質拼貼，摒棄過於現代、人工的手法，而是以簡單的立面設計構築，即便是下過雨的天氣，版岩上所形成的水漬，更有如水墨畫般的效果。

4 兼具隱私與氣候考量：

矗立在水池後的雪白蒙卡花崗石，擁有一般花崗石少見的石材紋理，又比大理石來得好保養，更適合使用在戶外空間，簡化多餘的分割，展現完整大器的樣貌。

實 例 破 解
02

二十年老屋採光條件不佳，
格局配置不當空間使用效率無法發揮，
影響居住生活品質

男主人偶爾會在家工作，也喜歡聽音樂

文／陳佳歆
空間設計暨圖片提供＿孫立和建築師事務所

好格局Check List

- ☑ **坪效**：根據生活需求與習慣重新調整空間佈局，理出空間關係與邏輯創造多元生活場域。
- ☑ **動線**：藉由主臥與客用衛浴的調整創造自由的循環動線。
- ☑ **採光**：加大採光面積，讓室內視景能看到窗外綠林，穿透設計與材質運用使陽光能透入空間。
- ☐ **機能**：

NG1▶ 偏長形老屋採光面在短邊，使得空間不夠通透明亮。

NG2▶ 餐廳位於樓梯下方，給人幽暗窄迫的感受，因此大部分都在客廳用餐。

▲ 1F

NG3▶ 雜物多但收納空間不夠，整體空間顯得擁擠凌亂。

NG4▶ 格局配置不當，使空間使用率未被彰顯出來，影響生活品質。

2F

NG 問題

Before

格局VS.成員思考

以屋主特質調整佈局創造空間新價值：

居住成員結構為夫妻與2個上大學的小孩，單純的3房需求之外其他空間則規劃為休閒生活場域，調整空間佈局下方樓層改為2房，使主臥機能更加完善，也創造更便利舒適的餐廚空間，上方樓層除了配置另一間小孩房外，為男主人規劃聆聽音樂的視廳空間。

OK
破解

整併下層雙衛浴，可獨立又能共享

OK1▶ 整併下層雙衛浴，可獨立又能共享挪移次臥到上方樓層，運用原空間位置增加更衣間並加大主臥衛浴，同時整併客用衛浴以動線串連，使家人仍能共同使用。

挪移主臥門位置與形式，光線透入室

OK2▶ 挪移主臥房門位置與形式，光線更能透入室內改變主臥房門位置至外側窗邊，利用滑門設計展開室內對外視野，陽光也能更全然的由外透入室內空間

1F

完整收納改善生活品質

OK3▶ 完整收納改善書房品質屋主在臥房需要有閱讀空間，將閱讀區單獨安排在鄰窗位置，以提供採光與景致皆備的舒適閱讀區域，同時增設收納櫃以便收整資料及文件。

縮小次臥放大餐廚

OK4▶ 縮小次臥放大餐廚將次臥使用坪收縮減到適當大小，讓緊鄰的廚房有足夠的空間能納入餐廳，以玻璃滑軌門彈性區隔，以隔絕烹飪產生的油煙。

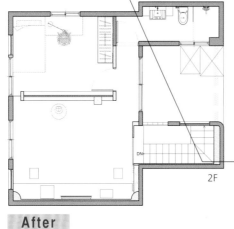

2F

After

改造關鍵point

1. 加大採光面積，讓視線能看到窗外綠景，同時增加自然光透入室內空間的範圍。
2. 重新配置上下樓層空間佈局，減少封閉感提升生活品質與質感。
3. 增加收納位置，創造條理分明具有生活邏輯及層次關係的居住空間。

[採 光]

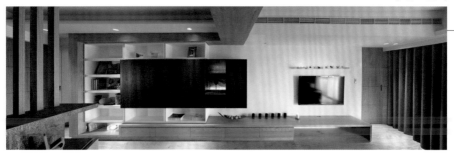

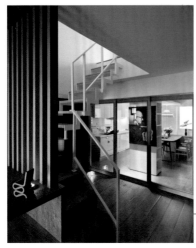

[採 光]

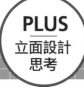

[設 計]

　　此案為早期電梯華廈，偏長形空間且開窗位置位於短邊，不但採光條件不佳也因為原始格局配置不妥無法欣賞窗外景致，家人共同生活的公共空間被臥房圍繞顯得較為封閉，設計師從原有使用空間調整，提升居住的舒適度、通風採光。樓梯以及房間位置並沒有大幅度變動，而是根據生活習慣調整空間佈局，主臥以拉門設計展開對外視野並增加採光，將次臥挪置上方樓層，並以原本位置改造為動線能循環串連的主、客雙用衛浴，同時增加主臥更衣空間，也為有閱讀習慣的男主人，在主臥安排面窗而坐的閱讀區域；另一間次臥則縮減至適合休憩的大小，將空間讓給餐廚房使用，創造一個家人能舒適用餐交流情感的完整餐廚空間。

PLUS
立面設計
思考

1 玻璃磚牆面引入更多採光：　與樓梯銜接的上方樓層牆面局部嵌入玻璃磚，為梯間引入更充足的光線。

2 格柵屏風界定關並帶來穿透效果：　大門入口與梯座位於空間中段位置，以格柵式屏風界定玄關區視覺也能延伸穿透，也助於前後段空間的空氣與採光。

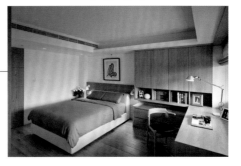

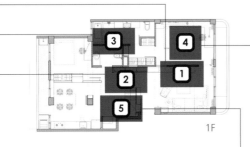

1F

2F

After

室內坪數：**45 坪**｜原始格局：**3 房 2 廳**｜規劃後格局：**3 房 2 廳**｜使用建材：**白橡木厚皮噴砂、雞赤木厚皮噴砂、硅藻土、金屬烤漆、環保護木漆**

① 為加大採光面積將主臥房門移置窗邊，並以滑門設計讓平日開門時視野能擴展延伸，更能感受窗外綠樹景致。

② 整併原本傳統廚房及部分次臥空間，構成一個完整的餐廚房空間，開闊明亮的空間感讓家人享有舒適的用餐感受。

③ 將原本衛浴與次臥整合放大，改善原本衛浴無採光的問題，透過循環動線的設計，提升使用的靈活度。

④ 在主臥面位置規劃閱讀區，讓窗外的綠意與光線提供更舒適閱讀感受，同時搭配收納櫃來收整零散文件。

⑤ 更改串連上下樓梯形式，運用金屬材質創造穿透式營造輕量化的視感，也可帶來上方樓層的光。

[設 計]

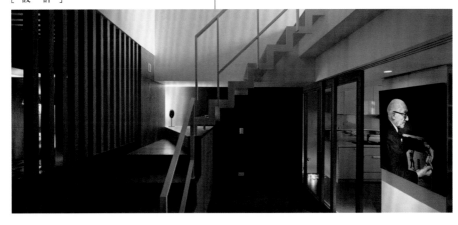

3 **廚房滑門阻隔熱炒油煙：** 由於女主人習慣中式烹飪，因此餐廚房空間以玻璃滑門防止熱炒油煙竄出，後方採光也能通透整個後段區域。

4 **溫潤木材質陳述屋主特質：** 整體設計以溫潤自然的素材鋪陳，材質本身的溫度與和煦光線交織出與屋主個性相符的人文氛圍。

實 例 破 解

03

格局使空間切割較零碎，光線無法通透，且形成過多走道產生壓迫感

單身一人住，空間要有彈性

文／陳佳歆
空間設計暨圖片提供__台北基礎設計中心

好格局Check List

☑ **坪效**：滑動玻璃門取代了傳統牆壁，家電管線也分配到四周壁面及櫃體，以達到室內完開放。

☑ **動線**：利用樓梯位置挑空局部樓板來銜接兩層樓動線與視線，利用活動式拉門設計創造動線最大自由度。

☑ **採光**：無隔間全開放式空間讓自然光透過四週巨幅窗戶充滿室內。

☐ **機能**：

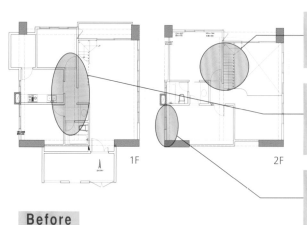

1F　　　　2F

Before

NG1▶ 上下兩層關係只倚靠樓梯串接彼此連結度底。

NG2▶ 空間被隔間切割過於零碎，形成過多走道產生壓迫感。

NG3▶ 靠窗臥房格局使透入光線有限空間不夠明亮。

NG 問題

格局VS.成員思考

空間能隨居住成員增減保有彈性：　屋主希望房間數量能依居住成員的增減或其他使用需求，隨時保有調整彈性，因此彼此空間盡可能保持通透，在視覺上也不要任何多餘的阻隔。

OK
破解

樓板挑空創造寬敞度

OK1▶ 挑空局部樓板以樓梯銜接兩層樓，創造出空間豐富的層次感，視覺呈現上也更為寬敞。

彈性與穿透門片設計，動線可延伸

OK2▶ 以拉門及玻璃門取代傳統隔間牆，構成空間的使用靈活性，同時使動線不受阻礙。

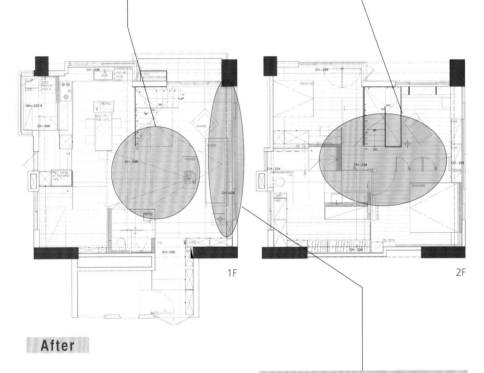

1F

2F

After

大面積開窗，採光無死角

OK3▶ 全開放式空間設計搭配大面開窗及穿透材質，大幅提升空間採光面積無死角。

改造關鍵point

1. 整合零碎格局以消減過多走道，同時引入自然光線減少空間壓迫感。
2. 串連垂直水平動線創造的空間最大使用自由度。

[動　線]

[採　光]

　　擁有多面採光的方正雙樓層住家,原本規矩隔間讓空間無法展現應有的優勢。這裡在樓梯位置利用局部挑空樓板的手法,強化上下樓層的關係,以純白壓克力打造的樓梯不但串連樓層,具有穿透視感的懸浮設計更能與整體空間融合。一樓空間採用全開放式設計,運用地板材質的變化區分了公私區域,黑色部份為客餐廳等公共區域,而採用溫潤木質地平的則是私人區域。二樓整層規劃為開放式的私人空間,空間皆以樓梯為中心圍繞配置,由於屋主希望房間數量能隨使用成員的增減隨時保有彈性,因此採用滑動玻璃門取代傳統牆壁,靈活的隔間與周圍大面開窗,讓空間自然光充沛,通透明亮。

1 藉由樓梯位置挑空局部樓板，並用鏽蝕鐵件向上延伸以銜接兩層樓之間的關係，以材質創造出多層次的空間感。

2 開放式空間設計使得原本被隔間阻擋的光線能透過大面開窗而充分進入。

3 採用純白壓克力打造的樓梯，兼具時尚與功能性，輕盈的量體轉折而上成為空間的視覺焦點。

4 部份家具是由 TBDC 設計師親自規劃設計，廚房採用純手工訂製的發色不鏽鋼製成櫃體，搭配銀狐檯面打造而成。

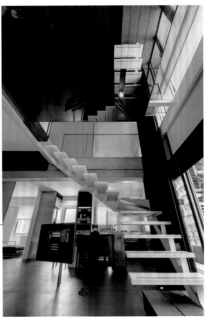

[設 計]

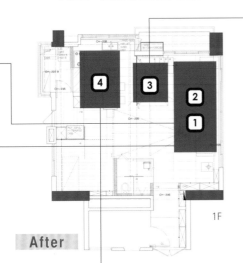

1F

After

室內坪數：**95 坪**｜原始格局：**4 房 2 廳**｜規劃後格局：**2 房 2 廳、健身區、SPA 區、書房**｜使用建材：**復古面石材、銀狐石、養鏽鐵件、純白壓克力、鍍鈦鋼板**

[廚 具]

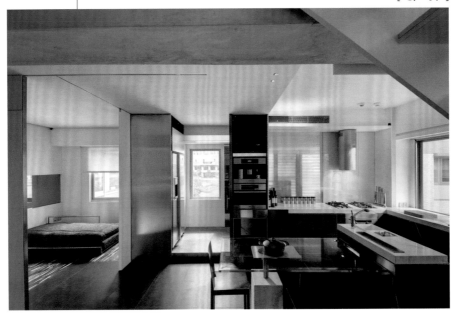

[材 質]

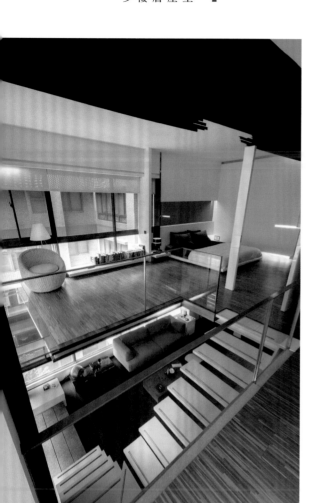

[材 質]

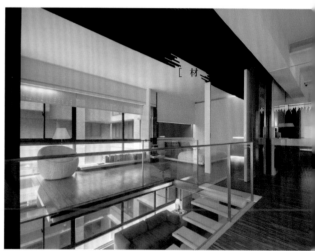

[材 質]

[材 質]

PLUS
立面設計
思考

1 滑門、折門創造
空間多種可能：　　整體空間幾乎沒有實體隔牆皆以拉門及折門取代，使空間使用面積被開展到最大，
也創造更多元的空間使用可能。

2 鏡面光感材質營
造空間時尚感：　　空間立面大量採用具有反光特質的材質，與利落線條共構出現代極簡的時尚風格。

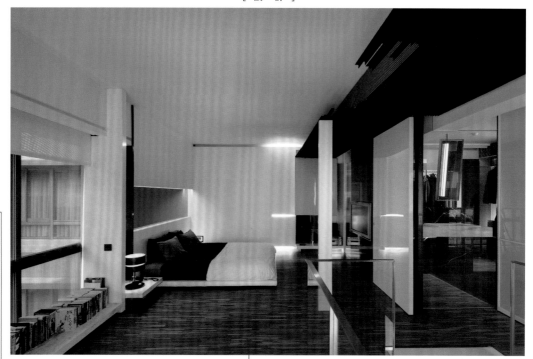

2F

After

5 ⃝ 地板利用材質變化區分了公私區域，黑色部份為公共區域，採用木質地坪的空間則是私人區域。

6 ⃝ 以清玻璃圍塑的透明扶手減弱上下兩層空間的隔閡同時柔化空間線條。

7 ⃝ 二樓全樓層規劃為開放式的私人寢居空間，所有空間機能全都圍繞樓梯挑空位置配置。

8 ⃝ 將隔間設計成活動式拉門，能因應各種不同生活需求，也將水平與垂直動線作到最大程度的通透。

3 **質感衝突讓鏽蝕鐵件融入：** 在樓板挑空位置以鏽蝕鐵件裝飾從 1 樓往向延伸至 2 樓天花，不但在視覺上銜接兩層樓，粗獷質感與拋光材質形成衝突美感。

4 **黑白對比展現屋主個性：** 靈活的空間機能滿足屋主生活需求，強烈的黑白對比配色與金屬材質的線條勾勒，不經意展現屋主的喜好與個性。

實例破解

04
必須因應截然不同的生活作息、
協調彼此的生活步調

退休夫妻嚮往有度假般的居住空間；
兩名子女忙著工作、讀書

文／黃婉貞
空間設計暨圖片提供__明代設計

好格局Check List

- ☑ **坪效**：捨棄一間房間（1F）、一間衛浴（2F），換來寬敞大餐廳與孩子的起居室。
- ☑ **動線**：縮小一樓客廁，令公共場域更順暢。
- ☑ **採光**：打開夾層，3、4樓夾層共享自然光。
- ☑ **機能**：3、4樓夾層包含睡寢、書房、沐浴、靜思區，多功能合一。

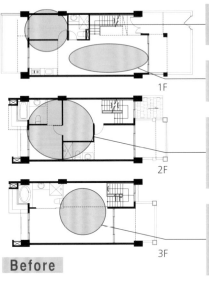

Before

1F

2F

3F

NG1▶ 一樓房間狹小，作主臥易受干擾、使用不便。

NG2▶ 現有一樓空間公共過於狹長，想要有開闊的客、餐廳空間。

NG3▶ 二樓為雙套房形式，不僅子女間無法互動、沒有足夠的閱讀空間；當各自的私人訪客來時，也沒有適合的招待場地。

NG3▶ 三樓單一平面機能不足又一覽無遺，無法令屋主夫妻宛若渡假般地待上一整天；兩人從事各自休閒活動時也會彼此干擾。

NG
問題

格局VS.成員思考

住家要能獨立又能共享：　一樓是全家使用的公共廳區，但原有的狹長客餐廳空間，讓四個成人同時使用顯得相當侷促，更遑論宴請親友。二、三樓則分屬於小孩與父母的私人空間，面臨不同階段的兩代成員需求迥異，要從各自的生活習慣發想，才能有更貼近的起居規劃。

OK
破解

開闊廳區以拉門作隔間

OK1▶ 拆除一樓廚房與相鄰房間隔間，將原本位置整合規劃為廚房中島區、餐廳、餐櫃，利用棕櫚葉剪影鍛鐵玻璃拉門、作為與客廳的靈活隔間。

客浴縮小退讓出餐廳空間

OK2▶ 簡化一樓客廁，省去用不到的淋浴間，將客廁內縮得比樓梯間稍小，挪移出更為方正開闊的餐廳場域。

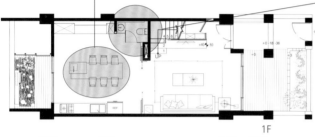

1F

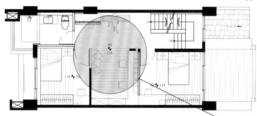

2F

拆一衛獲取書房兼起居室

OK3▶ 用移除二樓一間衛浴作為代價，讓兩個房間中央位置轉換作為書房兼起居間，提供兩個孩子有共同的公共場域作為閱讀、待客之用。

3F

迴旋梯連結挑高主臥，製造度假氛圍

OK4▶ 打開四樓閣樓作為三樓的夾層使用，用美麗的迴旋樓梯連結，讓原本單調的平面空間頓時立體了起來，擁有寢室、戶外露台日光區、泡澡浴室、臨窗平台、以及閣樓上的靜思區，活脫脫是夢幻渡假屋的精華集錦！

After　　　　　　　　閣樓

改造關鍵point

1. 將父母與孩子們的房間以樓層分割，並設有各自的起居間；一樓則為客廳、餐廳、廚房等公共廳區。
2. 打開四樓夾層、打造成父母專屬的渡假屋，呈現開闊的開放式空間，夾層設置獨立的靜思區，適合夫妻倆共享或獨立使用都很自在。

[材　質]

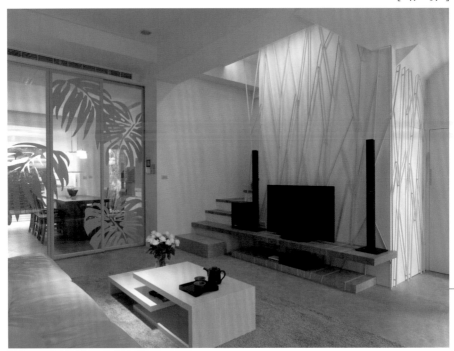

[材　質]

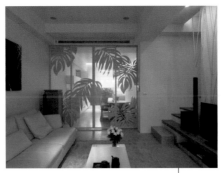

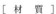

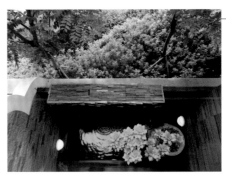

[通　風]

　　3層樓宅邸加上斜頂夾層空間，一家四口住起來絕對綽綽有餘，但遇到處於不同生涯階段的退休父母與社會新鮮人子女，彼此需求大不同。不想彼此干擾，就需要有獨立但同時又能共享的住家格局規劃。因此設計師打開封閉的閣樓夾層，在寢區上方作出鏤空的挑高設計，精心打造的純白鸚鵡螺造型旋轉樓梯是美麗的裝飾量體，也是連結立面空間的介質，無論是在露臺曬日光浴或是在閣樓小窗前靜思，皆是專屬兩人生活中的情趣點滴。二樓則是子女的私密寢區，為了提高互動與使用效能，打破原本的雙套房設計，減少一間衛浴以換取共同使用的書房兼起區間。

1 電視主牆設計如向上生長的木枝裝飾，同時也象徵家人攜手的掌紋意象。

2 使用鍛鐵＋清玻璃的活動拉門，視情況靈活區隔客、餐廳場域，大面積闊葉剪影，就如同室外自然造景延伸入室。

3 除了戶外綠意，住家前後露臺更加入流水造景與小魚池，延伸屋外綠意美景，也能有稍稍為住家降溫的功能。

4 一樓客廁採用玻璃隔間、減輕封閉壓迫感；透光不透明的設計，搭配闊葉裝飾與特別降低的照明設計，確保看不清使用者的剪影，避免被窺伺的尷尬。

5 住家擁有難得的前後花園露臺，使用落地窗不僅讓視覺延伸室外綠意造景，平時只要打開門窗透透氣，住家就能涼爽舒適。

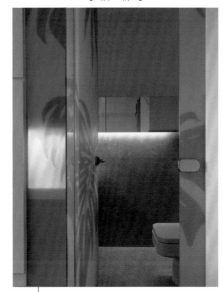

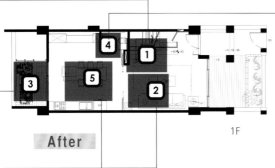

1F

After

室內坪數：**67.5 坪**｜原始格局：**3 房 2 廳 4 衛、起居間**｜規劃後格局：**3 房 2 廳 3 衛 2 起居間**｜使用建材：**燒面石材、橡木地板、梧桐木、特製鐵件、板岩、玻璃、北美香杉**

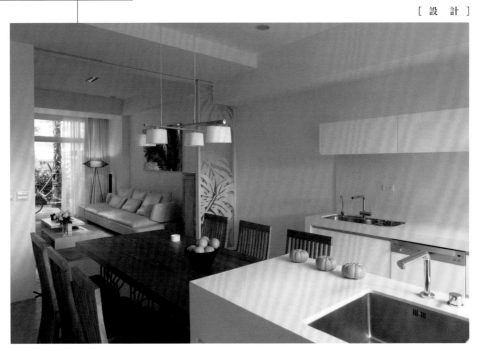

[隔　間]

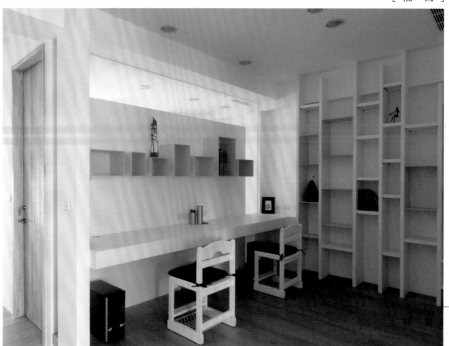

[設　計]

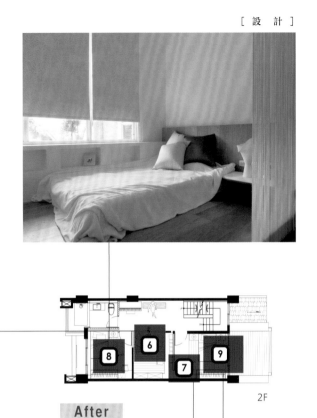

6 將原本二樓的其中一間衛浴改成開放式書房，提供子女更多閱讀、待客的起居空間，增加互動。

7 用於書房與小孩房間的座椅，是設計師特別將兩個孩子小時候的餐椅改造而成，成為具有傳承意義的住家標誌。

8 二樓男、女孩房皆以局部架高的方式取代傳統床座。女孩房設置線簾區隔睡眠區，柔黃色彩妝點空間，清淺色彩添加舒服甜美的睡寢印象。

9 男孩房擁有寬大獨立的露臺；主牆以藍紫相間的色帶表現出簡潔、冷靜氛圍，搭配純白輕盈櫃體，視覺上達到擴增空間效果。

2F

After

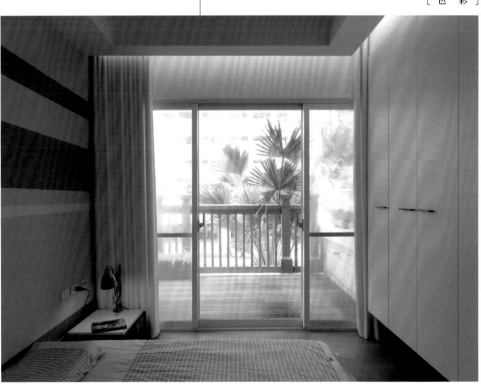

179

[設 計]

[材 質]

PLUS
立面設計
思考

1 玻璃拉門區隔客、餐廳：

一樓客、餐廳間採清透玻璃搭配鍛鐵活動拉門作分隔，飾以雨林闊葉植物圖騰，與前後露臺綠景相呼應，散發自然氣息。

2 白色鸚鵡螺旋轉樓梯：

歷時 4 個月、成本耗費 60 萬以上的白色鸚鵡螺造型旋轉樓梯，是設計師與鐵工師傅的嘔心瀝血之作。捨棄中央支柱，單純使用鐵件踏板一層一層連結上去，以懸臂的承重概念，塑造視覺穿透、輕盈的效果，讓樓梯不再只是連接的過道，本身就是住宅的一方絕美景致。

[材 質]

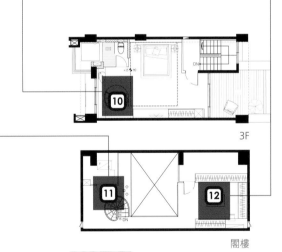

3F

閣樓

After

⑩ 位於三樓的白色鸚鵡螺旋轉樓梯，捨棄中央支柱，單純使用鐵件踏板一層一層連結上去，以懸臂的承重概念，塑造視覺穿透、輕盈的效果，讓樓梯不再只是連接的過道、本身就是一道風景。

⑪ 三樓父母專屬的渡假屋，不僅僅只有平面式開放設計，更具備立面的獨立空間規劃，使用上更有彈性。

⑫ 頂樓為難得的斜頂，特別鋪貼北美香杉實木皮，特殊紋理為渡假屋注入些許北歐情調，淡淡自然木香帶來嗅覺的享受。

3 **斜頂鋪貼1.5mm 北美香杉：** 原本塵封於閣樓的斜頂樓板，不僅以夾層方式成為屋主的頂樓渡假空間的重要環節，更進而大面積鋪貼 1.5mm 厚的北美香杉實木，使用原本的建築結構轉化成住家設計的一部分，突顯特別的異國情調，隱隱約約的木質香氛，令住家更加怡人。

4 **視覺方向由低到 高感覺更開闊：** 三樓寢區上方規劃為局部鏤空區域，設計師靈活運用斜頂的硬體條件，利用 3 米到 7 米半的視覺落差，順應由睡寢方向看過去是由低到高，達到視覺放大、不壓迫的效果。

5

特殊屋型或者不規則屋型通常伴隨著建築造型而產生，不方正的屋型空間配置令人傷透腦筋，較難找到完整方正的區域加以規劃，也容易產生角落廊道、陰暗的空間等問題，動線也會難免會彎彎繞繞，無論走動或居住都相當不便。然而，都會住宅寸土寸金，每一寸可利用的空間都不能放過，所以如何在夾縫中爭取更多機能成為畸零屋的最佳設計寫照，也考驗著設計的機智與巧思。

特殊
chapter
屋型

格局專家諮詢
團　　隊

特殊屋型的4大格局
剖　　　　析

1 畸零面積不大不小難規劃　｜　一般小畸零角多會作成收納櫥櫃帶過，但不大不小的畸零空間在設計時則較為尷尬。（詳見 P.184、198）

2 以幾何造型來因應不對稱的畸零角　｜　面臨畸零格局時，常常要打破一般方正的空間設計哲學，可以運用 45 度角、甚至是圓弧幾何型的設計來解決不對稱的畸零空間。（詳見 P.188、192）

3 房間、櫃子難定位，形成多角客廳　｜　三角型的特殊屋型，房間、櫃體若按照一般方式，很容易在公共場域東凸一塊西凸一塊不美觀，不僅難以設置廳區座向，連走動都難免覺得卡卡不自在。（詳見 P.190）

4 迂迴動線壓迫又陰暗　｜　由於屋型呈現不規則狀態，動線經常是一進又一進的迂迴狀態，通常伴隨著陰暗而來，如果無法透過照明、視線焦點轉移等方法解決，就會成為住家的問題角落。（詳見 P.186）

翁振民
福研設計

每次總會提出三種不同格局給屋主，認為格局是一場腦力激盪的過程，一個平面有千百種配法，每個配法都是一個不同的故事。

張成一
將作空間設計

具建築師背景，不受制式格局的侷限，總是能給予嶄新的格局動線思考，也因此變更後的配置皆能令人眼睛為之一亮。

胡來順
瓦悅設計

擅長且經手過數十個挑高住宅的規劃，而且常常遇到坪數超小又要塞很多人、擁有很多機能的狀況，卻也都能迎刃而解，創造出比原來還寬敞的空間感。

平 面 圖 破 解

三角不規則

文／張景威　空間設計暨圖片提供__十一日晴空間設計

問題	40年餘三角老屋，收納雜亂零採光
破解	重劃動線改善歪斜公共空間，房間臨窗光線通透

　　住著一家六口凝聚40多年情感的老屋，在兒女相繼成家搬出，家中一個房間一個房間空出而在不經意成為儲藏室，原本木隔間被白蟻侵蝕，再再顯露老房子所面臨的問題，整修之際，三角屋缺點現形：原始格局畸零空間太多，未作有效利用；隔間不佳，考慮隱私對外窗皆貼報紙光線被阻隔。此次轉換出入口賦予公共空間方正規格，對外窗貼上隔熱紙每個房間都有對外窗，讓光線通透全室之餘又顧及個人空間，三角老屋有了新生命。

室內坪數：**45 坪**｜原始格局：**7 房、2 廳、2 衛浴**｜規劃後格局：**5 房、2 廳、客房、起居室**｜居住成員：**一家六口**

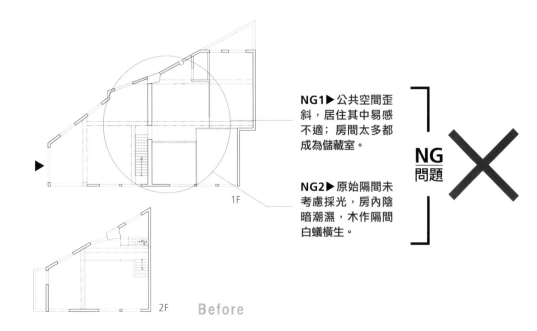

1F

NG1▶ 公共空間歪斜，居住其中易感不適；房間太多都成為儲藏室。

NG2▶ 原始隔間未考慮採光，房內陰暗潮濕，木作隔間白蟻橫生。

NG 問題 ✕

2F　　Before

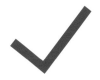

OK
破解

隔間上層採光玻璃設計，日光通透全室

OK1▶ 原本隔間做死，室內光線不流通，此次將房間上層都做採光玻璃，讓光線穿透室內每個角落，陰暗潮濕，白蟻問題不攻自破。

更動出入口，予公共空間方正規格

OK2▶ 一樓原為兩戶打通，將出入口更動，賦予客廳、餐廳等長時間逗留之處方正空間，居住在內不易感受三角屋的不適；精準使用房間並作收納空間，解決每個房間都變成儲藏室的問題。

1F

After

2F

3F

PLUS
設計百科

老前住宅考量，便利退休生活

考慮到父母年紀漸長，主臥房設置一樓，並設立無門檻衛浴，無門檻設計讓進出更方便，二樓和室除了下方作大抽屜增加收納空間，架高 30 公分的設計，坐下來即可進入，十分省力。

平面圖破解

圓弧形

文／許嘉芬　空間設計暨圖片提供__只設計‧部

問題	不規則圓弧屋型，動線迂迴光線差
破解	拆一房變大和室，光線進來了，動線也更流暢寬敞

　　位於台北市郊的這間老屋，外觀上像甜甜圈般的圓弧造型，既是特色也是設計規劃時最大的挑戰，隨著孩子長大離家、夫妻倆即將退休，希望能將空間依照生活型態的改變，重新規劃、佈置，讓家更符合習慣與需求。為了引入自然光與山景，成為空間中的畫景，設計師將原本密閉的廚房隔間牆打掉，重新規劃空間格局配置後，餐廳成為全家人的生活重心，也解決了老屋原本廚房狹小、餐廳封閉、動線迂迴等問題，滿足屋主的期望。

室內坪數：**28 坪**｜原始格局：**2 房 2 廳**｜規劃後格局：**1 房 2 廳、客房**｜居住成員：**夫妻**

NG1▶由於屋型特殊，在格局上產生了一進又一進、空間和動線顯得狹小且迂迴。

NG2▶有如迷宮似的動線，受到過多隔間的阻擋之下，也阻擋了後方窗戶的採光。

NG
問題
✕

Before

OK
破解

牆面的延伸與縮短改善動線

OK1▶為了解決走動時的窘迫感，設計師將讓廚房料理檯順著客廳牆面延伸，不但換取到舒適的走道寬度，也使空間動線變得順暢。除此之外，次臥與主臥相連的牆面縮短，調整次臥入口，讓動線更順暢。

拆除一房與廚房隔間

OK2▶拆掉原本的一房，重新調整成一間大和室，用拉門區隔空間運用有彈性，原本密閉的廚房隔間牆也打掉，除了一轉身就能看到大片綠意，光線也變得更易穿透。

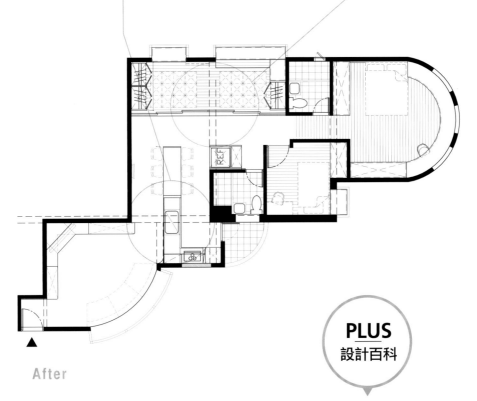

▲

After

PLUS
設計百科

地板收納加裝透氣孔

架高的和室規劃了地板收納，且為了讓物品不受濕氣影響，在每個收納格內加裝了透氣孔，讓每格都能相連透氣，達到除濕的功能，同時精選品質好的軌道五金，讓拉門在推動時方便、省力。

平 面 圖 破 解

多邊形

文／黃婉貞　空間設計暨圖片提供＿瓦悅設計

問題	**3米狹長廊道＋橫樑貫穿廳區**
破解	## 大面穿衣鏡放大視覺效果，造型收納櫃轉移焦點

　　3米狹長的走道，給人陰暗壓迫的第一眼印象，是屋主最頭痛的問題。穿越公共區域的橫樑則造成空間線條顯得雜亂壓迫，而客、餐廳與廚房因為原始座向關係而無法互相分享空間，動線卡卡不順暢。設計師將客廳座向翻轉，加上客浴牆面的退縮，走道問題迎刃而解，也帶來方正開闊的廳區空間感。

室內坪數：**32 坪**｜原始格局：**3 房 2 廳 2 衛 1 書房**｜規劃後格局：**4 房 2 廳 2 衛**｜居住成員：夫妻、1 子 1 女

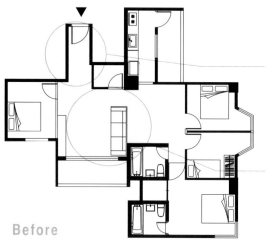

Before

NG1▶ 一進門就有因格局產生的長廊，長達三米，對住家第一印象不免覺得壓迫狹小。

NG2▶ 住家中央動線感覺很侷促；在沒有對外窗情形下，沙發背後、客廁處成為陰暗角落。

NG 問題 ✕

OK
破解

材質、造型轉移焦點

OK1▶ 用木皮包覆，打造出溫暖的空間，加上設置大面穿衣鏡、產生放大效果。讓人忽略的狹長空間的距離，在此還隱藏一個儲藏室，將剩餘空間充分利用作為收納。

木皮包覆大樑，
變身自然風斜頂天花

OK2▶ 有別於降板隱藏樑身，設計師反其道而行，以木皮包覆穿越客、餐廳區的大樑，並導斜角作出天花板線條，令其成為北歐風格天花裝飾。

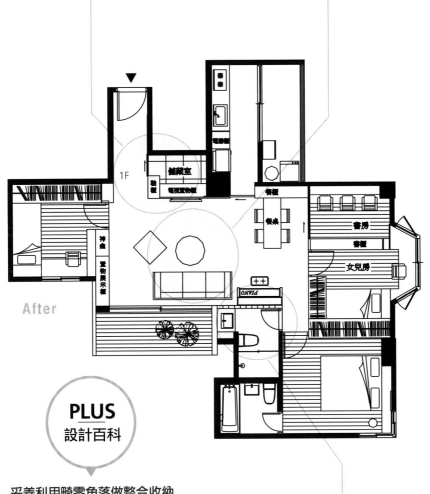

After

PLUS
設計百科

妥善利用畸零角落做整合收納

不規則基地總是有很多不好利用的畸零角落，妥善修整並運用便是設計關鍵。例如進門後轉角與廚房間的區塊，設計師巧妙將電視置物櫃、鞋櫃、儲藏室都整合在此處，入口拉門則隱藏在廊道一側，提升收納坪效、動線順暢。

拉平客浴牆面，廳區方正大器

OK3▶ 將客浴與牆面修齊，並調整客廳座向，令整體空間更加方正完整，公共廳區空間也顯得大上許多。

平 面 圖 破 解

多邊形

文／黃婉貞　空間設計暨圖片提供＿蟲點子創意設計

問題	結構不方正光線好陰暗，傢具難以擺放
破解	拆除廚房隔間引光入廳區，重整衛浴客廳變方正

　　位於萬華的13坪住家，雖然兩側都有開窗，但因為設置了廚房、主臥等空間，光線被實牆完全阻隔，造成空間明明不大，中央客廳區域卻採光不佳等情況。客廳除了陰暗問題外，因為方型衛浴凸出一塊，導致整體形狀並不方正，對於傢具的擺放也很令人頭痛。還有重要的收納問題，在這個面積小又畸零的住家空間，該如何規劃才能好收又不佔太多空間。

室內坪數：**13 坪** | 原始格局：**1 房 2 廳 1 衛** | 規劃後格局：**1 房 2 廳 1 衛** | 居住成員：**夫妻**

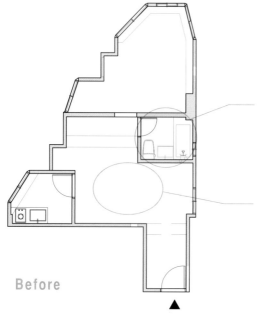

Before

NG1▶ 因衛浴、廚房等隔間影響，中央地帶的客廳場域被迫呈現不規則形狀，傢具怎麼擺都不對，顯得畸零侷促。

NG2▶ 住家兩側皆有開窗，但都被實牆隔間阻隔，造成中央廳區陰暗無光。

NG問題 ✕

OK
破解

打開封閉式廚房，
為客廳迎入自然光

OK1▶ 拆除廚房實牆隔間、往外拉一些擴增面積，設置吧檯與餐桌，改為開放式餐廚區，便能將此處對外窗的自然光導引入室。

衛浴、儲藏間壓扁貼邊，
圈圍方正大客廳

OK2▶ 將方形衛浴壓扁拉長，避免在客廳旁凸出一塊壁面，也間接擴增中央廳區面積。儲藏室則與衛浴整合，貼邊設置於廳區一側，令空間線條更加簡練，放大視覺效果。

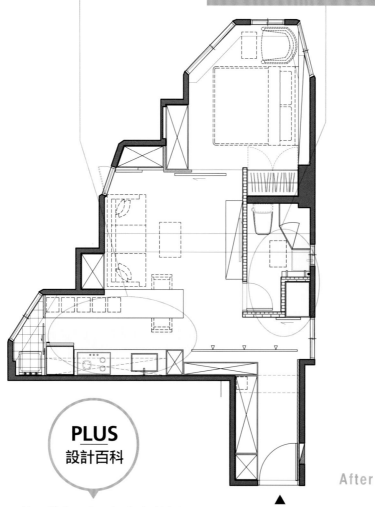

After

PLUS
設計百科

開放＋借光入室，解決陰暗狹小

打開公共場域，用借光入室的手法，輔以開放空間延伸光源與視覺，能讓原本一塊一塊各自為政的機能領域融合在一起，發揮 1+1 ＞ 2 的驚喜效果。

實 例 破 解

01

突出斜角怪屋型，回旋梯＋陰暗長走道， 百坪宅氣勢出不來

夫妻 +1 小孩，嚮往紐約 LOFT 公寓的自由開放感

文／楊宜倩
空間設計暨圖片提供＿何侯設計

好格局Check List

- ⊙ **坪效**：開放格局＋彈性定義，空間感兩倍大
- ⊙ **動線**：順屋況創造雙回動線，直梯打造上下空間關係
- ⊙ **採光**：打開隔間＋透光材質＋挑空樓板，單面採光用到極致
- ⊙ **機能**：臨窗臥榻＋多重運用，生活與休閒娛樂兼備

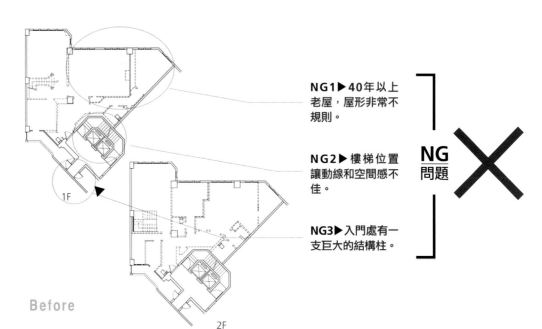

NG1 ▶ 40年以上老屋，屋形非常不規則。

NG2 ▶ 樓梯位置讓動線和空間感不佳。

NG3 ▶ 入門處有一支巨大的結構柱。

NG 問題 ✕

1F

Before

2F

格局VS.成員思考

過時的風格及狹隘的空間感：

屋主喜歡現代中國的味道也想要紐約Loft公寓的開闊感，樓中樓格局卻因梯間位置讓空間特色出不來，由於家庭成員單純，不需要五間房間，因此將重點擺在調整樓梯位置，公共空間開放而方正，而位於畸零角落的衛浴則用轉移視覺重心手法與符合空間條件的設備一一化解。

OK
破解

畸零角落化身麻將室

OK1▶ 原始屋型突出部分以拉門區隔出空間的獨立性，也切割出公共區域平整感。

分割方式與設備破解45度夾角

OK2▶ 主臥衛浴順應管道間位置切出一個三角形空間，特別找到三角型浴缸貼合角落。

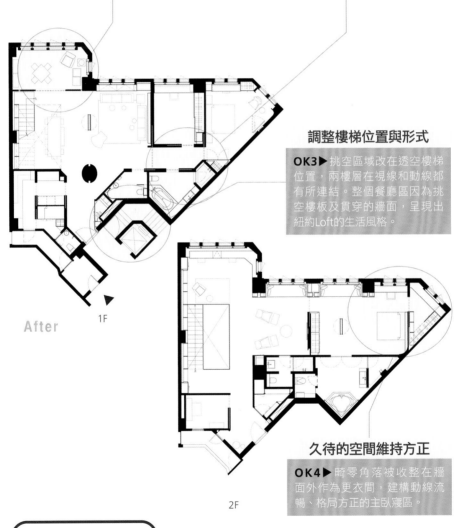

調整樓梯位置與形式

OK3▶ 挑空區域改在透空樓梯位置，兩樓層在視線和動線都有所連結。整個餐廳區因為挑空樓板及貫穿的牆面，呈現出紐約Loft的生活風格。

After　1F

2F

久待的空間維持方正

OK4▶ 畸零角落被收整在牆面外作為更衣間，建構動線流暢、格局方正的主臥寢區。

改造關鍵point

1.順應屋主想要的LOFT空間調性，讓柱子大方而俐落地露出來，作為界定空間動線的基點，配合開放的客餐廳公共空間，創造迴游式視線與動線。

2.將巴洛克式折梯，以現代工業感直梯取代，搭配加大開口與挑空垂直立面，結合材質做工與細節配件的安排，突破不規則雙層屋型限制，成就大宅氣勢。

[動　線]

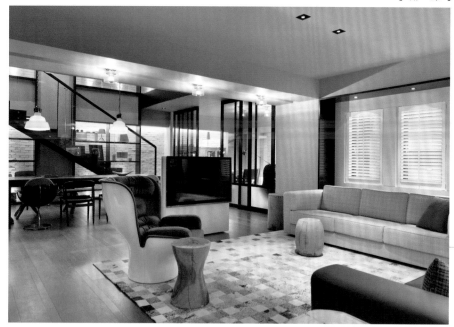

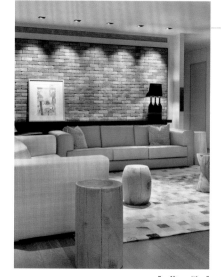

[設　計]　　　　　　　　　　　　　　　　[傢　具]

　　1970年代的電梯華廈，屋型呈現非常不規則的形狀，屋主夫妻對格局的需求很單純，主臥之外需預留一間小孩房及長親房，但他們喜歡現代中國的空間味道也想要紐約Loft公寓的開闊感，並確保每個空間之間的適當比例，展現不同特色。首先改變樓梯位置並打開樓板，藉由這個中界位置串聯上下樓層；特殊屋型經多次排列組合，最終設計師讓不規則部分由衛浴吸收，留下方整的空間給臥房，轉化空間劣勢為特色焦點。

1 開放式設計客、餐廳,以可旋轉的電視牆為中心,搭配空間元有柱體,創造雙環狀動線,不但消解原始格局走道長而陰暗的問題,更讓在家遊走的路線具變化趣味。

2 將長久被包覆的柱子露出來,搭配線性造型結合燈光,作為定義空間的軸心,從玄關往內望,視線與動線自然繞過柱體,讓室內空間產生延伸感。

3 因應空間的自由風格與 LOFT 調性,屋主選購了許多 50、70 年代的經典二手傢具,客廳沙發重新繃布,為經典穿上與現代合拍的外衣。

4 原本的格局,空間由許多長而陰暗的走道聯結,公共空間改為開放式概念後,走道消失了,光線進來了,並透過線條的統整,消除特殊屋型的歪斜感。

5 樓梯後方的休閒空間,是預留的麻將室,拉門設計保有空間的運用彈性,玻璃透光引入自然光,讓僅有的單面採光發揮最大效能。

室內坪數:**30 坪**|原始格局:**6 房 2 衛**|規劃後格局:**2 房 2 廳 2 衛浴、儲藏室**|使用建材:**超耐磨木地板、二丁掛磚、磁磚**

After

[傢 具]

[動 線]

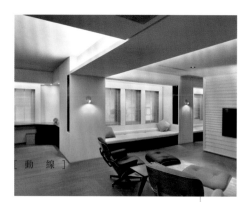

[動 線]

[隔 間]

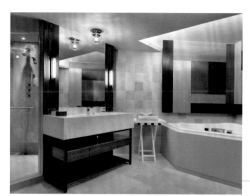

[設 備]

PLUS
立面設計
思考

1 貫穿兩層樓的
白色磚牆：　　　白色磚牆結合書櫃設計，並於其間安排由上而下的洗牆光，材質與光線融合，貫串兩個
　　　　　　　　樓層，既做為串聯空間的直梯背景，也是營造垂直空間感的重要元素。

2 有如紐約公寓
的紅磚牆：　　　屋主希望居家有紐約 Loft 公寓的特色，除了綿延兩層樓的白色文化石磚牆之外，在客
　　　　　　　　廳沙發背牆選用仿舊感文化石磚牆，創造有如紐約上城的文化沙龍。

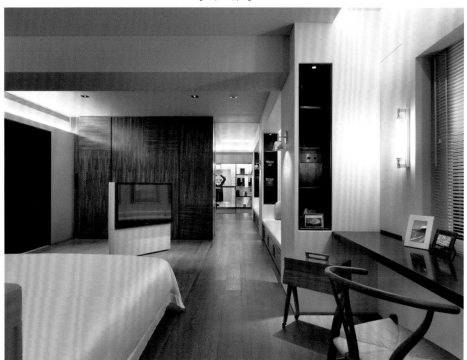

延伸兩層樓的木作書牆，除了大單元的分割
之外，也在架上設計了各種層次的小單元，
不論是巨幅畫作、中小型擺飾收藏，或是音
響、書籍，都能找到安適之所。

6

主臥外的視聽室，在電視牆中設計了隱藏式
拉門，平時可作為休閒角落，有需要時也能
作為客房或其他彈性使用。

7

45度角的特殊屋型，難以避免一定會出現
不規則空間，設計師將使用時間長的空間修
成方正，主臥衛浴則特別挑選吻合角度的浴
缸，有如量身訂做。

8

原始建築的採光面有多支突出大柱，透過雙
面櫃及臥榻設計，不但將空間線條化零為
整，同時多了休閒、閱讀的角落。

9

After

3 鋼構對比皮革
的透空直梯： 為突顯樓中樓的空間感，改折梯為直梯之外，更克服結構技術，以不貼壁透空鋼構直梯
創造輕盈的工業感，扶手與踏階則以皮革包覆，藉材質對比與細緻做工彰顯優雅品味。

4 磚與木的幾何
拼貼： 將難解的45度角空間劃入衛浴，牆面拼貼不同色澤花紋木皮，與帶有層次變化的進口
磚互相呼應，轉移視覺對空間不規則感的注意，同時增添活潑輕快的氣息。

實例破解

02

斜角之家空間難利用，
臨街西曬又吵雜

新生兒小家庭的第一個家，希望成為成長的美好記憶

文／張景威
空間設計暨圖片提供＿非關設計

好格局Check List

☑ **坪效**：日常空間「方正思考」令難解三角屋獲得最大坪效。

☑ **動線**：確立單一動線，公共空間與私密生活得以區隔

☑ **採光**：優化西曬問題，取得最好日照角度。

☐ **機能**：

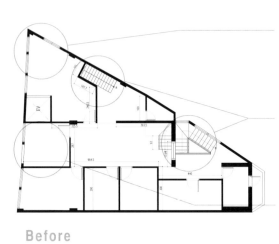

Before

NG1▶ 三角屋型，無法方正隔間，空間利用難以周全。

NG2▶ 原本便於雅房出入方便的三個出入口（兩座樓梯、一座電梯），改成住家反而令動線紊亂。

NG3▶ 三角形一邊臨街道，吵鬧亦有西曬問題。

格局VS.成員思考

特殊三角屋如何入住舒適：

原本為隔間雅房出租，現在收回自行居住，但難以隔間，易有畸零空間產生的三角屋、臨街吵鬧與日照西曬是主要需要解決的問題。

OK
破解

善用「西曬」採光優勢

OK1▶臨街面雖有西曬問題，但卻有採光優勢，將餐廳、廚房、起居室設於此面充分享受陽光，並於廚房與起居室之間內推180×180公分的陽台，令街道與客廳之間作了緩衝。

確立動線，讓空間獲得更大運用

OK2▶確立中間為主要出入口，將位於主臥房的樓梯加蓋處理，令房間格局更為方正，而出口在廚房的電梯則保留下來，便於日後搬移重物時使用。

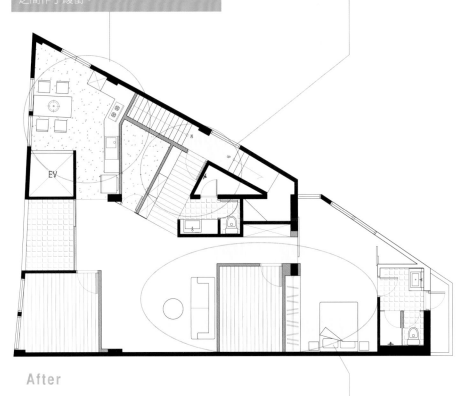

After

先決定客廳、主臥房的位置

OK3▶客廳和臥房是生活當中最常逗留之處，先決定此兩處位置，並賦予方正格局，令居住其中時忽略原屋型的不適感。

改造關鍵point

1. 將生活常用空間「方正思考」，即使是三角屋，人生活於其中時也感受不到畸零感。
2. 「缺點優勢化」：將一般人認為的房屋問題逆向思考，列用劣勢轉化為設計吸引人之處。

[設 計]

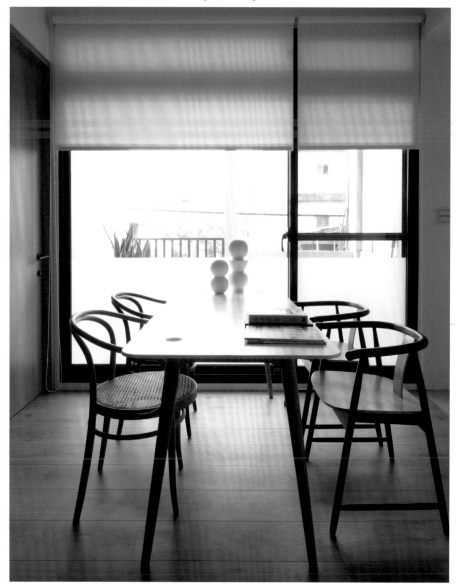

　　作於雅房出租使用時，因隔成多個房間，三角屋型並不明顯，而當想要改作居家利用，將所有隔間打掉之後斜角之家立現，沒有格局限制，最有挑戰與想像空間，卻也無法依循，26次修改設計圖，在一開始即確立運用生活常用空間「方正思考」，將客廳、主臥房給予方正規格，與「逆轉缺點為優勢」的觀念，將餐廳、廚房、起居室設於西曬面，獲得最優採光，並無中生有一個陽台空間讓臨街噪音得到緩衝，讓看似難解的三角屋有了完美的答案。

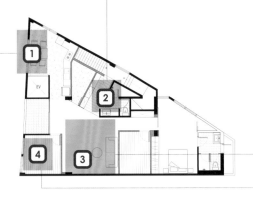

After

室內坪數：**30 坪**｜原始格局：**6 房 2 衛**｜規劃後格局：
2 房 2 廳 2 衛浴、儲藏室｜使用建材：**超耐磨木地板、
二丁掛磚、磁磚**

1 西曬採光優勢讓陽台進來之處成為悠閒的閱
讀空間。

2 為了維持客浴入口的尺寸，沒有在同一直線
上的牆就沒辦法用正常的拉門門片處理，現
場決定做的這扇連師傅都沒試過的折角拉
門，反倒成了這個斜角空間最對味的角落。

3 因為家有新生兒，全室除了廚房、儲藏室、
玄關與浴室之外的空間皆鋪設德國超耐磨木
地板。

4 不讓雜物堆的滿屋子都是，集中收納至門口
玄關與客廳前方臨街道的儲物間。

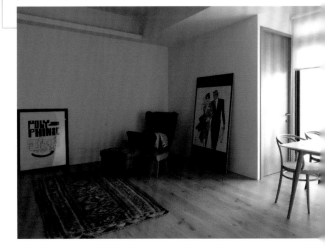

[設 計]

[動 線]

PLUS
立面設計
思考

1 不 刻 意 的 隨
興 ， 簡 約 擺 設
流露型格：

客廳沙發背牆塗上水泥粉光漆，淡灰色澤呈現簡約質感，配以三面白牆，地上隨興擺著
兩幅現代畫作，沒有設置電視的起居空間，用書與畫滋養生活。

2 原 則 定 調 即 使
不 成 套 也 協
調：

以簡約黑灰白為基調帶有些許工業風的餐廚空間，一盞簡單的黑色吊燈即為房子定調，
不成套的桌椅，因相似的屬性，搭配得恰到好處。

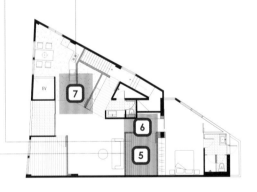

After

⑤ 基於安靜與安全的考量,因此將緊鄰主臥室,房子最中心的房間留給剛出生的寶寶。

⑥ 因為是最中心的房間,考慮到通風的問題,加了兩扇透氣窗,讓沒有對外窗的房內的空氣也能順暢。

⑦ 上方樑柱保留原本位置,也為空間分配作了最好的隱形區隔。

3 **裸露樑柱緩解壓迫視線:** 除了玄關空間,其他地方都沒做天花板,讓樑柱自然裸露於空間之中,不僅讓空間不因硬做天花板而使視線感到壓迫,也為各個空間畫出區隔。

4 **不同材質牆面讓空間更有變化:** 玄關走道以木皮拉面,與對面衛浴的木作斜角拉門互相呼應,全室牆面也因分為一般白漆、灰色水泥粉光漆與木皮拉面,讓空間呈現更有變化,在素色主調使用下,卻也別有一番風格。

6

兩戶組成一個單元稱之為雙拼，雙拼住宅在規劃前，可以視屋主需求，調整兩邊連結的緊密程度，這也會直接關係改動格局的所需費用。若還是想保持兩邊擁有獨立機能，可以考慮從中間開個小門做通道，或是直接從玄關下手連結。若是想全面打通，拆除中央牆面時要先請建築技師評估，將兩邊整合起來的費用也將所費不貲。

雙拼
chapter
屋型

「

格局專家諮詢
團　　　隊

」

雙拼屋型的3大格局
剖　　　　　　析

1 套房合併遇樑，
公共區域過大

雙拼住宅有一種是由兩間小套房合併的形式，這種情況通常會產生中央遇有樑柱，又或者是公共區域明顯過大，私密機能配置反而不敷使用。（詳見 P.206、208）

2 左右對稱合併，公
私場域較難安排

另一種雙拼住宅，合併後很明顯呈現左右對稱的結構，如此一來，如何連結兩邊是關鍵，以及產生的長走道動線又該如何化解也是一門學問。（詳見 P.212、214、216、224）

3 ㄇ字型雙拼
多轉角

有些雙拼打通後屋型就像鏡子般對稱為ㄇ字型，通常可以擁有良好採光，但左右軸線被拉長加上多轉角，家人的互動反而不容易聚集。（詳見 P.210）

翁振民
福研設計

每次總會提出三種不同格局給屋主，認為格局是一場腦力激盪的過程，一個平面有千百種配法，每個配法都是一個不同的故事。

胡來順
瓦悅設計

擅長且經手過數十個挑高住宅的規劃，而且常常遇到坪數超小又要塞很多人、擁有很多機能的狀況，卻也都能迎刃而解，創造出比原來還寬敞的空間感。

沈志忠
沈志忠聯合設計

多次拿下台灣室內設計大獎 TID Award 與國際知名獎項認可，認為設計是建立在使用者對話、討論生活瑣事的過程上，透過使用者的文化背景，進行整合。

平面圖破解

套房合併

文／楊宜倩　空間設計暨圖片提供＿六相設計

問題	**兩小套房合併，公共區過大，機能空間不敷使用**
破解	**向內爭取洗衣晾衣空間，客浴微退縮換來寬敞感**

　　三代同堂的家，住進兩戶打通的狹長空間，設計師精算尺寸，從使用型態思考區域劃分。以櫃體界定玄關，鞋子雜物收納於此，半開放式廚房以吧檯和客餐廳聯結，大餐桌結合書房功能。改動全室格局，藉走道連結公私獨立的場域規劃，沿著走道向內，設計師刻意放大走道寬度，並置放休閒椅，讓引自各臥房與衛浴的窗光明亮行進動線，構築感情交流的自然平台，並保留每個臥房最單純的臥眠機能，將生活機能歸納於公共領域，增進三個世代的互動交流。

室內坪數：**30坪** | 原始格局：**3房4廳** | 規劃後格局：**4房2廳** | 居住成員：**長輩、夫妻、二子**

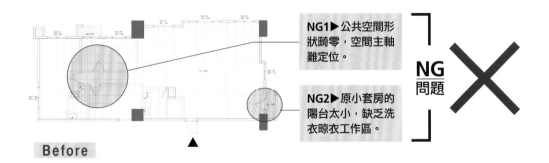

NG1▶公共空間形狀畸零，空間主軸難定位。

NG2▶原小套房的陽台太小，缺乏洗衣晾衣工作區。

NG問題

Before

OK
破解

角落空間增設一房

OK1▶ 原呈L型的公共空間大而不當並不好利用，將缺角處增設一房，預留孩子長大後的房間，公共區變得方正，隔間牆也成為電視牆。

向內爭取向陽工作陽台

OK2▶ 設計師內縮局部空間，將向陽區的小陽台，擴展成具有洗衣、晾衣功能的工作陽台，並增設泥作水槽搭配層板設計，更加便利好用。

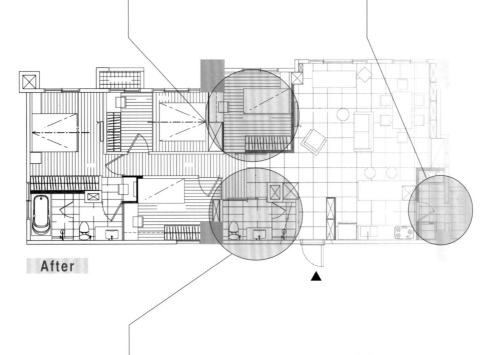

After

客浴後退換明亮開敞

OK3▶ 沿著走道向內，設計師刻意放大走道寬度，並置放休閒椅，讓引自各臥房與衛浴的窗光明亮行進動線。

PLUS
設計百科

主臥訂製多功能床架

目前屋主孩子尚小，與父母同睡，主臥床架加長延伸至床邊，可多放一個單人床墊，讓孩子同睡，日後孩子長大獨立睡一房時，拿掉床墊就是女主人休憩使用筆電的臥榻。

平 面 圖 破 解

套房合併

文／張麗寶、許嘉芬　空間設計暨圖片提供__藝珂設計

問題	**兩戶套房中段各自存在樑柱**
破解	**櫃子修飾整合收納櫃，化解樑柱結構**

　　兩間套房以原來隔間做為區隔的中線，劃分出公私的動線，一邊做為客廳及和室，讓朋友來時可以活動，另一邊則做為私密的臥房等空間。兩個單位的樑柱問題，一邊以櫃子修飾，設計整面收納櫃，並從客廳延伸至和室，以軸心原理將電視櫃規劃在斜邊搭配L型沙發，延伸面寬同時也增加收納空間。另一邊的樑柱就透過整合櫃牆化解，同時以拉門區隔客廳與主臥，更衣室則規劃主臥角落，並以拉門界定主臥與更衣室空間，滿足Jean大更衣室的需求。

室內坪數：**18 坪**│原始格局：**大套房**│規劃後格局：**一房二廳、多功能和室**│居住成員：**單身 1 狗**

NG
破解

NG1▶兩間不到10坪的小套房，屋子中間都有樑柱結構。

NG2▶右側單位套房的樑柱幾乎將空間一分為二，機能難以配置。

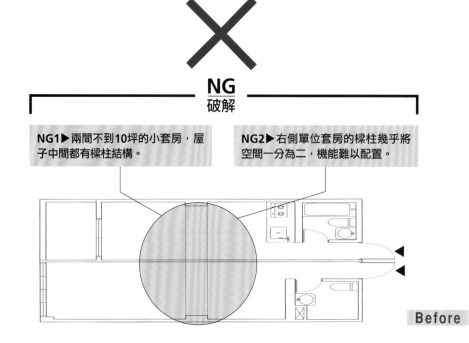

Before

櫃子修飾柱體變收納櫃牆

OK1▶ 以原有隔間做為兩戶套房合併區隔的中線,左側單位規劃為公共領域,這邊所遇到的樑柱問題運用櫃子修飾客廳的柱子,並且延伸至和室成為大收納空間。

整合三機能收納隱藏柱體

OK2▶ 針對右側單位的柱體結構,設計師將此做為私密的大主臥空間,利用柱體區隔出床舖範疇,並規劃出訂製上掀式收納櫃、邊櫃以及梳妝台三個機能,巧妙讓柱體化為無形。

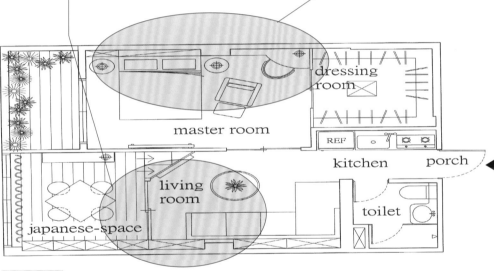

dressing room

master room

REF　kitchen　porch

living room

toilet

japanese-space

After

PLUS
設計百科

玻璃拉門引入自然光

兩間套房都屬於只有前面有採光,合併後將和室規劃在靠窗處,並以玻璃拉門與客廳作為區隔,同時也達到引入光線的功能。

平 面 圖 破 解

∏字型合併

文／楊宜倩　空間設計暨圖片提供＿好適設計

問題	公共區大而不當，走道暗又長，房間擠在一起
破解	客廳餐廚位置對調，藉動線引導，串起空間和視野

　　呈∏字型的雙拼住宅，設計師以開放式手法處理動線，將坐擁兩面窗景和露台的廚房改為客廳，進門第一個空間為結合陽台的餐廳廚房，透過三片半穿透式門片，引導進入客廳的動線，對外視線也能完全開展，原本通往房間的陰暗走道被打開，以低落差台階連接寢眠區，並規劃了有如居家玄關的空間，作為動線軸心同時也是展演花藝的舞台。

室內坪數：**62 坪**｜原始格局：**4 房 2 廳**｜規劃後格局：**2 房 3 廳、一彈性客房**｜居住成員：**夫妻、一女**

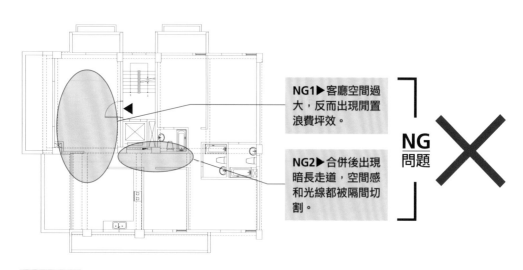

NG1▶客廳空間過大，反而出現閒置浪費坪效。

NG2▶合併後出現暗長走道，空間感和光線都被隔間切割。

NG
問題

Before

OK
破解

半開放餐廚打造招待區

OK1▶ ㄇ字型半開放式廚房設計，聯結餐廳和陽台，改造原本空盪閒置的客廳，轉而構成一個完整的招待聚所。

大面落地窗引山景入室

OK2▶ 擁有兩面採光的廚房改為客廳，為公共空間開出大面落地窗，不設電視牆視線無阻礙，引陽明山景入室，充分展現雙拼格局的優勢。

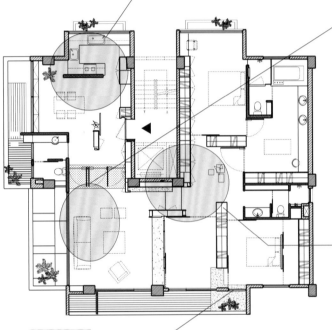

活動櫃門與台階化解長走道

OK3▶ 打開一房隔間改為開放式設計客房，作為公私領域的中界，再透過地坪材質與漸進式的台階，區分出公共區域與需要隱私的寢居。

After

PLUS
設計百科

透光旋轉門引導動線

玄關利用端景設計，創造左右兩個動線，設計師再利用三道具穿透感的黑色門片，輕盈地作為進入客廳的媒介，開闔變化時也能作為花藝展演的舞台。

平 面 圖 破 解

左右對稱合併

文／楊宜倩　空間設計暨圖片提供__相即設計

問題	橫長屋門在中間，空間和格局被一分為二
破解	從玄關創造雙動線，透過格局重整縮短各空間的行進路線

　　這戶雙拼住宅位於頂樓，視野、採光均佳。由於家庭成員只有夫妻倆、一個小孩及屋主媽媽，因此將採光最好的區域，隔間整個打開，安排為最常用的客餐廳與開放式廚房，再沿著這條採光軸線，配置玄關、儲藏室、客廁與客房等區。衛浴管線不動，三間套房配合管路但調整加大衛浴，使用更舒適，並設計一間客廁方便使用。

室內坪數：**60 坪**｜原始格局：**4 房 3 廳**｜規劃後格局：**3 房 2 廳、一起居室**｜居住成員：**母親、夫妻、一子**

NG 問題

NG1▶四套衛浴都很小，缺乏自然採光及通風。

NG2▶原餐廳規劃尺度太小，造成動線不良，公共空間有穿堂之虞。

NG3▶為對稱的雙拼住宅，格局需以一戶人家的生活思考重新規劃。

Before

OK
破解

調整客房拉齊空間線條

OK1▶整合零碎空間，規劃房間時，重新思考並簡化空間線條，不但提升坪效，也讓動線合理化符合生活便利性。

捨一房換大廚房與餐廳

OK2▶客餐廳打通成一個大開放空間，將廚房移到大餐桌旁，活動門設計讓廚房可開放可密閉，視需求作彈性調整。

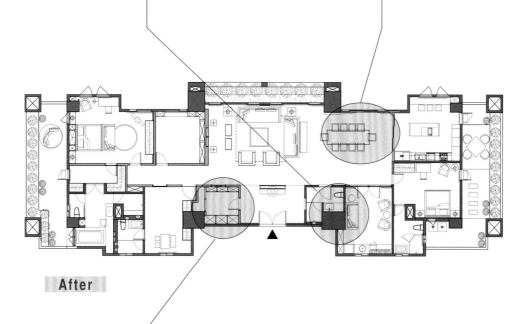

After

增設衣帽間、儲藏室和客廁

OK3▶大門處產生許多閒置空間，利用玄關端景牆創造雙向動線，並在兩側分別增設收納空間與客廁，同時讓橫長空間經常出的閒置長走道，因雙向動線設計而縮短行進旅程。

PLUS
設計百科

收束節制創造材質對比效果

客廳的電視主牆使用特殊塗料，可仿造水泥質感，與空間中其他材質進行對比，並將影視設備管線收整於地板下，再以沙發背櫃收納影視設備，維持牆面及空間的簡潔。

平 面 圖 破 解

左右對稱合併

文／ vera、許嘉芬　空間設計暨圖片提供__ IS 國際設計

問題	走道無任何功能，甚至與客浴相對
破解	調整客浴，納走道為電視牆、餐廳，可獨立又連結的雙拼大宅

　　買下兩戶各擁有四房的家，是屋主送給兩位已成年兒子的禮物。這種橫長形的雙拼住宅，首先要面臨的就是合併後產生的左右長軸線問題，所幸在必須考量未來的連結與獨立切割，主要大門進入後設有左右各自的入口，然而各自遇到的狀況是，一邊入口面對客浴，一邊則是形成毫無功能的走道，因此設計師將右側單位原客廳旁的房間拆除調整為客廳，同時拆除廚房隔間連結餐廳，將走道化為無形，另一戶則是利用過道規劃電視牆面。

室內坪數：**65 坪**｜原始格局：**7 房 4 廳**｜規劃後格局：**玄關、雙客廳、雙餐廳、雙廚房、雙主臥、雙主臥更衣室、雙主浴、雙小孩房、雙客浴、和室、書房**｜居住成員：**兩兄弟**

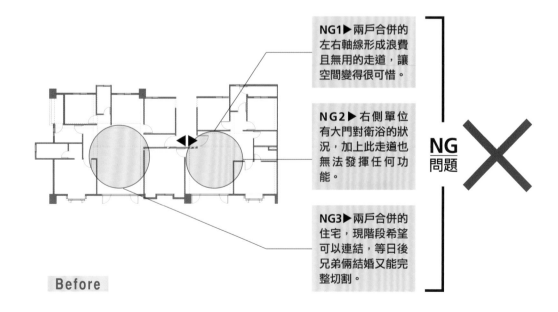

NG1▶兩戶合併的左右軸線形成浪費且無用的走道，讓空間變得很可惜。

NG2▶右側單位有大門對衛浴的狀況，加上此走道也無法發揮任何功能。

NG3▶兩戶合併的住宅，現階段希望可以連結，等日後兄弟倆結婚又能完整切割。

NG問題 ✕

Before

OK
破解

走道納入電視牆

OK1▶ 兩戶合併的左側單位,走道上設置電視牆,加上原廚房位移連結旁邊的房間,規劃出二進式主臥,電視牆亦兼具從客廳直視主臥房入口的狀況。

調整客浴入口,走道整合餐廳

OK2▶ 將客浴往外挪移且調整入口與小孩房相鄰,避開走道對浴室門的窘境,另一方面利用一進門的地方規劃為餐廳,將走道實際納為坪效。

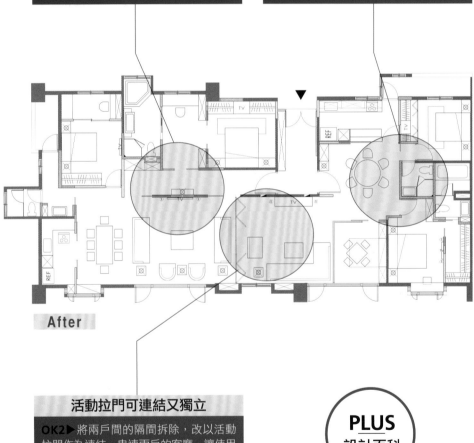

After

活動拉門可連結又獨立

OK2▶ 將兩戶間的隔間拆除,改以活動拉門作為連結,串連兩戶的客廳,讓使用者可隨著需求將空間做完整的切割。

PLUS
設計百科

雙風格界定各自喜好

以拉門連結兩戶大宅,一邊走向簡約現代,另一邊則以現代古典為風格主題,簡潔中帶有華麗的質感,展現出空間的時尚風采。

實 例 破 解

01

雙拼住宅要頻繁招待賓客與兼顧隱私，
機能迥異卻需具備相同空間語彙

除了一家四口住，其它家人還要能自由進出

文／黃婉貞

空間設計暨圖片提供＿沈志忠聯合設計│建構線設計

好格局Check List

☑ 坪效：動門扉區隔，是茶室也能當客人休息區

☑ 動線：高低界定、全開放規劃，動線超自由

☑ 採光：每個空間幾乎都有開窗，處處明亮

☑ 機能：BBQ吧檯、客廳、茶室、視聽室，宴客機能便給

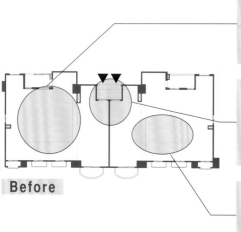

Before

NG1▶分屬於住家與宴客區的兩個空間，雖然機能截然不同，卻一定要有同一戶人家的感覺。

NG2▶兩邊要能由同一大門進出，卻又不能互相干擾；此外，屋主特別提出由住家走到宴客區要能不出大門、保障隱密性的需求。

NG3▶宴客區有美麗的大窗景，希望不侷限在一個房間，最好能讓整戶住家都能欣賞。

NG問題

格局VS.成員思考

使用者需求優先： 此戶住家的使用者需要分成住家區與宴客區兩邊來看。住家區主要為屋主夫婦與孩子使用，成員較單純，需要針對夫妻兩人收藏的規劃以及小朋友的讀書區作為規劃重點。宴客區則除了屋主一家人外，父母和弟弟都能自由進入招待客人，所以除了入口需要與住家區分開、避免干擾外；宴客機能則要因應眾多客人的不同，具備多元性的準備。

OK
破解

延續相同材質打造整體感

OK1▶ 雖然分屬於住家與宴客區，但畢竟還是同一戶人家，因此特意在左右兩邊使用接近、相同的材質，讓屋主不管是身處公私領域，都能舒適、習慣，而不會產生太大的衝突感。

玄關過道、弧形拉門區隔空間

OK2▶ 利用同一道大門與長型的玄關過道連結兩區，在通過左右兩邊的弧形隱藏拉門各自進出。即使是父母或弟弟使用宴客區，也能在不打擾屋主的情形下進出。

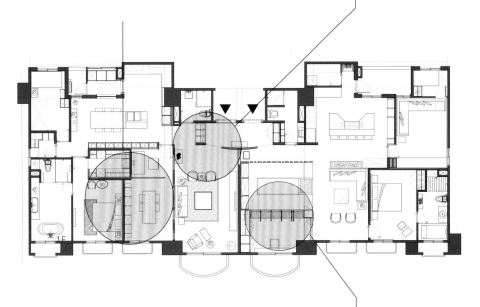

After

拉門與窗平行，打開後連結戶外景致

OK3▶ 將位於住家中央的拉門以彈性開闔手法，成為宴客區整個空間的設計主軸。與大窗面平行的拉門全打開時，戶外樹景能一覽無遺地映入室內，供BBQ吧檯區、客廳、茶室都能欣賞。

改造關鍵point

1. 將空間X軸作為連接各空間機能軸線，開放式設計、可彈性應用的隔屏，令空間可一分為多，或是轉而成為串連起各個子空間的關鍵。
2. Y軸是透過隔屏，營造住家每個角落望過去的不同景深，將室外樹海的絕美景致延攬入室，融合屋主精心收集的東方茶具器皿，營造出室內外相呼應的自然茶道精神。

[動 線]

[動 線]

此戶雙拼住家，有別於全都打通成同一空間使用的傳統規劃方式，反而運用原本相鄰而區隔的特性，擘劃出屋主夫妻所想要的住家X宴客住家。

全室整合重點有三，一是入口大門動線的整合；二是從公共空間設計語彙的協同，到私人空間中，屋主兩人喜好所帶來的不同設計語彙的整合；三是整體空間的協調性。從小處、到單一個體，直至全部大空間。

住家區需要注意女主人收藏中西合璧的器皿，以及男主人東方的硯台、佛教的書籍與小朋友閱讀的環境。宴客區則需描繪出東方傳統的tea house感覺，主軸是規劃宴會場地，以招待會所的方式進行整體設計，因此50坪左右皆為開放式設計，只有視聽室與客人休息室為獨立空間。

室內坪數：**110坪**｜原始格局：**全開放式格局**｜規劃後格局：**宴客區：玄關、客廳、餐廳、廚房、榻榻米區、品茶室、客房、2衛浴、視聽室；住家區：玄關、客廳、餐廳、廚房、書房、2臥房、2衛浴**｜使用建材：**宴客區：台灣櫸木桌、鐵刀木深溝紋木皮、柚木噴砂木皮、宣影布、竹編織、清玻璃、鐵件噴漆、毛斯面銅色發色鋼板、明鏡、金箔、印度黑燒面石材、板岩石、雪梨灰磁磚、山水黑磁磚、訂製榻榻米地板、柚木實木地板；住家區：台灣檜木桌、柚木有節鋼噴砂實木皮、柚木無節實木皮、牛皮編織、清玻璃、明鏡、仿鐵漆、黑鐵／實心鐵管烤漆、毛絲面原色不鏽鋼、橡木紋大理石、亮面／仿古面銀狐石、龐德羅莎實心磚、亮面／燒面銀狐磚、橡木／柚木實木地板**

After

1 大門進來會有個長型玄關，右側設置男主人的硯台展示架，以半鏤空方式區隔室內外，隱約可穿透看入住家區，令空間不因封閉而顯得氣悶，同時一進門便點出主人的風格特性，用人文品味作出低調的自我介紹。

2 鐵刀木紋格柵是由玄關踏入宴會區見到的第一個畫面，作為半穿透的區隔功能，讓賓客不會產生被一覽無遺的窺視感；粗細不一柱體表現出隨性自在的隱性語彙。

3 統一入口確保入門後的活動隱私，再經由通過玄關兩側隱藏弧形拉門進入住家區與宴會區，避免不同訪客互相干擾。

4 整個公共區域主要分為客廳沙發區、餐廳廚房區與休憩茶室區，利用架高方式隱性分隔不同機能場域。

[隔 間]

[機 能]

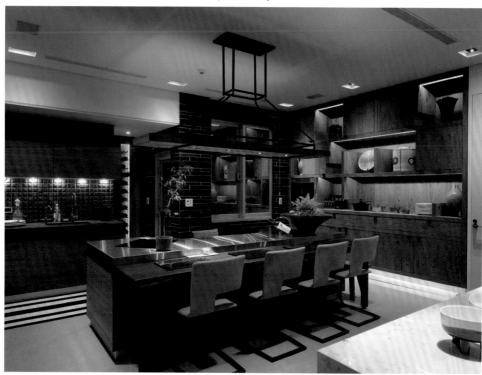

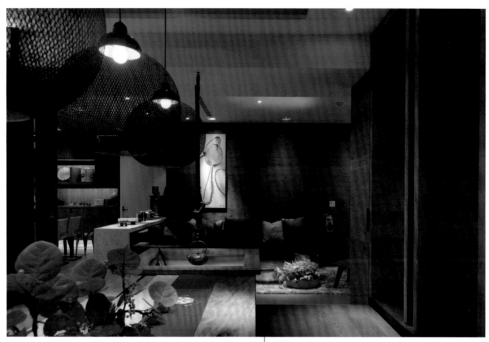

[設 計]

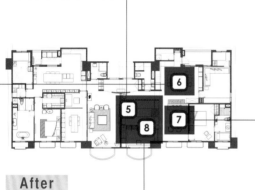

After

[設 計]

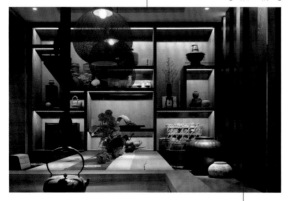

5 男主人的茶室區域，分為木地板與榻榻米兩處，並以彈性隔間加以界定。臨窗處還能在圍起拉門後，成為客人的休息空間。

6 特別設計的吧檯烹飪區，可供料理 BBQ、鐵板燒，男主人希望有一天能在這兒親自大展身手準備料理、招待來訪友人。

7 小客廳與茶室，以開放式手法分享空間，進而運用架高地坪隱性分隔場域機能。同一批賓客可依照喜好分處兩處，又能產生共享歡樂氛圍效果。

8 茶室一旁的展示櫃發想，是源自古代貴族收藏珍貴古玩的多寶格，呼應屋主夫妻喜歡收藏古物的喜好。

[採 光]

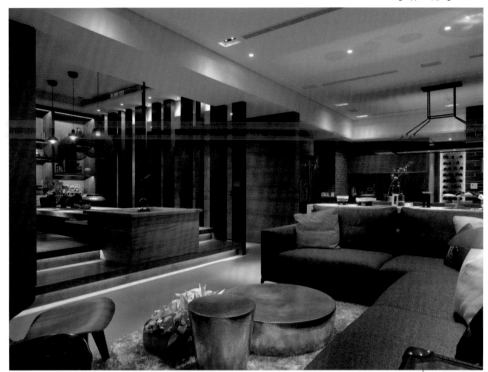

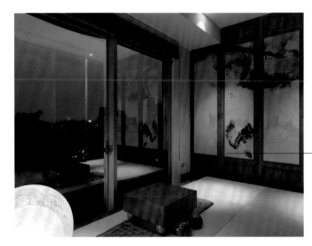

[設 計]

PLUS
立面設計
思考

1 **金箔玄關端景牆：** 通往住家兩側的玄關，作成長條圓弧型，壁面以金箔鋪貼，作為一進門的亮眼背景，輔以男主人收集的佛像、硯台收納展示，呈現莊嚴貴氣的第一眼印象。

2 **特殊軟木背牆：** 使用特殊軟木材質，作為多寶格背牆，令用其單純自然的紋理成為各式珍貴古玩收藏品的最家陪襯。

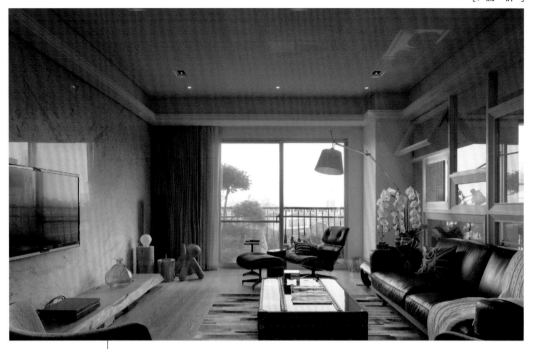

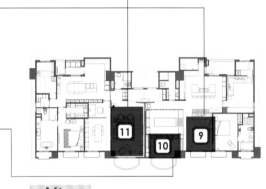

After

9 利用多重燈源的搭配變化，如崁燈、投射燈、櫃體裝飾燈、造型主燈等多種燈源的使用，交互輝映，展現絕佳視覺美感。

10 榻榻米區的茶室擁有最美麗的樹海綠意，身為住家特別的「端景」位置，特別簡化各式設計與線條，凸顯窗景。

11 客廳與書房之間的牆面，是利用由各種不同尺寸的窗戶所組成，可開闔的窗戶和穿透的視線，形成互享又獨立的個性空間。

3 **竹編活動隔屏：** 肩負區隔住家場域重責的活動隔屏，採用竹編材質製成，具備輕盈質樸視感，而其典雅沉穩設色，與全室原木風格更是合而為一

4 **鐵刀木紋格柵：** 鐵刀木紋格柵是由玄關踏入宴會區見到的第一個畫面，作為半穿透的區隔功能，讓賓客不會有一覽無遺的被窺視感；粗細不一表現出隨性自在的隱性語彙。

實 例 破 解

02

原有兩戶合併只有衛浴隔間，
大門開在中間，客廳又要有待客區

一家四口需保有獨立生活空間

文／張麗寶
空間設計暨圖片提供＿ IS 國際設計

好格局Check List

- ◉ **坪效**：以公共區域為中介，讓兩代有各自獨立的生活空間，但又能維持大器的空間感。
- ◉ **動線**：規劃內玄關並以傢具及造型餐櫃，區隔客廳及餐廳，兩邊各自連結主臥及次臥，形成獨立的雙動線。
- ◉ **採光**：兩戶合併的雙陽台落地窗形成大面採光，為公共空間帶來明亮的光源。
- ◉ **機能**：長形中島吧檯串連餐廳與廚房，同時保有平時用的便餐台及宴客用的餐廳；主臥不僅有完整的更衣及衛浴區，還緊臨書房，讓屋主屬於自己的閱讀空間。

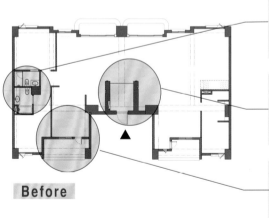

Before

NG1▶ 原建商雖已預先將兩戶合併成為一戶，但只預留浴室的格局，其它空間未做規劃。

NG2▶ 兩戶合併大門開在中間，客餐廳該如何規劃才能擁有完整的待客區。

NG3▶ 主臥及次臥要如何規劃，才能有各自獨立的生活空間。

NG問題

格局VS.成員思考

兩戶合併但仍希望保留兩代的獨立生活空間： 經商的屋主，在預售時即請建商先將同層的兩戶合併，成為室內坪數達80坪的大宅，由於家中唯一子女已成年，在格局動線規劃上，還是期望仍保有各自的獨立生活空間，同時要有完整的待客區，但又要不失大宅的空間氣勢。

OK
破解

二進式玄關形成雙動線

OK1▶ 設計師以二進式玄關來展現空間氣勢,也以玄關端景及大理石拼花,將客廳與餐廳做區隔,讓動線層次更為分明,同時也形成雙動線。

半開放隔間既可區隔空間
又可營造大器質感

OK2▶ 以開放式隔屏區隔餐廳與客廳及內玄關,連結開放式廚房,讓交友廣闊的大宅屋主,有個氣派的客廳及媲美五星級飯店的餐廳待客。

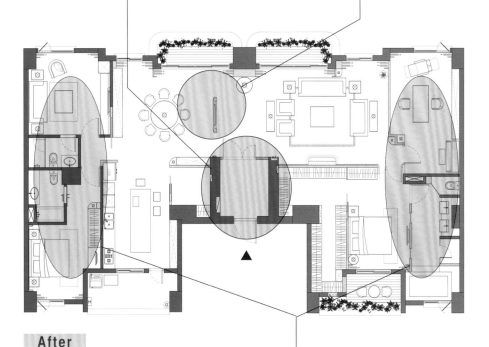

After

各自連結休憩空間讓生活更獨立

OK3▶ 將主臥及次臥規劃在房子的兩側,主臥配置於客廳旁,並有主臥專用的書房,而次臥則規劃於餐廳旁,連結視聽室,不但讓彼此有各自的生活動線也兼顧到休憩嗜好。

改造關鍵point

1. 善用兩戶合併,大門從中間進入的空間優勢,規劃獨立的雙動線。
2. 二進式玄關串連客廳與餐廳,形成半開放式空間的完整客區。
3. 將主臥及次臥等空間配置房子兩側,中間為公共空間,讓兩代可共同生活又有自己的獨立空間。

[風 格]

[設 計]

　　買下位在新北市同層兩戶房子的屋主,原本計劃將來小孩結婚後可比鄰而居,但考量到小孩雖已成年,但離適婚仍需好幾年,加上經商的屋主雖常年旅居國外,但只要一回國,家中客人川流不息,需要較大的待客空間,於是將兩戶合併。考量與子女仍需要各自獨的生活空間,設計師規劃了二進式玄關,形成雙動線,兩邊各自連結了主臥及次臥,兩代不僅有自己的獨立生活空間,即使家中有客人來時,也不會相互干擾。

1 由於屋主常住國外，對於古典風格雖較為偏好，但又不希望過於雕琢，反而讓空間流於俗氣，可是也不能失去大宅應有的精緻的質感，設計師選擇現代古典為大宅風格定調。

2 由於屋主長年在國外，不喜歡客廳配置電視干擾待客，本案設計師以壁爐為客廳的中心點，並選擇大理石做為壁爐的材質，搭配對襯的壁燈及水晶燈飾，更能展現出現代古典奢華又溫暖的氛圍。

3 善用兩戶合併的優勢，設計師除了以二進式玄關來展現空間氣勢，也以玄關端景及大理石拼花，將客廳與餐廳做區隔，讓動線層次更為分明。

4 傢具也打破一般配置，以ㄇ字型的配置搭配不同造型及風格的沙發、單椅，打造有如國外影集常見大宅的場景。

室內坪數：**80坪**｜原始格局：**4房4廳**｜規劃後格局：**2房2廳、書房、視聽室**｜使用建材：天然木皮、蛇紋石、卡布奇諾、雨花白、咖啡絨、金鑲玉、淺金峰、雪白銀狐、義大利進口磁磚、白橡木洗白染灰海島型木地板、銀絲玻璃、茶鏡、明鏡、清玻璃、壁紙、壁布、繃布、皮革

After

[傢 具]

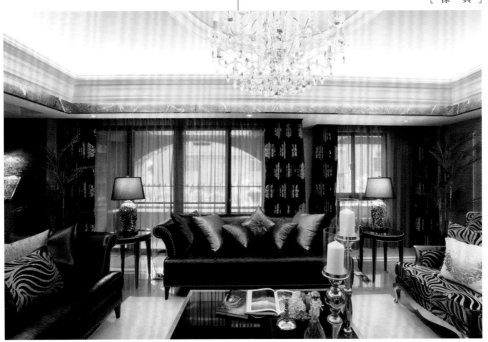

[機 能]

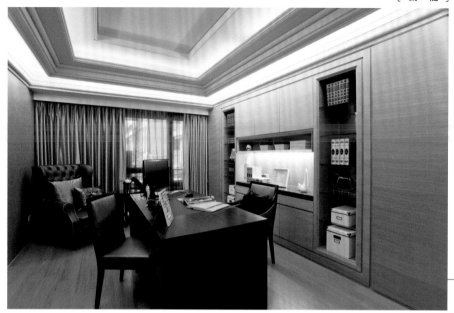

[材 質]

PLUS
立面設計
思考

1 低調奢華的大
理石：
雖然被歸類於自然材質，但大理石獨特的花紋及共所散發的貴氣，一直是豪宅裝修必用
材質，為追求精緻質感，設計師選擇了大理石為主要材質，除了地面及地面外，天花板
的線板，還有客廳的壁爐也運用了不同大理石，提升了大宅應有的氣勢。

2 簡化後的古典
線板：
即使室內坪數已達 80 坪，但受限於樓高若是以一般傳統古典做為風格主軸，層層相疊
的古典線板反而會造成空間的壓迫感，設計師將線板線條簡化並特意拉高天花板，讓空
間保有古典元素卻不會影響空間感。

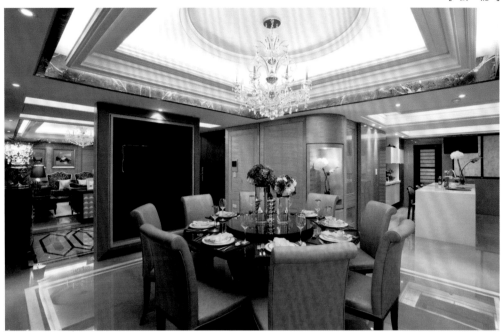

將主臥配置於客廳旁邊，設計師特意放大主臥的空間尺度，利用主臥主牆後方的畸零長形空間規劃為更衣室，同時浴室也採用四件式衛浴設備，同時緊臨書房，讓屋主有屬於自己的閱讀空間。

以隔屏區隔出的正式餐廳，連結開放式廚房，設計師特意在廚房規劃了可做為便餐用的中島吧檯，讓屋主平時可在中島吧檯用餐，宴客時又有個氣派媲美五星級飯店的餐廳可用來待客。

為滿足追求精緻質感屋主的期待，設計師透過不同種類的大理石搭配及施工細節的設計，像是天花板的蛇紋大理石線板及大理石層板，搭配水晶燈飾及燈光，突顯出空間的奢華感。

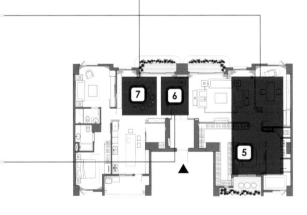

After

3 華麗氣息材質的點綴：　　除了重點材質大理石的運用外，如何透過材質及元素來展現奢華感，設計師選擇了茶鏡、明鏡、壁紙、壁布、皮革等等具有華麗氣息的材質做重點裝飾，如區隔內玄關與餐廳的鏡面隔屏造型電視牆、客廳對襯的壁紙主牆等等。

4 別忽略了畫龍點睛的傢具及燈飾：　　風格的形成不只在於硬體裝修的語彙，最重要的還是傢具及傢飾的搭配，設計師選擇古典風的傢具及水晶燈飾，並跳脫一般的傢具配置，更畫龍點睛的帶出風格的個性。

實 例 破 解
03
格局坪數受限，
空間所分配之比例較窄小
一家四口之外，親友、長輩偶爾也會同住

文／余佩樺
空間設計暨圖片提供＿品楨設計

好格局Check List

- ◉ **坪效**：三房格局不變下，新增書房、孝親房使用更靈活
- ◉ **動線**：拆除原分戶牆，新獨立出來的區域作為串連彼此的重要廊道
- ◉ **採光**：適度拆解牆並輔以開放式手法，找回空間應有的明亮感
- ◉ **機能**：善用架高與隱藏手法，在空間中增設不少收納櫃

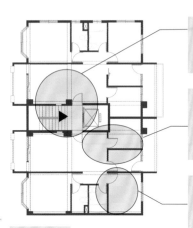

Before

NG1▶ 2戶整併並非只是將分戶牆做拆解即達到兩戶打通之效果，更期盼在打通處也能注入機能而不會有所浪費。

NG2▶ 原兩戶皆屬於長方形格局，採光因長形屋多少有點受影響，希望能在兩戶打通後透過設計，讓光線能夠更滲透到室內的每一處。

NG3▶ 廚房總是被安排在最角落，渴望重新分配位置，並且能設計成方便女主人料理的同時也能關照到小孩的一切。

NG
問題

格局VS.成員思考

坪數、機能、效益三者相互牽引：
兩戶打通後的坪數原比單戶來的大，捨棄一昧塞入格局形式，而是從居住人口中真正需要的機能，搭配使用效益來做設計。整體維持三房格局，並再多規劃書房、孝親房，一家四口有自己獨立也有全家人能共用的空間，同時長輩、親友來居住也不必擔心房間數不足的問題。

OK
破解

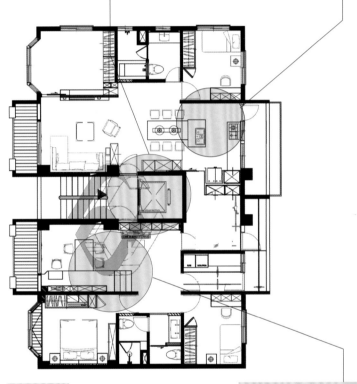

善用廊道增設儲物區	聰明拆牆找回尺度與明亮
OK1▶兩戶相通的廊道同時也兼具儲物區機能，有獨立櫃體也有展示型置放腳踏車的置物架，善用環境，同時也讓機能不會突兀地存在。	**OK2▶**在不破壞結構的情況下，拆除部分隔間牆並輔以開放式設計，感受寬敞的空間感，同時也讓光線不再受阻隔能滲透到室內每一處。

After

架高、內縮把收納藏得很漂亮

OK3▶渴望空間擁有充足的收納又不破壞整體設計，於是透過架高與內縮手法，把收納機能隱藏其中，既不破壞整體的立面設計，又能解決屋主的收納需求。

改造關鍵point

1. 兩戶格局盡量在不改變情況下，打通兩戶的分戶牆與部分隔間牆，所需要的房間數能妥善地被安排在格局裡，同時在銜接兩戶的廊道上再多賦予儲物機能，環境有效被利用，也充分地拉大生活尺度。

2. 公共區域以開放式設計為主，私密區域則以封閉式設計為輔，如此一來效空間能有效率的被打開，展現寬闊尺度外，身處其中也不會感到侷促。

[設 計]

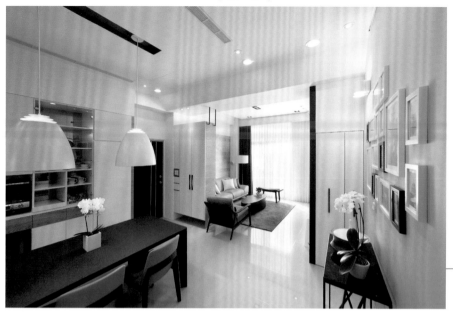

[動 線]

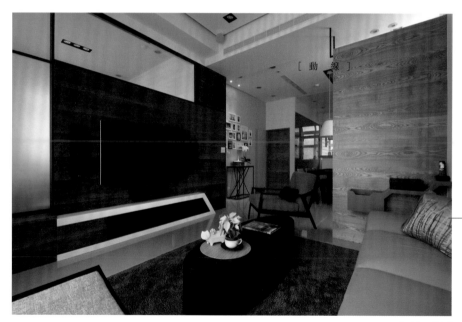

[材 質]

　屋主原本住在這兩戶的其中一戶,因緣際會下將隔壁戶也買下,其望給一家人更寬敞舒適的生活空間。兩戶打通後使用坪數變大了,在三房格局條件不變下,期盼能多增加格局與機能,除了注入書房、孝親房外,也用開放式手法將廚房餐廳結合在一起,增加家人之間的互動;一旁還依屋主需求與喜好,加入儲物區與腳踏車架,充分利用空間的每一處,也讓兩戶合併的意義發揮到極致。

After

室內坪數：**45 坪**｜原始格局：**6 房 4 廳**｜規劃後格局：**3 房 2 廳、書房、孝親房**｜使用建材：**木皮、石皮、木地板、鐵件、烤玻、南方松**

1 客餐廳、廚房運用開放式手法來表現，適度地打開空間之中，光線可以恣意地進入到室內，同時也能讓整體空間感變得更為寬敞。

2 期盼替水泥四方盒子注入一點暖度，特別在壁面使用了不同色澤的木料，木紋肌理與色澤引出獨特的溫潤感，同時也讓屋主進入到空間時，更容易放鬆心情。

3 色彩可以創造活力、溫暖，當然也能帶出清新效果，空間中這一抹草綠色系牆面，不替整體帶來清新、舒爽的效果，同時也讓空間看起來更明亮。

4 除了運用設計改善採光，另也適度加入不同形式的人工照明，所散發出來的柔黃光線，無論照射在牆面還是物件上，帶出的暖暖感受都讓家變得更有味道與情調。

[機　能]

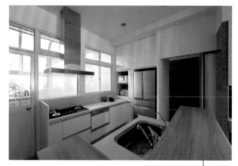

[機　能]

[.風　格]

PLUS
立面設計
思考

1 金箔玄關端景
牆：

通往住家兩側的玄關，作成長條圓弧型，壁面以金箔舖貼，作為一進門的亮眼背景，輔以男主人收集的佛像、硯台收納展示，呈現莊嚴貴氣的第一眼印象。

2 特殊軟木背
牆：

使用特殊軟木材質，作為多寶格背牆，令用其單純自然的紋理成為各式珍貴古玩收藏品的最家陪襯。

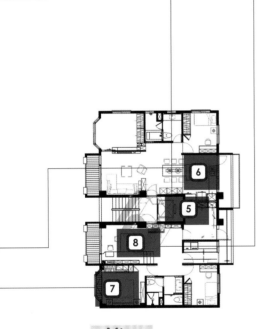

After

拆除兩戶之間的分戶牆後，多出來的空間身兼廊道與儲物區機能，除了配置獨立收納櫃，也設計了腳踏車架，讓腳踏車能漂漂亮亮地被收起，同時也滿足主人的需求與喜好。　**⑤**

為了讓女主人在料理的同時也能關照到小孩的一切，餐廚區以開放式手法整合在一起，並在其中加入了中島吧台，使用機能變得更有彈性，同時也能做到善用空間每一處。　**⑥**

整體空間感不會太複雜，為的就是希望能運用簡單的線條、單純的色系來做營造，帶來的效果是放鬆、是舒適，更是一派輕鬆自在。　**⑦**

坪數運用中特別規劃了一間獨立書房，全家人可以在此閱讀、分享，同時經設計師建議將書櫃架高後，既可以作為小朋友閱讀及表演的平台，下方的空間也可做為收納櫃使用。　**⑧**

3 竹編活動隔屏： 肩負區隔住家場域重責的活動隔屏，採用竹編材質製成，具備輕盈質樸視感，而其典雅沉穩設色，與全室原木風格更是合而為一

4 鐵刀木紋格柵： 鐵刀木紋格柵是由玄關踏入宴會區見到的第一個畫面，作為半穿透的區隔功能，讓賓客不會有一覽無遺的被窺視感；粗細不一表現出隨性自在的隱性語彙。

國家圖書館出版品預行編目(CIP)資料

設計師一定要懂的格局破解術【暢銷改版】：6大屋型平
面動線大解析 / 漂亮家居編輯部作. -- 二版. -- 臺北市：城
邦文化事業股份有限公司麥浩斯出版：英屬蓋曼群島商家
庭傳媒股份有限公司城邦分公司發行, 2021.12
　　面；　　公分. -- (Solution；135)
ISBN 978-986-408-770-9(平裝)

1.空間設計 2.室內設計

967　　　　　　　　　　　　　　　　　110020973

Solution Book 135

設計師一定要懂的格局破解術【暢銷改版】

6大屋型平面動線大解析

作者｜ 漂亮家居編輯部

責任編輯｜ 許嘉芬
文字編輯｜ 黃婉貞、鄭雅分、陳佳歆、楊宜倩、張景威、許嘉芬、張麗寶、余佩樺

封面設計｜ 莊佳芳
美術設計｜ 莊佳芳、詹淑娟
編輯助理｜ 黃以琳
活動企劃｜ 嚴惠璘

發行人｜ 何飛鵬
總經理｜ 李淑霞
社長｜ 林孟葦
總編輯｜ 張麗寶
副總編輯｜ 楊宜倩
叢書主編｜ 許嘉芬

出版｜ 城邦文化事業股份有限公司　麥浩斯出版
地址｜ 104台北市中山區民生東路二段141號8樓
電話｜ 02-2500-7578
E-mail｜ cs@myhomelife.com.tw

發行｜ 英屬蓋曼群島商家庭傳媒股份有限公司城邦分公司
地址｜ 104台北市民生東路二段141號2樓
讀者服務電話｜ 2500-7397；0800-033-866
讀者服務傳真｜ 2578-9337
訂購專線｜ 0800-020-299（週一至週五上午09:30～12:00；下午13:30～17:00）
劃撥帳號｜ 1983-3516
劃撥戶名｜ 英屬蓋曼群島商家庭傳媒股份有限公司城邦分公司

香港發行｜ 城邦(香港)出版集團有限公司
地址｜ 香港灣仔駱克道193號東超商業中心1樓
電話｜ 852-2508-6231
傳真｜ 852-2578-9337

馬新發行｜ 城邦(馬新) 出版集團
地址｜ Cite（M）Sdn.Bhd.（458372U）
41, Jalan Radin Anum, Bandar Baru Sri Petaling,
57000 Kuala Lumpur, Malaysia.
電話｜ 603-9056-3833
傳真｜ 603-9057-6622

總經銷｜ 聯合發行股份有限公司
電話｜ 02-2917-8022
傳真｜ 02-2915-6275

製版印刷｜ 凱林彩印股份有限公司
版次｜ 2021年12月二版一刷
定價｜ 新台幣550元整

Printed in Taiwan